海洋遊憩規劃與管理

Marine Recreation Planning and Management

莊慶達、蕭堯仁◎著

序 言

　　海洋孕育著萬種生命，生物的起源多來自於此，生活所需的能源亦蘊藏在藍色海洋之中，故海洋被稱為地球的「藍色國土」，又被稱為「人類共同的資產」（common property）。目前全球有65%以上人口聚集在海岸地區，世界上最主要的城市也都是臨海發展起來，因此海洋不僅維繫了濱海區域多數人們的生活重心，也扮演著提供人類遊憩機會的重要關鍵角色。基於「觀光產業」一向有無煙囪工業之稱，世界各國莫不善用其自然及人文資源，積極發展觀光產業。「依據世界觀光旅遊委員會（World Travel & Tourism Council，簡稱WTTC）於2010年出版之分析報告指出，觀光產值約占全世界生產毛額（GDP）的9.2%，更占全球出口總值的10.9%；2010年台灣觀光產值達新台幣4,678億元，占整體GDP的3.6%。在亞洲部分以澳門的65.9%為最高，其次為香港的16.1%、泰國的13.9%。台灣整體觀光旅遊的規模在WTTC的世界一八一個國家中排名為四十一名。世界經濟論壇（World Economic Forum，簡稱WEF）估計，2012年全球觀光外匯將收入九十億美金，占GDP比重超過2%。」世界觀光組織（World Tourism Organization，簡稱UNWTO）更進一步預估至2020年時，全球觀光人數將成長至十六億二百萬人次，全球觀光收益亦將達到二兆美元。由此可知，觀光已成為許多國家賺取外匯的主要來源，觀光產業在各國的經濟表現中，占有舉足輕重的地位，而占地球71%左右面積的海洋，更凸顯出其遊憩規劃與管理的重要性。

　　有關海洋觀光休閒的發展，自1750年英國醫生羅素（Richard Russell）發表海水能夠治療腺體相關疾病的論述之後，便帶動了國際間的風潮；不過二次世界大戰以前，世界各國相關的海洋遊憩活動大都是以都市為目的地，如海岸度假區、碼頭、海濱及濕地等，只能提供有限的活動，如游泳、涉水、堆沙等一般的觀光休閒活動，一直到

1950年代以後，由於科技的進步，開始有了各式船隻、機械、器材的大量研發，尤其是水肺（self-contained underwater breathing apparatus, SCUBA）的發明，才將海洋觀光與遊憩由水面延伸到海底，也徹底改變了海洋遊憩活動的型態。各國為能滿足其國人對海上遊憩活動的需求，莫不積極規劃海洋遊憩產業的發展，以拓展民眾多樣性的休閒活動選擇，如今海洋觀光遊憩的確提供人類多元化的休閒選擇機會，也創造不少的就業機會與經濟貢獻。

台灣位於西太平洋的北回歸線上，西面為台灣海峽，東面為浩瀚的太平洋，屬於亞熱帶季風型氣候區，擁有優越地理位置及氣候的自然條件，非常適合發展海洋遊憩活動，台灣也因此曾經是遊艇的製造王國。自1987年政府解嚴以來，各類海岸與海洋遊憩活動乃陸續拓展出來，近年來，更隨著週休二日的實施，海洋遊憩活動日益蓬勃發展，在政府相關部門及傳播媒體的推動下，增進了國人對於水域活動的認識，更提高國人參與水上運動的意願及興趣。其中，新舊政府的「海洋立國」與「海洋興國」的政策決心，行政院推動「挑戰2008國家發展重點計畫」之「觀光客倍增計畫」，以及經建會「我國服務業發展綱領及行動方案──觀光、休閒遊憩服務業」案之「運動休閒服務業推動計畫」等重要措施，均與海洋遊憩產業息息相關，也為我國發展海洋遊憩定調。

海洋遊憩事業的發達，一方面可使海洋資源充分應用於產業，提升生活與休閒機能；另一方面，合理與有效的開發海洋資源，並兼顧生態保育與環境安全的平衡，方可使海洋休閒事業成為民眾的選項並永續發展。然而，此種屬於三級產業的服務業，其發展除需要有整體的軟硬體配套措施外，服務品質、遊客安全、合理價位等，更是開發者與經營者必須具備的基本理念。事實上，當人類熱衷參與海洋遊憩與水域活動，也凸顯出對於追求海洋遊憩的品質與滿足感逐漸升高。海洋擁有非常多寶貴的資源，尚未妥善的開發及利用，如何開發這些獨特的自然資源，並規劃出相關的活動與觀光遊憩結合，以及適切的

管理措施來提高海洋觀光遊憩的品質，進而達到休閒、教育及安全等目的，甚為重要。有鑑於此，有關海洋遊憩的規劃與管理勢必為當前一項重要的課題，本書的編寫就是要探討海洋遊憩永續發展的內涵，說明關於海洋遊憩的規劃與策略，進而促成海洋遊憩之管理能達到經濟、社會、環境三者共贏的局面。最後，在本書編寫期間，要特別感謝助理吳晨瑜小姐及龔世豪、黃騰瑩兩位同學的協助，此書才得以順利完成。

莊慶達

目 錄

Chapter 1

緒 論

　　本章概述有關海洋與海洋遊憩的內涵，首先對「遊憩」
從語意上、辭意上，以及定義上做出說明；再對海洋觀光
之範疇與海洋遊憩活動的領域做一介紹；另外，根據相關
管理辦法，定義海洋遊憩活動範圍與發展上的管理方案，
並從空間與時間兩大層面來探討觀光遊憩之特性；隨後介
紹海洋與海洋遊憩的內容與重要性，瞭解到海洋觀光遊憩
資源與人類生活的互助關係受到重視，也對人類產生極大
貢獻；最後針對海洋與海洋遊憩的特色做一介紹，包括瞭
解海洋休閒基本知能、人文與教育內涵、專業能力培養等
特色。透過本章節概述之後，可初步瞭解目前海洋與海洋
遊憩的發展概況與意涵，而後續章節則會繼續深入探討海
洋遊憩的相關話題。

第一節　海洋遊憩的定義與分類

一、遊憩與海洋遊憩的定義

遊憩（recreation）的語源，係由拉丁語recreatio而來，再經法語recreation而成為今日英文的recreation一詞，原有創新、使清新的含義。另一種說法是認為recreation係由re + creation組合成，re為接頭語，有再、重新、更加的意思，而creation泛指創設、創造、創立之意，因此recreation一詞，含有「重新創造」的意思，就誠如我們一般所言，休息是為了走更長遠的路。然而，遊憩之意義不同於觀光，依據《韋氏大辭典》對遊憩所下的定義是：「消除體力與精神上的疲勞，亦即獲得愉悅之一種形式或方法」。因此，遊憩蘊意著活動的參與，以獲取遊憩的經驗與滿足，是一種可以消除人們工作後疲勞之休閒活動。

有關遊憩的定義非常多，而各種定義之中，行政院經濟建設委員會1983年的政府版本曾指出：「遊憩是個人在休閒時間內受意願的驅使而從事任何形式的活動，個人之從事此種活動，起出非有意於其報酬，可是活動本身卻具有價值，它供給人類身體、心理和情緒上的出口，使之得以發洩。遊憩有許多型態，每種皆能給人立即的、直接的滿足和愉快，它使自我得以表現，並有一種自由和忘我的感覺。」另外，不少專家學者也提出類似的定義，其中劉修祥（2006）指出遊憩具有下列含義：

1.閒暇時所從事的活動。
2.追求或享受自由、愉悅、個人滿足感等體驗的活動。
3.從事各式各樣對其具有吸引力的活動。
4.從事具健康、建設性體驗的活動。

5.可以任何型態、於任何時間、任何地點發生，但不是無所事事
　的活動。

6.帶來知性方面的、身體方面的及社交方面的成長之活動。

　　綜合以上論述，可以簡略將遊憩定義為「個人在休閒或自由時間
內，從事能消除疲勞並讓身心和精神獲得滿足、愉悅的行為」。即遊
憩乃為一種活動或一種體驗，其參與係發生於無義務時間或所謂休閒
時間，且遊憩活動必須由個人自由選擇。

　　根據前述有關遊憩活動的定義顯示，遊憩為個人自由選擇之休
閒活動，並藉此可得到身、心、靈的滿足；換言之，遊憩使人們在從
事活動當中，一方面可以獲得身心的放鬆，同時也可得到知性方面的
成長。至於海洋遊憩則可意指遊憩活動範圍縮小至海洋環境，指那些
含鹽的和受潮汐影響之水域，包括海岸線、海岸、濕地、海口和潮水
接連的陸地及相關海域之活動。Orams（1999；劉修祥譯）曾將海洋
遊憩活動定義為：「只要活動重心以海洋環境為主體或由海洋環境引
發的，都可以涵蓋在內」，從此狹義定義顯示，海洋遊憩的範圍是將
淡水區域所從事的遊憩活動排除在外。莊慶達等人（2008）則將海洋
觀光定義為「以海洋文化、自然，作為觀光活動之標的；或利用海洋
自然環境及其人工設施從事活動、運動，達到休閒觀光目的者」。雖
然目前國內外對海洋遊憩尚未有統一的名稱，但常以「水上遊憩」、
「水域活動」、「海域遊憩」、「海岸遊憩」、「海洋觀光」及「海
洋活動」等名稱來替代，因此不管近岸活動或海洋水域的活動，都可
定義在海洋遊憩活動的廣義範圍之內。

二、海洋遊憩的範疇與活動分類

　　關於海洋遊憩的範疇與活動分類眾多，本書將海洋觀光之範疇劃
分為八大領域，以作為後續探究之依循，茲分別說明如下：

1. 海洋生態觀光：以海域、沿岸之自然生物（動植物）生態活動、樣式為觀光之標的（target）。

2. 海岸景觀觀光：經過海洋之沖擊、侵蝕、堆積等作用的地形、地貌，均可呈現豐富而多樣的海岸景觀，值得觀賞。

3. 海洋產業觀光：海洋產業如航運業、漁業、鹽業等，均可列為本項觀光範圍之內。

4. 海洋文化觀光：有關海洋民族、風俗、文化方面的主題與呈現，均是認識台灣的重要知性之旅。

5. 海洋休閒活動觀光：凡是人類在海域、岸域所從事的各類靜態、動態休閒活動、運動，均可屬之。

6. 郵輪觀光：以搭乘豪華郵輪作為度假觀光的部分或全部行程者。

7. 島嶼觀光：深受海洋影響而具備獨特之自然、人文條件的小型島嶼，均是吸引人們前往觀光的勝地。

8. 海洋城市觀光：海灣城市改造其傳統港灣區為具備「日常生活空間」功能的水岸區，進而逐漸形成之「海洋城市」，自然成為獨具特色且內涵豐富的城市觀光。

其實國際間有關海岸與海洋遊憩活動的種類繁多，而較為常見的一些活動分類則如**表1-1**所示。由**表1-1**中可以大略知曉，海洋遊憩活動主要有水上活動、水中活動、海濱活動、遊憩船具、釣魚、海洋景觀、海洋公園、文化、海鮮、海洋生物互動等項目。基本上，海洋觀光遊憩資源的內容涵蓋近海岸地區陸域、濕地、出海口、潟湖、潮間帶、港口、沙灘、鄰近水域及較遠之海洋等行為，其開發以及延伸之相關遊憩活動。整體而言，海洋觀光遊憩產業的範圍涵蓋甚廣，小至個體戶性質的街頭藝人、攤販或水域活動教練，大到跨國籍的郵輪公司，至於其他關聯性的行業，如餐飲、商品販賣、休閒娛樂、造／修船業、濱海度假區、水上旅館、碼頭、海灘、海底觀光船、旅遊業、

表1-1　海洋遊憩活動的種類

海洋遊憩活動	
水上活動	划船、衝浪、風箏衝浪、玩風浪板、滑浪、滑水、花式滑水、玩風帆、水上拖曳傘等。
水中活動	游泳、浮潛、水肺潛水、水中攝影等。
海濱活動	日光浴、野餐、散步／慢跑／運動、玩沙／沙雕、海邊戲浪撿拾、騎馬、涉水或戲水、潮間岩洞、海灘運動、海灘球等。
遊憩船具	獨木舟、香蕉船、氣墊船、水上摩托車、各種帆船、噴射快艇、遊艇、遊船、遊輪等。
釣魚	岸釣、海邊垂釣、防波堤垂釣、船釣、其他非商業性捕魚活動等。
海洋景觀	海濱漫步、海景觀賞、乘船觀賞、觀賞海上競賽、乘坐潛艇、玻璃船賞景、海底走廊等。
海洋公園、文化、海鮮	海洋公園、水族館、博物館、魚市、參觀水產加工、海鮮品嚐、漁村探訪等。
海洋生物互動	賞鯨、餵鯊魚、與海豚共游、箱網餵魚、海洋生物攝影等。

資料來源：作者製作整理。

交通、散步觀賞區、水域活動業、釣魚商品、設備租借或製造、海洋博物館，以及渡／遊輪業等皆是。

　　另外，根據國內交通部觀光局於2004年所公布的「水域遊憩管理辦法」中第三條所稱「水域遊憩活動」，係指在水域從事游泳、衝浪、潛水、操作乘騎風浪板、滑水板、拖曳傘、水上摩托車、獨木舟、香蕉船等各類器具之活動，以及其他經主管機關公告之水域遊憩活動均屬之。前述之活動項目中，目前僅水上摩托車活動、潛水活動、獨木舟活動與泛舟活動等四種項目在該管理辦法中有較為具體之規範。至於該管理辦法所規範之主管機關為：水域遊憩活動位於風景特定區、國家公園所轄範圍者，為該特定管理機關；水域遊憩活動位於上述特定管理機關轄區範圍以外者，為直轄市、縣（市）政府。觀察目前國內各主管機關所制定之海域遊憩方案中，對水域遊憩活動之類型規定較為完整者，為墾丁國家公園管理處所制定的「海域遊憩活動發展方案」，該方案從墾丁周遭水域的環境資源、生態衝擊以及體

驗感受等的不同，將水域遊憩活動分為下列四種類型：

1. 觀賞海底生物及景觀為主：包括浮潛、水肺潛水（岸潛及船潛）、玻璃底船、潛水艇等活動，其目的在於觀賞海底生物資源與海底空間景觀。

2. 觀賞海岸、海上風景及海面垂釣休閒為主：主要為船釣、遊艇（快艇）及帆船等活動，其目的在於海上休閒垂釣及觀賞海岸風光。

3. 追求速度、刺激、冒險、新鮮感為主：包括水上摩托車、水面飛行傘、橡皮艇（動力）、香蕉船、滑水板、水面飛行艇、拖曳浮胎及海上拖曳傘等活動，其目的為在寬廣海面上追求速度、刺激、冒險及新鮮感。

4. 享受休閒運動、玩樂：包括游泳、水上腳踏車、橡皮艇（非動力）、風浪板及衝浪板等活動，其目的為在岸際海面享受休閒、運動及玩樂。

墾丁國家公園管理處所制定的四種水域遊憩活動類型，其中所涵蓋的多項水域遊憩活動內容，不論在分類或定義上，都與國際接軌，也代表墾丁所擁有的海洋環境資源較為豐富，相當適合水域遊憩活動的發展。

三、觀光遊憩的特性

一般觀光遊憩資源可因空間、時間或經濟等背景條件之不同，而具備獨有的特性，以下分別就空間與時間的層面探討之：

(一)空間層面

1. 地域差異的特性：任何觀光遊憩資源均有其存在而相對應的地理環境，由於不同的觀光遊憩資源間存在著地域的差異性，故

造成遊客因利用不同地域的觀光資源而產生空間的流動，也正因為不同地域的自然景物或人文風情具有吸引各地遊客的功能，才使得此自然景物或人文風情成為觀光遊憩資源。

2.多樣化組合的特性：單一景物難以形成具有吸引力的觀光遊憩資源。在特定的地域中，往往是由多樣化且相互關聯依存的各種景物與景象，共同形成觀光的特色資源，以吸引遊客的到來。遊客也因不同年齡層、性別、所得等屬性的差異，產生觀光遊憩活動需求的多樣層次，使得提供觀光遊憩活動機會的資源組成要素亦隨之增多。

3.不可移動的特性：觀光遊憩資源供利用時必須是在當地利用，不似其他資源可將其移轉到消費中心，例如花蓮的太魯閣擁有特殊峽谷地形，以及大理石岩壁上的斷層、節理、褶皺等地形，皆為資源本身所處的位置，也是決定其是否能供觀賞利用之重要因素。

4.不可復原的特性：此特性與資源之再生能力相似，觀光資源經某程度改變後，將造成不可復原或不可回收之惡性影響，即觀光資源一旦不合理開發供某種使用，則其他觀光遊憩土地使用之替選方案終將消失。所謂不可復原之使用意指改變土地原有之特質，以致無法回到其正常使用或狀態。例如太魯閣峽谷或野柳之奇岩，破壞後即難以復原，此種特性使得觀光資源之利用為單向（one-way）之開發。

(二)時間層面

1.季節變化的特性：有些大自然的景象只有在特定的季節和時間才會出現，例如台北陽明山的花季賞櫻、嘉義阿里山的日出、花蓮的金針花海等；再者，由於遊客工作時間的規律性決定其出外從事觀光遊憩活動所被允許的時間，亦會對觀光遊憩資源利用的季節性有一定影響。由於觀光資源的季節性，便形成了

觀光遊憩地區有明顯的淡、旺季之分。

2.時代變異的特性：觀光資源因歷史時期、社經條件差異而有不同的意涵，在現今觀光遊憩活動朝向多樣化、個性化發展的情形之下，觀光遊憩資源的內涵也愈趨豐富，原本不是觀光遊憩資源的事物和因素，現今也可以成為觀光遊憩資源。因此，觀光遊憩資源具有時代性，隨著時間的推移變化，由於遊客從事觀光遊憩活動對環境影響，以及遊客需求的變化，原有的觀光遊憩資源會對遊客失去吸引力，也同樣會因自然和社會文化的變遷，產生新的觀光遊憩資源。

第二節　海洋遊憩的內容與重要性

有鑑於海洋對維持人類生存的重要意義，近年來國際間對於各項環境議題中之海洋問題都相當重視，例如將1997年訂為「國際珊瑚礁年」（International Year of Reefs），1998年為「國際海洋年」（Internatonal Year of the Ocean）等，皆說明人類對海洋的重視，特別以海洋觀光遊憩資源與人類生活的互助關係格外受到重視，以下分別就海灘與海岸觀光遊憩資源來說明海洋遊憩的內容及其貢獻。

一、海灘觀光遊憩資源

世界各地有許多著名的海灘觀光勝地，例如美國東岸邁阿密（Miami）、面臨大西洋的巴西里約熱內盧（Rio de Janeiro）都是世界著名的旅遊勝地，通常各種世界選美比賽及國際競技、會議，都會選擇在此地舉行，在此可享受日光浴、海水浴、遊船、釣魚等各種水上活動。其他如夏威夷（Hawaii）歐胡島（Oahu）最有名的威基基海灘（Wai-Kiki Beach）、澳洲的黃金海岸（Goldon Coast）、泰國的普吉

印尼峇里島的金芭蘭海灘

照片提供：蕭堯仁。

島（Phuket）、印尼的峇里島（Bali）、法國在地中海最佳度假勝地尼斯（Nice）、台灣的墾丁南灣與澎湖島嶼沙灘等，皆以海灘度假聞名於世。

　　至於知名島嶼型的海洋觀賞與遊憩活動，則是以位於澳洲昆士蘭（Queensland）東北外海的大堡礁（Great Barrier Reef）最為聞名，也可說是有名的「海上花園」；澳洲大堡礁有長達二千公里的礁嶼，四周皆是色彩鮮豔的珊瑚礁，海水溫和，棲息著無數的生物，到處都受到大自然的保護；其中綠島（Green Island）和美格尼克島（Magnetic Island）現已成為知名的度假勝地，島上有住宿和休閒的設備，可以從事游泳、潛水、划船、釣魚、挖牡蠣及打高爾夫球等各種活動。2009年澳洲昆士蘭旅遊局提供大堡礁保育員工作，舉辦澳洲大堡礁徵選島主的活動，不但吸引世界的注意，成功行銷大堡礁，也創造出很高的經濟效益。

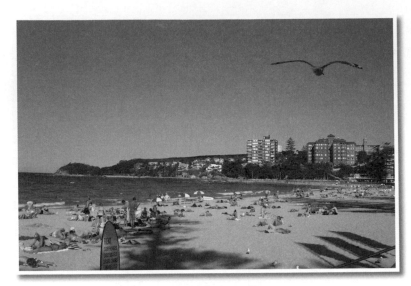

雪梨的邦黛海灘

照片提供：蕭堯仁。

二、海岸觀光遊憩資源

　　至於海岸觀光資源，主要是指在陸上所從事海岸邊的各種觀光旅遊活動，例如觀賞沿岸的自然景觀，包括日出、日落、潮汐、奇岩、怪石、斷崖絕壁海岸、海蝕地形（海穴、海崖、波蝕台地等）、海積地形（沙灘、沙嘴、潟湖、陸連島、單面山）等。海岸除了豐富的自然景觀之外，尚有人文景觀可以提供觀賞，例如聚落、漁港、漁村、燈塔、海洋生物博物館、海港大型建設、碼頭等。像是美國西岸之聖地牙哥（San Diego）是美國在西岸的重要軍港，當地有景色生動的海濱，也有海邊洞穴穿梭在海岸高崖之間，而且陽光照耀又可從事滑水與帆船活動，陸上又有富歷史意義的洛貝茲之家（Casa de Lopez），暱稱為「印地安之星」（Star of India）的海岸博物館，是南加州最有名的觀光海港城市。其實台灣也有非常美麗的海岸景觀，不論北海岸、東北角或東岸都有豐富的海岸觀光資源，以東北角為例，有南雅

怪石、鼻頭地質公園、龜山島周邊海域，包括聽濤、觀賞海景、日光浴、沙雕等，每年都吸引相當多的國內外觀光客到此一遊。

　　長期以來，海洋遊憩的貢獻受到重視，不僅是經濟上的鉅額效益，海洋遊憩活動尚可提供人類在生理與心理上的各項益處。其中，生理上的益處包括：(1)利用遊憩活動的方式達成彌補身體活動不足的缺失，包括防止老化；(2)為擁有良好的體適能，提升身體活動能力；(3)紓解心理壓力，追求生活之內涵等。另外，國外學者認為參與遊憩活動之心理益處有：(1)為了家庭的融合及視野享受的風景欣賞；(2)挑戰活動的刺激性，包括探索的好奇心與冒險；(3)為了紓解壓力而逃離日常生活；以及(4)拓展人際關係的社交性等。人類從事海洋遊憩，除了活動性及某種情境的屬性外，也會追求特定的心理需求、體驗及滿足感，或是加上有利可圖的想法等，都可以視為海洋遊憩的需求。

第三節　海洋遊憩的特色與內涵

　　海洋的循環是沒有邊界的，它將地球上的陸域國家連結在一起，其和氣候的變遷及整體生態系的構成有著密不可分的關係，因此影響亦超越任何單一國家或群體。換言之，人類的生存和海洋環境的變化是息息相關的，故發展海洋遊憩活動已成二十一世紀的焦點，亦是台灣經濟發展中相當重要的一環，因此本節就海洋與海洋遊憩的主要特色與內涵說明如下：

一、海洋休閒基本知能與人文內涵

　　人類在親近海洋與從事海洋遊憩的活動中，除了可以接近海洋生物與海洋生態、認識海洋意識與海洋文化、瞭解海洋環境與氣象等海洋休閒基本知能外，並透過結合漁業文化、漁村文化、海岸社區等，

進一步瞭解海洋相關節慶及習俗，當地的文化風俗與藝術，增加關於海洋不同面向之風情與人文知能。

二、海洋休閒運動與教育內涵

海洋遊憩活動可說結合專業團體、師資人才、地方海洋／水域特色，落實多元化休閒選擇的海洋運動，藉此海洋活動的推展，一些相關的教育議題，包括地方文化、自然生態、運動技能、活動安全等教育內涵，包括各式的證照可以發展出來，且能與國際海洋教育或訓練課程接軌。

三、海洋休閒規劃與評估能力

海洋遊憩活動的推展需要具備遊程規劃及活動設計等能力，同時也要具備評估活動可能產生的效益與影響之能力，包括規劃乘船活動、釣魚、潛水、滑水、游泳、戲水、拖曳傘、水上摩托車；及海洋岸域之自然地形、景觀、生態等為遊憩資源之活化。至於評估的面向，包括供給面、需求面及政策面等。

四、海洋永續與專業解說知能

海洋遊憩活動能否永續的發展，在於遊客是否具備足夠的海洋相關知能，包括對當地自然資源與生態景觀的認識與關心，因此，透過專業解說帶領旅客瞭解環境，並對永續環境資源能有更深切的認知。故對於海洋環境的保育及永續發展的理念，是現階段發展海洋遊憩的同時，必須讓國人認知的重要項目，其中相關專業導覽解說人才的培育亦是為關鍵項目之一。

台灣社會經濟的繁榮，使人們生活的步調隨之加快；另外，由於

人民所得水準的提升，亦使民眾在追求衣食溫飽等基本需求的同時，有餘力追求精神生活層面的閒適，海洋遊憩正提供這方面的滿足機會。然而，在發展海洋遊憩的過程中，旅遊業者及當地社區居民往往沒有體認到其所賴以維生的，正是海洋生態所產生出來的外部利益，而只以滿足遊客需求的結果，產生過多的環境壓力或是因為不當的產業活動，以及沒有適當規範遊憩活動區域與遊客遊憩行為，或是因為當地社會經濟環境落後，不得不以海洋生態為生活所需的來源，使得海洋生態受到不同種類、不同程度的威脅，而這也就更凸顯出海洋遊憩規劃與管理的重要性。

專欄　認識郵輪旅遊

　　人類早在飛行航空器發明之前，橫過大海越洋旅行都是利用船舶運輸旅客。直到第二次世界大戰之後噴射客機問世，航空運輸業有了革命性的發展，越洋客輪也隨即失去其原始運輸之功能。在不甘承受日漸蕭條的越洋客運歐美業者，利用改變船舶噸位空間、增闢多樣航線及強化附設各式各樣休閒設施的情況下，配合南歐愛琴海四周之希臘、西亞以及埃及等三大古文明遺跡景點，進而擴及至中南美洲、加勒比海海域以及熱帶島嶼風情等全新賣點，以吸引來自世界各角落有錢有閒的富商巨賈客群，進行另類的海上旅遊活動。

　　時序進入二十世紀末期，郵輪業者更將航線延伸至北到阿拉斯加、波羅的海，南達非洲大陸、南太平洋，甚或進行環遊世界一周航線等壯舉，其價位也因競爭激烈而日趨平民化。直到二十一世紀初，挪威籍富商小克羅斯特（Knut Kloster）集資興建全球首創的海上豪宅式郵輪「世界號」，從此投入巨資，坐擁

「頂級中之頂級」海上豪宅的各國富豪，終得一償悠遊四海又得享家居樂趣之美夢宿願。

郵輪本身之基本屬性，既然與陸地上「地中海俱樂部」、「太平洋海島度假村」等各式海島海濱定點休閒度假旅館殊無二致，則其規模大小、營運屬性甚或品牌形象等，必然也是百家爭鳴、各擅勝場。

郵輪如依照其搭載旅客人數容量或不同營運屬性差異予以區分，大略可區分成如下兩大類型：

一、依搭載旅客人數容量分類

1.小型郵輪（small cruise）：通常指搭載旅客容量在四百九十九位以下之郵輪。小型郵輪之優點，在其高度個人化服務質性，乘組人員與旅客幾近於1：1之比例，兩者間因此有較從容之互動，並能長保溫馨服務之氣氛。小型郵輪因較不適合遠洋航行，停靠港灣之機會也相對增多。船舶停靠港灣時，旅客上下郵輪所費時間較大型郵輪迅速許多。旅客在船上走動不易迷路，用餐也可自由就座。其缺點是，除了船上娛樂場所及活動設施較少，海上航行也因船型較小而較易顛簸造成暈船之不適外，通常收取費用極之昂貴，並非人人負擔得起。

2.中型郵輪（midsize cruise）：指載客人數在五百至九百九十九位之間的郵輪。中型郵輪由於船型適中，其優缺點則恰好融合大型與小型郵輪之中庸之道。旅客既可享受溫馨氣氛，也不致有迷失路徑之苦。即使遇有必須排隊之場合，隊伍也不致排得太長。而缺點也是礙於中型規格之空間限制，船上娛樂場所及活動設施之規模，仍然無法與大型郵輪相提並論。

3.大型郵輪（super-liner）：指載客人數在一千至一千九百九十九位之間的郵輪。大型郵輪優點是價位比較小型郵輪低廉，娛樂場

所及活動設施相對較多，旅客選擇性提高，船艙亦都較為寬敞。海上航行不易導致暈船，航行安全相對提高。而缺點是在船上容易迷路，用餐、觀劇必須分批輪流就座，並時常會有排隊等候電梯或等候入場之情狀發生。最為旅客所詬病者，莫過於每一航次起始之登輪手續，加以每一航次結束當天早晨之輪流離船，旅客上下郵輪所費時間，最為冗長而令人難耐。

4. 超大型郵輪（mega-liner）：指載客人數在二千位以上的郵輪。超大型郵輪優點是船上娛樂場所及活動設施更為多元有趣，當今公主號與皇家加勒比海船隊十萬噸級以上「巨無霸型」郵輪，更在其超大型運動、遊樂等設施裝潢上爭奇鬥豔，旅客徜徉其間，豪華尊貴之感油然而生。而其缺點除與上述大型郵輪一無二致外，乘組人員與旅客間幾無互動可言。人際疏離感之不良旅遊體驗，應是此型郵輪未來營運方向之課題。

* 「兩批座次」（Two Seating）小檔案：目前各大型或超大型郵輪，針對大批人員進場動線與散場疏散之最典型掌控方式，大都以規劃「兩批座次」方式予以間隔處理，除了以時間差區錯開用餐及觀劇人潮之外，亦可避免出現場地爆滿或動線擁擠之亂象（如**表1-2**）。

表1-2　標準型郵輪分批座次時間表

場　次	第一批	第二批	備　註
早餐	06:30	08:30	＊兩批旅客用晚餐與觀賞夜總會表演時間，恰好錯開。
午餐	12:00	13:30	
晚餐	18:30	20:30	
夜總會	20:30	18:30	

二、依不同營運屬性分類

1. 傳統型郵輪（traditional cruise）：特徵是船體龐大、尖頭方尾，講究個人化服務，穿著規定相當正式，例如早期的鐵達尼號。

2. 標準型郵輪（standard cruise）：特徵為總重在五萬噸級以上之龐大噸位，至少搭載一千位以上旅客之載客容量。公共設施較為寬敞多元、遊憩娛樂活動通俗化，岸上觀光遊程、港口稅捐以及小費等之自行付費項目較多。

3. 主題型郵輪（theme cruise）：以「迪士尼主題遊樂園」起家，並領導全球主題遊樂業潮流之迪士尼集團，甫於1998年加入郵輪船隊營運，即儼然成為此一主題型郵輪之典型代表。該公司依不同之淡旺季節及需求，變動設計特殊之航程與活動節目。譬如利用非旅遊旺季時段，在船上舉辦各種遊學、講座、戲劇、音樂會等主題形式活動，以填補市場淡季之空檔。

4. 豪華型郵輪（boutique cruise）：特徵是設備豪華、載客量少（一般約僅搭載一百人上下），服務生與乘客人數比例高達1：1，特別講究個人品味，穿著服飾不必正式，極少自行付費之額外要求。

5. 博弈型郵輪（Casino Cruise）：博弈型郵輪，即為俗稱之「賭船」，船公司通常利用週末時段以極低之價位收費，並附加免費來回接送、附送賭資、籌碼等促銷手段，以吸引某些禁止公開賭博國家之嗜賭人士上船。

6. 海上豪宅式郵輪（apartment cruise）：海上豪宅式郵輪，特徵是設備極端豪奢，客艙非常寬敞高級。四萬噸級「世界號」郵輪，即為此型郵輪之典型代表，通常一般四萬噸級郵輪至少配置約五百間以上艙房，「世界號」海上居郵輪卻極奢侈的浪費掉三分之二的寶貴空間，僅建造一百一十間，約三十至九十坪的大豪宅，以及八十八間，約七至十六坪的客艙。

討論時間

瞭解郵輪的發展過程後，我們可以來討論一下台灣適合發展郵輪旅遊嗎？航程路線如何規劃比較吸引消費大眾？

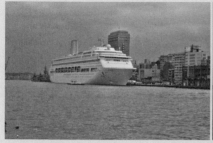 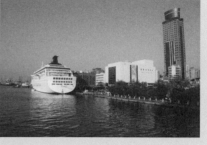

基隆港郵輪

照片來源：魚樂天地。

問題與討論

1. 試闡述海洋與海洋遊憩的定義與分類。並說明海洋觀光之範疇劃分為哪八大領域，試述其意義。
2. 試闡述海洋遊憩活動的種類。
3. 觀光遊憩的特性分為空間、時間及經濟等背景條件，請說明其不同的特性與個別的內容為何。
4. 請說明海洋與海洋遊憩的內容與重要性。
5. 試闡述海洋與海洋遊憩特色。

Chapter 2

海洋遊憩之類型、範圍與價值

　　本章針對海洋遊憩之類型與其價值做介紹，將海洋遊憩之活動項目依遊覽型、休閒型、運動型等三大類說明，並瞭解到海洋生態觀光的遊憩利益，及其產生環境壓力所可能導致在生態上的威脅；此外，不同的遊憩活動的進行與自然環境條件也息息相關，每種海洋遊憩活動所需要的環境條件皆各有差異；針對海洋遊憩的活動範圍，可分類為「近岸海洋休閒活動」、「近海離島海洋休閒活動」、「遠洋海洋休閒活動」三大類型，並依其距離與項目做介紹，以瞭解各海洋遊憩活動的範疇；最後探討海洋遊憩之經濟價值，使瞭解海洋觀光遊憩在經濟面所帶來的經濟價值，及其開發後所造成潛在之環境生態破壞及生態保育議題，這是目前亟須重視之部分。

　　海洋遊憩的發展原多屬地方性之觀光資源，然透過整體規劃及配套之行銷推廣，可將此資源整合並提升至國際級水準，吸引更多觀光客駐足觀賞遊玩，使優質之海洋觀光資源的旅遊環境更具多元化競爭能力，並產生海洋遊憩之相關經濟效益，提升當地海洋資源的價值，本章將就海洋遊憩之活動類型、範圍與價值加以說明。

第一節　海洋遊憩之活動類型

　　海洋資源是地球上相當重要的自然寶物之一，人類也漸漸學會瞭解它且親近它，因此海洋遊憩的活動項目日益增加。一般可以將海洋遊憩的種類分為遊覽型、休閒型、運動型等類型，以下僅就台灣的情況加以說明：

一、遊覽型的海洋遊憩活動

　　一般從事遊覽型之海洋遊憩活動，是遊客依遊憩之目的來從事觀賞及遊覽等方式，例如生態旅遊的賞鯨活動、休閒漁業或島嶼觀光，遊艇或遊覽船（圖2-1）的海上聽濤、觀賞海景／岸景、日光浴等遊憩活動。

二、休閒型的海洋遊憩活動

　　一般從事休閒型之海洋遊憩活動，是為達成增進知識及享受樂趣之目的，而讓個人在身心靈上的需求獲得滿足感，如海釣、磯釣（圖2-2）、塭釣、潛水、親水遊憩、沙灘遊憩活動（圖2-3）、潮間帶活動、漁港參觀等遊憩活動。

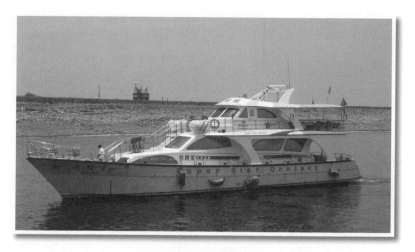

圖2-1　遊覽船

照片提供：莊慶達。

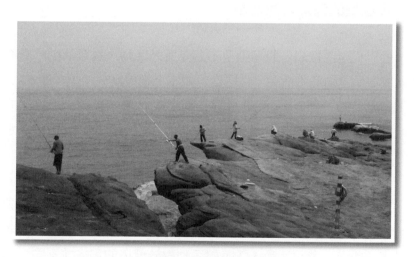

圖2-2　磯釣活動

照片提供：莊慶達。

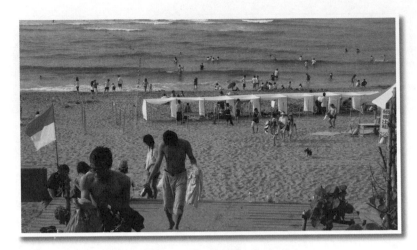

圖2-3　沙灘遊憩活動

照片提供：莊慶達。

三、運動型的海洋遊憩活動

　　近年來國內掀起一股運動型的海洋遊憩活動，這類活動的熱潮與海洋或海岸運動遊憩活動日益興盛，如水上拖曳傘、浮潛（圖2-4）、海上遊艇活動（圖2-5）及潛水等，其中東北角、澎湖、小琉球、墾丁、綠島、蘭嶼等地區更因珊瑚礁生態的分布，而成為浮潛及潛水等遊憩活動的重鎮。

　　以上各項海洋遊憩活動特性都必須以水體為主，各項遊憩活動都具有一定的難易程度，必須透過技術上的訓練及瞭解安全須知，才得以從事這些海上遊憩活動。各遊憩活動對於環境的需求並不同，如衝浪活動需要有好的底質礁岩環境造浪，波浪靠著離岸風的吹襲造成良好的浪，供衝浪者享受衝浪所產生之快感，而滑水活動需要的自然環境則與衝浪所需之環境相反，因此，各項海洋遊憩活動的進行與自然環境條件息息相關。

圖2-4　潛水活動

照片提供：魚樂天地。

圖2-5　海上遊艇活動

照片提供：吳晨瑜。

第二節　海洋遊憩之活動範圍

　　關於海洋休閒遊憩之活動範圍，一般可依其離岸距離與活動性質，將其概分為「近岸海洋休閒活動」、「近海離島海洋休閒活動」與「遠洋海洋休閒活動」等三大類型（如**表2-1**）。

表2-1　海洋休閒活動的距離與種類

海洋休閒的距離	海洋休閒活動的種類
近岸海洋休閒	國家海濱公園、海洋博物館、海洋主題館、海洋遊樂園、海水浴場、水上遊樂區、親水碼頭、親水公園
近海離島海洋休閒	沙灘島嶼度假、海上藍色公路、遊艇活動、休閒漁業、海釣活動、賞鯨豚、潛水（水肺、浮潛）、海洋（域）運動
遠洋海洋休閒	海上郵輪活動

資料來源：莊慶達等（2008）。

　　關於海洋遊憩活動種類眾多，根據**表2-1**海洋休閒活動的距離與種類，可進一步針對目前台灣發展這類海洋遊憩之主要活動項目與範圍加以介紹：

一、海濱游泳

　　根據交通部澎湖及東北角海岸國家風景區水域遊憩活動規劃及經營管理報告書內容，將海上游泳活動的空間範圍定為：高低潮線起向外延伸二百至五百公尺。但此項活動範圍，可能又會依照不同性質，比賽活動而有所變動，如海上長泳比賽活動，通常就不只限於五百公尺以內。而游泳之配備，只需泳鏡及泳褲（衣）即可。目前台灣理想的海濱游泳地點主要在南部，至於北部則以北海岸與東北部海岸為主。

二、衝浪

　　前述水域遊憩活動規劃及經營管理報告書中，將衝浪的海上活動空間範圍定為：高低潮線起向外延伸二百至五百公尺。基本上，衝浪所需的裝備相對簡單，一般只需要衝浪板及安全腳繩即可，而冬天玩衝浪活動時要多穿一件防寒衣。目前台灣理想的衝浪地點在北部、東北部海岸有萬里、金山、福隆、頭城烏石港、外澳海水域場、無尾港海域，南部有佳樂水南岸、墾丁南灣，東部有成功、東河、八仙洞等。紛紛吸引許多美、日衝浪好手視國內海域為衝浪處女地，專程來台衝浪度假。

三、水上摩托車

　　水上摩托車（**圖2-6**）在活動範圍上已有法條之限制，根據「水域遊憩活動管理辦法」第十二條規定：「水上摩托車活動區域由水域管理機關視水域狀況定之。水上摩托車活動與其他活動共用同一水域

圖2-6　水上摩托車活動

照片提供：吳晨瑜。

時，其活動範圍應位於距領海基線或陸岸起算離岸二百公尺至一公里之水域內，水域管理機關得在上述範圍內縮小活動範圍」。「前項水域主管機關應設置活動區域之明顯標示；從陸域進出該活動區域之水道寬度至少三十公尺，並應明顯標示之」。

四、海洋獨木舟

獨木舟活動地點範圍是具有相當大的彈性空間，根據前述水域遊憩活動規劃及經營管理報告書內容，將其海上活動空間範圍定為：高低潮線起向外延伸二百至五百公尺。海洋獨木舟大致可分為：座艙式海洋獨木舟（圖2-7）和平台式海洋獨木舟，不僅能航行於海上，在湖泊或平坦的河流中都能適用。一般對從事獨木舟的水上活動，通常會要求以下注意事項：

1. 穿著救生衣，並且配戴哨子，及視狀況配戴頭盔。
2. 獨木舟專用的救生衣和一般救生衣使用不同，獨木舟救生衣不需用胯下帶，而是以腰帶、側帶及肩帶調整。

圖2-7　座艙式海洋獨木舟

照片提供：魚樂天地。

3.海洋獨木舟還有專門使用的槳語，像是前進、停止、緊急、轉向與集合。

4.下水前須詳細地檢查船體及槳是否完整無破損。

5.在碼頭上下獨木舟，船身須與碼頭平行，放低身體重心，穩定船身後，由後座優先上下船。

6.在沙岸上下獨木舟，船身則與海灘平行或垂直均可，同樣放低身體重心，穩定船身後，由後座優先上下船。

7.當遇獨木舟翻船時，切記保持鎮定，儘量保持船槳不離身，保持漂浮待援。

8.漂浮待援時採用仰漂姿勢，雙手握住救生衣的衣型領口向下拉，身體彎曲。

9.要記得注意氣象預報，避開劇烈的天氣變化。

10.隨時攜帶具有防水功能的手機或無線電等配備。

五、帆船

帆船所使用的水域面積，應視活動目的及船型種類為影響條件，以及比賽性之場地規定標準而定。通常是船型較大之帆船所需之空間範圍較大，船型較小之帆船所使用空間較小。台北縣的八里，有台灣第一座的風帆碼頭，於2005年9月25日啟用，提供國內帆船基層選手訓練的場地（**圖2-8**）。

六、遊艇

乘坐遊艇活動的環境以及人的條件需要水域夠寬闊，無論是河流、湖泊、水庫、沿岸，或是近海，都是適合遊艇活動的區域。台灣除了小部分軍事用途的海域以及水源保護的水庫外，其餘水域皆可充分享受遊艇活動所帶來的樂趣。由於駕駛遊艇需要有基本的航海知識

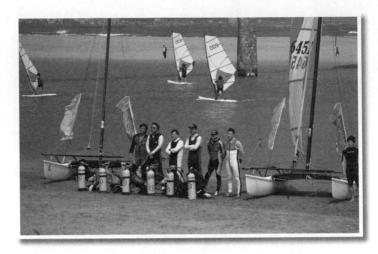

圖2-8　帆船

照片提供：魚樂天地。

以及機電常識，並且年滿十八歲體檢合格，經過交通部動力小船駕駛
執照考試及格後，就可以取得動力小船駕駛執照，即可駕駛遊艇。根
據遊艇協會及帆船協會表示，對於遊艇活動其範圍不單只局限於本島
近岸處，而是可以遠達越洋跨洲環遊世界，因此某些遊艇活動範圍是
擴及全海域。還有因遊艇活動及較大之帆船，是需要有碼頭供上下船
隻或停靠，因而碼頭是必備的設施。

七、釣魚（海釣）

　　釣魚活動是相當受大眾喜愛的戶外遊憩之一，台灣本島地處亞熱
帶，四面環海，氣候宜人，海灘（岸）、河川溪流、池塘水庫等均
是良好的釣魚場，因此釣魚活動應選擇適宜的地形，勿在過於陡峭的
水岸，且無法下竿或風浪大之危險礁岩區垂釣（**圖2-9**）。

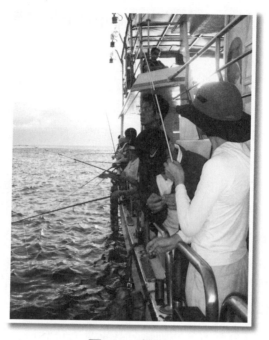

圖2-9　海釣

照片提供：魚樂天地。

八、潛水

　　潛水遊憩活動適合在溫水域或熱帶地區之珊瑚礁區及礁石區水域環境，加上水流速度低、水質清澈及水中無危險生物的海洋環境中進行。台灣適合潛水的海域非常廣泛，像是北部的北海岸、東北角、花蓮、台東、墾丁、綠島、蘭嶼和澎湖等地，都有適合進行潛水活動的地點。一般從事潛水活動者須具備游泳基礎、水中物理變化以及瞭解人在水中之生理變化常識為宜，另外則是重視與維護海洋生態環境的觀念。由於潛水活動是屬於水下遊憩活動，一般休閒水肺潛水是有深度上的限制，因此休閒潛水通常是在三十公尺以內，至於潛水範圍是要依潛水目的性質不同而異。

第三節　海洋遊憩之經濟價值

　　近年來，我國因社會經濟的安定繁榮及國民所得水準的日益提升，人們對生活的態度與價值觀改變，引發一般大眾對休閒生活的關注與興趣，休閒旅遊便成為現代人生活的一部分，用以紓解辛勤工作與日常生活所承受的種種壓力。週休二日的假期亦成為多數民眾關心的焦點，間接刺激國內旅遊市場的活絡。有鑑於此，觀光單位不僅積極協調民間觀光業者加強旅遊配套措施及行銷，同時包裝各地具有地方特色之活動，使之商品化、國際化，提供國人更多樣的選擇。此外，並加強落實行政院核定之「國內旅遊發展方案」，結合各縣市政府力量以加速推動在地觀光資源推廣，期使國內旅遊資源與相關產業得藉此持續整合。

　　海岸與海洋觀光遊憩活動雖有其本身的特殊性，我們仍然可就經濟學的觀點來進行討論，分析這類海洋遊憩活動對總體經濟的可能貢獻。嚴格來說，觀光產業與一般的行業不同，無法將其視為某一特定產業類別來進行研究；事實上，觀光產業乃是由眾多的市場所組成，許多產業提供各種觀光活動所需的商品與服務，並在各個市場中進行交易，觀光活動所造成的經濟影響通常會直接波及到這些負責供給商品與服務之「觀光活動相關產業」。因此，在統計實務上，與其他產業最大的差異是，觀光產業本身無法獨立予以統計。通常觀光活動的經濟表現分散於其所相關的住宿業、餐飲業、交通運輸業、旅行社及其他服務等各項相關產業中。換言之，許多產業的總產值實際上包括了一部分觀光活動的貢獻。儘管如此，有關遊憩效益之評估工作在歐美國家頗受重視，探究其原因主要可分為下列四點：

1. 效益評估可提供主管單位有效管理、開發與利用等策略所必需之參考依據，藉以提高經營管理之有效性與效率，從而進一步強化社會與經濟的效益。

2.遊憩投資是諸多公共投資計畫中相當重要的一部分，評估其效益，並於計畫分析及可行性分析中加以考慮，可以減少決策錯誤。因此，遊憩效益衡量方法之正確程度的要求與其重要性自然提高。

3.多數遊憩資源均具有非純私有財貨之特性，其所產生的經濟效益也大都為無形的。因此，需要研究發展更有效的評估方法，將遊憩資源產生之效益具體化、數量化，進而推廣至其他非市場財貨之效益評估。

4.隨著工業快速發展，環境污染事件日益嚴重，其後果所及包括影響人體健康、森林農作的生產、破壞生態體系的平衡及降低遊憩品質等。若不能有效的評估遊憩效益數額，永續經營的效率將大打折扣。

　　觀光遊憩事業從上個世紀快速發展起，由於全球工商業的蓬勃發展，加上因應繁忙商務及新知分享所需的國際會議，或各企業為激勵員工而舉辦的各種型態的訓練，亦有日趨增多的現象，更加速了國際間觀光旅遊的發展，也造就5％至6％的全球國際貿易量。根據相關觀光組織的保守估計，全球旅遊業的全年收入超過3.6兆美元，約占全球國民生產毛額（GNP）的11％，全球直接或間接投入觀光遊憩市場中的人數約有兩千多萬人，超過全球人力資源的8％。

　　以澳洲政府的官方統計資料為例，每年國際觀光旅客參與其海岸與海洋觀光遊憩活動者，占其總觀光旅客人數的50％以上，而其國內的觀光旅遊人口數之中，參與海岸與海洋觀光遊憩活動者則占了42％（Australian Economic Consultants, 1998）。另在泰國方面，其觀光收入乃是整個國家外匯收入的重要來源（Tyrrell, 1990），而海岸與海洋觀光遊憩活動更是其吸引國際觀光旅客的主力商品。由於觀光遊憩活動的普遍，海岸與海洋觀光遊憩地區的開發與利用，不僅對實質環境帶來威脅，對於社會、文化、甚至經濟，都帶來了顯著的負面衝擊。

然以台灣優越的海洋地理環境、生態景觀，加上政府積極推動「海洋遊憩」與「多功能漁港」之際，未來若能配合水岸景觀的整體規劃，將有助於提升海岸與漁港利用的整體效益。以漁政單位在「漁港轉型」利用上之政策走向來看，即是以觀光遊憩與休閒漁業並行的發展策略，除維持原有的漁業價值之外，另加入「漁港功能多元化」的附加價值，進而開發海岸及海洋休閒產業等，除可創造經濟效益，亦可拉近「海洋」與「國人」間的距離。

雖然，海洋觀光遊憩在經濟影響層面有帶來附加價值的機會，但目前觀光遊憩領域有關經濟影響之分析，主要是集中在估測所得和就業的創造，以及外匯收入，這些研究未能考慮環境惡化對需求以及所得、就業和收入貨幣的衝擊，亦未估測觀光遊憩活動在經濟發展方面，無論是屬於環境或其他領域的一些社會成本。同樣地，也很少研究直接與觀光遊憩活動在環境方面可能產生的效益有關，例如保護脆弱的生態區域或特定野生動物保留區等議題。這些內容將在本書的第十一章中加以說明。

專欄 日本福岡推動振興漁業及活化漁村的作法

福岡市漁業協同組合姪兵支所（姪兵漁協），位於都市型的漁村社區，當地漁產業隨著福岡市的經濟發展逐漸衰落，漁村的年輕人口也紛紛轉業或轉型經營。根據協同組合的工作人員指出，目前該漁協僅剩六十七戶漁家會員，為了延續當地漁業的持續經營，協同組合在政府的協助下，逐步改建漁村社區及強化漁業推廣工作。時至今日，在活化漁村社區及振興漁業方面已有顯著的成效。

雖是星期例假日，但漁協員工仍敬業的為漁民朋友們服務。

漁港邊的漁村活動中心，有漁村婦女正努力學習製作當地特產——海帶加工製品，二樓則有課程教授漁村青少年英文會話，其學習精神相當令人感佩。漁協人員表示自從漁村社區改建之後，漁村富麗的景象已逐漸開花結果，年輕人已有漸漸「回流」的跡象。透過漁村活動中心所安排的各類漁事、家政及四健學習，不但改善當地的漁業經濟條件與收入，也厚植青少年對漁產業的期待與向心力。

走訪漁村社區可以發現漁港周邊非常乾淨，漁村社區呈現出相當富麗的景象，身處其境，感受到村民彼此相處融洽，也相當滿意政府推動活化漁村及振興漁業的各項措施。一位當地會講英語的年輕漁民告訴我們，從事漁業不再是傳統 "4D" 產業（Danger危險、Difficulty辛苦、Dirty骯髒、Distance離家遠）的刻板印象，而是一項 "4A"（Accountability負責、Accomplishment成就、Ambition抱負、Attraction吸引）的職業選擇，而漁業推廣工作，則一直被視為轉變觀念的重要關鍵因素。

根據漁協表示，近年來日本振興漁業、活化漁村的漁村建設焦點，已逐漸朝向結合科技與休閒的方向發展，日本政府每年投注在漁業建設與福利的經費約為漁業產值的20%左右，由於政府在財政上適時伸出援手，加上來自學術界推廣教授的技術指導，當地漁業已能發展出新的事業，如二級產業的加工製品及三級產業的休閒漁業，不僅成為當地的重要經濟來源，也提供都市民眾觀光遊憩的機會。漁協人員進一步指出，每年到離福岡市十五分鐘船程的「能古島」之遊客，也會順道到此漁村一遊，同時採購該協會的新鮮魚貨及漁產加工製品，對於提升當地漁村經濟有一定的助益。

反觀台灣，近年來由於政府財政拮据，對漁業的建設與福利

也相對縮水，以2006年度中央政府總預算為例，全年有關海洋產業科技發展、教育、研究與文化的歲出金額約六百七十五億元，僅占總預算的4.3%，相對於與海洋相關之產業，如漁業、海洋科技、海洋教育、海洋事務等產業所延伸的產值而言，顯然政府應提升追求此等產業發展上所需的預算。再以2006年漁業署的預算為例，漁業署總預算大約在六十億元，僅占該產業產值的6%左右，2005年更低至四十七億元。事實上，以長期觀點而言，漁業推廣工作有助於提升漁民知識與技術，輔導漁民妥善規劃資源利用、提升漁業經營管理水準，進而改善漁民生活素質與漁村經濟條件，讓其對政府所擬訂的漁業政策由「無知」的漠不關心，到「知」的支持與配合。然就財務議題而言，如果發展海洋被視為國家的重要施政政策之一，那漁業推廣這項向下扎根、向上發芽的工作，就必須要有足夠的預算來挹注這項事業，否則政策的立意就無法落實。

討論時間

我們可以討論一下，台灣的漁村是否有成功的活化案例，是否對海洋遊憩提供正面的貢獻。

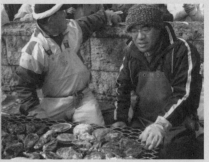

日本漁村活化實景

照片提供：莊慶達。

問題與討論

1. 試闡述海洋遊憩之特性。
2. 試闡述台灣海洋遊憩種類可分為哪些類型。
3. 海洋休閒遊憩活動，依離岸距離與活動範圍，概分為「近岸」、「近海離島」與「遠洋」的海洋休閒活動等，請說明其意義。
4. 試闡述海洋遊憩之經濟價值。

Chapter *3*

世界各國發展海洋遊憩的概況

　　各國以規劃管理政策為借鏡，由各國極力規劃與管理海洋環境得知，海洋遊憩活動需要有良好的海洋環境法條，以保護海洋得以永續發展。科技的日新月異，造就海洋觀光遊憩發展步伐快速地向前進，也因海洋資源豐富，所能供給海洋遊憩觀光的範圍非常廣泛，尤其是海島型或海岸型國家。在自然的海洋環境中，親近海洋、征服海洋，能帶給人們達到身、心、靈另一個層次的成就感。若將海洋遊憩規劃加以管理可以幫助協調社會、經濟、環境三者之間的平衡，創造永續社會文化傳承、無煙囪生產力與環境棲息地之願景。本章將依序介紹海洋遊憩發展沿革、世界各國海洋遊憩規劃與管理政策，並討論海洋遊憩活動的國外案例。

　　觀光產業向來有無煙囪工業之稱，世界各國莫不善用其自然及人文資源，積極發展觀光產業。根據世界觀光旅遊委員會（World Travel and Tourism Council，簡稱WTTC）於2003年出版之分析報表指出，觀光產值約占全世界生產毛額（GDP）的10.2%，更占全球出口總值之11.2%，可知觀光已成為許多國家賺取外匯的主要來源，觀光產業在各國的經濟表現中，占有舉足輕重的地位，本章乃針對世界各國發展海洋遊憩的概況做一介紹。

第一節　　海洋遊憩的發展沿革

　　近年來，國外海洋觀光旅遊事業的發展相當進步，包括郵輪大型化，各項設備功能的持續強化，並朝向消費普及化的方向發展。其中海洋生態旅遊（如：賞鯨、潛水、賞鳥、極地觀光）、海洋公園（如：澳洲大堡礁）、島嶼觀光（如：峇里島、普吉島）等，都已成為世界知名的旅遊景點。近來更因科技的進步，使得海洋觀光產業不論種類或規模，均快速的成長，尤其對海岸社區及島嶼而言，海洋休閒已成為單一最重要的經濟活動。

　　據統計資料顯示，美國每年到海濱旅遊的遊客在一億人以上，約占其人口比例的44%；法國巴黎盛夏，市內人口大都為外地流動人口，本地人大部分會到海濱消暑度假；西班牙號稱「旅遊王國」，風情獨特，人文景觀絢麗多姿，西班牙海岸線三千一百四十公里，而其舒適宜人的海濱旅遊設施，沙灘平緩、海水澄澈、陽光燦爛、氣候乾爽等條件，吸引了大批來自世界各地富裕國家的旅客到此度假、休閒，旅遊業已成為該國的經濟事業支柱。西班牙國民風趣地說：「我們出售的是4S：sand、sea、sun和seafood」，這就是發展海洋觀光休閒事業的最佳典範。

　　十九世紀歐洲的海濱度假開始發展起來，直到二十世紀逐漸達到

高峰，而親近海洋、征服海洋至今已成為人類居住或休閒的重要選項之一，長久以來，海洋便提供許多觀光遊憩的機會，人類也不斷地被吸引到海邊進行遊樂活動，主要是為了滿足身、心、靈上的需求。據估計，人類有超過65%的人口是居住在離海岸五十公里範圍內，全球以海洋及海岸為主體的休閒旅遊型態，都吸引蜂擁而至的遊客，其發展也為相關的行業帶來龐大的商機。更由於科技進步，工作時間縮減及人類休閒意識抬頭，其需求性、安全性與可及性均不斷提高，海洋環境所能提供人們觀光休閒的機會與活動內容也增加許多，參與這類休閒遊憩活動的人數更因而急遽上升，成為全球新興的重要觀光休閒產業，亦是各國發展海洋經濟的要項之一。

近年來，中國大陸隨著經濟的驚人發展，其觀光休閒需求快速成長，海洋旅遊業採取依託沿海城市、突出海洋特色及分區建設的政策走向，沿海地區開發建設了三百多處海洋和海島旅遊娛樂區，興建了各具特色的旅遊娛樂設施，使海洋旅遊業成為迅速發展的新興海洋產業，惟商業觀賞鯨豚活動，目前仍僅在香港地區發展。

兩岸隨著國民休閒旅遊需求的提升、遊憩活動多樣化發展的趨勢，海域觀光遊憩活動勢必成為兩岸觀光旅遊的主流之一。金門及廈門的海岸地區有美好的海灘、沙丘、濕地、海蝕地形，及海洋中的珊瑚礁群與魚類等資源，傳統漁業又擁有共同的作業海域，均是發展海洋觀光遊憩與休閒漁業的重要資源。因此，未來將海濱與海洋及休閒漁業列為發展觀光休閒的重點工作，以拓展國民的休閒遊憩空間與選擇，應是一項金廈特區可以合作的重點領域。為能順利推展金廈海域的遊憩活動，除原有各海水浴場外，運用豐富的海域觀光資源來規劃海岸型風景區、遊樂船舶活動區域及完成水域活動管理等工作，以提供兩岸人民休閒遊憩選擇及提高遊憩品質。

以世界觀光組織（World Tourism Organization，簡稱UNWTO）2002年的資料而言，觀光旅遊占全球11.7%的GDP，東南亞國家占10.6%的GDP，台灣的觀光旅遊占5.7%的GDP。全球因觀光提供了

一億九千二百三十萬個就業機會，占8.2%的總就業人口；東南亞國家提供一千五百三十萬個就業機會，占7.3%的總就業人口；而台灣也提供了六十五萬個就業機會，占6.9%的總就業人口。預估至2010年，全球每年會有五百五十萬個新的就業機會；東南亞國家至2010年每年有四百七十萬個新的就業機會；台灣至2010年每年有超過十五萬個新的就業機會（如**表3-1**）。

表3-1　觀光旅遊在全球、東南亞與台灣重要性之比較

全球	東南亞	台灣
11.7%GDP	10.6%GDP	5.7%GDP
1億9,230百萬個就業機會	1,530萬個就業機會	65萬個就業機會
占8.2%的總就業人口	占7.3%的總就業人口	占6.9%的總就業人口
至2010年每年會有550萬個新的就業機會	至2010年每年有470萬個新的就業機會	至2010年每年有超過15萬個新的就業機會

資料來源：世界觀光組織（UNWTO）。

　　休閒（leisure）是一個國家在經濟發展過程中，其國民在追求卓越生活與精神上，所不可或缺的一部分，也是全球性的社會現象與趨勢。人類由於科技與經濟的迅速發展，生產力因而隨之提升，造成工作時間縮短；相對地，也增加了觀光與休閒的機會，所以觀光休閒事業遂在二十一世紀成為一個龐大且快速成長的全球性產業，其產值亦伴隨著各國的經濟發展呈正向的成長。根據世界觀光旅遊委員會針對全球一百七十四個國家進行觀光旅遊業的經濟效益評估指出，2005年全球旅遊與觀光需求達六點二兆美元，共創造了一點七兆美元的旅遊與觀光產業產值，其重要性不可言喻。因此，觀光休閒產業被喻為二十一世紀的產業金礦，並視為無煙囪的工業。

　　從世界各國發展觀光休閒產業的趨勢可以看出，其推動觀光休閒活動的重點，概因其社會文化背景、所在地理位置及經濟發展狀況而異。若從國家經濟發展程度而論，一般觀光休閒事業的發展過程，

大致可區分為旅行、觀光、休閒、度假等四個階段。目前多數先進國家，如歐美或日本等國，隨著其國內經濟的發展和技術進步，人們的收入與可支配所得普遍提高，多數在追求精緻的休閒與度假；而中國與印度等新興國家則尚處於旅遊觀光的階段，至於台灣的觀光休閒事業發展，則剛從旅遊、觀光邁入休閒、度假的階段。

事實上，從產業的屬性來看，一般視觀光休閒產業為最具有發展潛力的服務業，主要是此產業涵蓋服務性（無形）與實體性（有形）的特質，可以提供龐大的就業機會。根據世界觀光組織的分析報告指出，「觀光」已成為許多國家賺取外匯的首要來源，全球各國的平均外匯收入約有8%是來自觀光休閒，總收益亦超過所有其他的國際貿易種類，高居單一產業別的第一位。世界觀光組織也進一步預測至2020年，全球的觀光人數將成長至十六億二百萬人次，總收益也將達到二兆美元以上的經濟規模。此外，此項服務產業也在這幾年提供不少就業的機會，根據世界觀光旅遊委員會的推估，未來十年全球觀光產業成長情形為：旅遊產值自二點二兆美元成長至二點七兆美元，觀光旅遊產業GDP成長率將從10.6%增至11.3%，就業人數將自目前

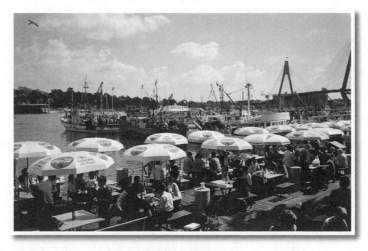

雪梨漁市場

照片提供：蕭堯仁。

41

一億九千八百萬人增加至二億五千萬人，而台灣則約可提供六十五萬個工作機會。

第二節　世界各國海洋遊憩規劃與管理政策

目前海洋遊憩發展以歐美國家較為先進，而日本的海洋發展也快速成長，並逐漸成為以海洋為中心的國家。因此，國外在發展海洋遊憩活動時，對於利用沿近海域之相關活動的衝突情事，均有其防止爭端的管理制度。

一、美國夏威夷州海岸遊憩政策

夏威夷群島位於太平洋中北部，由夏威夷島（Hawaii）、茂伊島（Maui）、歐胡島（Oahu）、考艾島（Kauai）等一百三十二個大小火山島所組成，面積為一萬六千七百六十五平方公里，群島分布於熱帶區域，風光明媚，加上火山奇觀及獨特的文化風俗，成為國際旅遊勝地，因此旅遊為該州之重要產業。自1970年起，觀光遊憩即為夏威夷州的主要產業，當地人民在假日時的最佳遊憩活動，半數以上是在海岸線及海上進行，因此在州政府的計畫中，觀光遊憩受到相當的重視。

美國聯邦政府於1972年通過「海岸地區管理法」（Coastal Zone Management Act，簡稱CZMA），明訂由商業部「大氣暨海洋總署」（National Oceanic and Atmospheric Administration，簡稱NOAA）為主管機關，並要求沿海各州依法訂定各州海岸管理計畫。夏威夷州隨即在聯邦政府的協助之下，利用四年的時間進行分析研究，1997年間訂出夏威夷州的海岸管理計畫，並於1985年為配合現況的需要做少部分的修訂。茲將夏威夷州海岸管理計畫中與「遊憩資源」（recreational

resources）的目標及政策，分析如下：

1.目標：提供便利且可及性的海岸遊憩機會給民眾。

2.政策：改善海岸遊憩規劃與管理的協調及資金運用。

美國夏威夷州在海岸管理計畫中指出以下八點，如下所示：

1.保護其他地方所沒有、特別適合遊憩活動的海岸資源。

2.如衝浪點、沙灘等特別具有遊憩價值的海岸資源，因開發而會
遭受不可避免的損害時，要求其提供替代之沿岸資源，若是替
代不成或無法達到預期結果，則必須向州政府付出一筆合理的
金錢作為補償金。

3.結合自然資源保育，在維繫景觀價值的前提下，提供適當管理
沿岸的公共通行權。

4.提供適合大眾遊憩的沿岸公園及其他遊憩設施。

5.鼓勵具有遊憩價值的政府土地及水域開放供大眾遊憩。

6.採用水質標準並管制非點源性污染源，以儘可能保護、恢復海
岸水體的遊憩價值。

7.在適合的地點增加新的沿岸遊憩機會，如人工潟湖、人工沙
灘，或是為衝浪、釣魚建設的人工礁區等。

8.在土地管理相關單位許可的情況下，鼓勵具有遊憩價值的海岸
土地捐贈供大眾使用。

1985年間，夏威夷州也提出一個「海洋管理計畫」（State of
Hawaii Ocean Management Plan），該計畫的總目標是在讓大眾使
用（public use）、享用及欣賞海洋資源、開發海洋資源，使社會
及經濟得到利益時，環境惡化亦最小化（minimizes environmental
degradation）、減少各方衝突（reduces conflicts among public resources
values）以及確保海洋資源的長期存活（assures their long-term
viability）。

海洋管理計畫中，發展海洋遊憩的目標（objective）是：「結合公共安全、保育自然及歷史文化資源，同時考量與其他海洋活動可能之衝突，提供居民及遊客海岸及海洋遊憩的機會。」據此，海洋遊憩訂有六點政策（policies）：

1. 改善資訊系統，以促進水陸開發活動及海洋遊憩活動間之相容性，並減少衝突。
2. 在提供遊憩機會、服務及設施時，促進整合性的協調及規劃。
3. 澄清在海洋遊憩資源上，公共權利（public rights）與使用特權（privileges）的法律課題。
4. 結合考量自然資源保育、遊憩參與者及鄰接土地所有權人的安全福祉，維持並拓展海岸、離島及該州管轄水域的通行權。
5. 增進遊客及居民在海洋遊憩安全所需的知識、技術及服務。
6. 評估並減緩各種海洋遊憩活動間的衝突。

二、日本海洋遊憩活動之管理

日本將海洋性休閒活動區分為「運動型」、「親水型」、「海釣」等類型。由於其國民休閒需求之提增，所以海洋性休閒運動之參加人口亦有增加及活潑化的傾向。其中，海釣以外之海洋性運動（運動型之海洋休閒）的參加人口估計約有三百六十萬人。

近年來，日本國民因閒暇時間增加，以及朝向自然健康為主流的休閒方式，使海洋遊憩活動蓬勃發展。這些活動包括：

1. 魚釣活動。
2. 遊艇、汽艇、潛水等「體育型」活動（如圖3-1）。
3. 海水浴、退潮撿拾海貝、參觀水族館等「親水性愉快型」活動。
4. 搭乘觀光船、客船等享受船旅之「巡航型」活動。

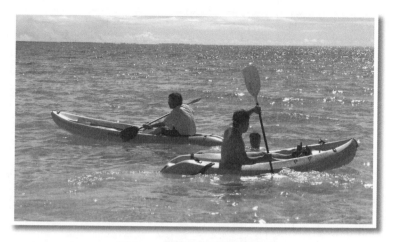
圖3-1　體育型的遊憩活動

照片提供：莊慶達。

(一)朝向和諧之海面利用關係

　　為了因應漁業與海洋遊憩間海面利用之調整及糾紛之防範，日本已由水產廳長官設置了由漁業、娛樂漁業、海洋遊憩之有關團體代表及學識經驗者所組成之「海面利用中央協議會」。其目的在謀求和諧之海面利用，進行相關事務之檢討以及給予地方必要之指導。各都道府縣也陸續成立「海面利用協議會」，必要之地區則成立「海面利用地區協議會」，以強化協調溝通和糾紛排解。

(二)管理規則之訂定

　　為追求漁業與海洋遊憩間之和諧共存，日本一些都道府縣已訂定了基本的管理規則。例如神奈川縣逗子、葉山地域針對所有海洋性娛樂活動之規範，要旨如下：

　　1.慢行區域內禁止水上摩托車、汽艇等之高速航行。
　　2.一般車輛禁止駛入沙灘。
　　3.禁止夜間與清晨航行。

4.禁止近岸漁船、定置網、木筏等。

5.禁止採捕鮑魚等貝類與海草類。

6.從陸地吹往海面的風強時，應特別注意航行。

7.船隻（尤其水上摩托車）轉換方向時，要充分注意周圍情況。

8.應遵守海濱利用指導員、救生員之警告。

9.在漁場進行活動時，應事先跟漁業組織聯絡。

由於當地將規則進行符號化標示，易於瞭解的結果，使規則大致能被遵守，規則訂定的效果因而提升；此外，漁民組織與海域遊憩活動者之間也產生信賴關係。

三、紐西蘭海岸管理政策

根據「1994年紐西蘭海岸政策說明書」（New Zealand Coastal Policy Statement 1994），所謂「國家重大事項」（matters of national importance）包括：

1.海岸環境、濕地、湖泊、河川及其邊緣自然特性之保存（preservation），以及保護（protection）其免於不當之土地細分、使用及開發的破壞。

2.保護特殊自然特色與景觀，使其免於不當之土地細分、使用及開發之破壞。

3.保護重要的原生植物及動物棲息地區。

4.維持並增進到達或沿著近岸海域、湖泊及河川之公共通行權（public access）。

5.尊重原住民〔原文為毛利人（Maori）〕及其文化傳統與世居水土的關係。該一政策特別呼籲，所有人民應盡其一切能力，來促使自然與實質資源使用、開發與保護的永續管理。

此外，紐西蘭此一海岸政策並認為維護海岸環境有其基本原則，

茲摘述如下：

1. 某些必須依賴海岸環境中自然與實質資源的使用或開發行為，對於人群的社會、經濟和文化的福祉至為重要。以功能而言，若干活動只能坐落在海岸或近岸海域中。

2. 保護海岸環境的價值，並不必排除在適當區位上的合宜使用與開發。

3. 由於海岸環境資源與空間合理分派的期望不同，紐西蘭「資源管理法」（Resource Management Act）遂為保護海岸資源的重要工具；其過程則作為決定優先秩序及適當配置資源和空間之用。

4. 人民與社區均期望海岸海洋地區之國有土地，必須通常性地提供自由之公共使用或遊樂。

5. 海洋生物資源棲息地之保護，對於人群的社會、經濟與文化福祉，均有貢獻。

6. 必須認知，海岸環境特別容易受到自然災害之影響。

7. 文化、歷史、精神、美質與生態原生價值，是未來世代的資產，這些價值的損壞經常是無法回復的。

8. 儘可能維持海岸環境之生物與實質過程於自然狀態，並認知其動態、複雜及相互依賴的特性，是至為重要的。

9. 保護具有代表性及重要的自然生態系以及重要的生物地點，並維護紐西蘭的原生海岸動植物，是十分重要的。

10. 缺乏人類活動對於海岸過程與影響的瞭解，將阻礙海岸環境的永續管理。因此，基於預防且能提高民眾認知的措施，是海岸管理必要的作為。

11. 海岸環境永續管理的一項功能，是在規定人們與社區可自由選擇的活動要素。

12. 人類活動的不良影響，可能超越區域的疆界，此一瞭解與認知，對於海岸海域之保護十分重要。

第三節　海洋遊憩活動──國外案例

一、潛水活動

　　國外對潛水人有許多限制（如：分區等），且出租器材業者與活動領隊皆會執行規定，但國內沒有這種機制，故常見業者惡性競爭或帶人射魚。國外限制珊瑚礁區禁止下錨，國內仍沒有類似作法。相關活動概況如下：

1. 澳洲大堡礁之大石斑洞（cod hole）：國際知名的潛水地區有十大潛場，其中澳洲大堡礁有二十條比人大的石斑魚，容易親近人類，潛水一次約需六萬台幣，形成極佳的觀光資源，並對當地經濟甚有助益。

2. 馬來西亞在南海有一彈丸島（屬環礁），在其上建有跑道，以供觀光客前往潛水。

3. 國外潛水有限制潛水人不可觸地，以免破壞環境生態與珊瑚生長，並依技術等級分區，以保護環境：

 (1) 開放水域潛水員（open water diver）：初學者限制在環境已被破壞之處下水，以免其技術不佳，觸地而破壞較好之潛水場。

 (2) 進階開放水域潛水員（advance open water diver）：可進行船潛。

 (3) 救援潛水員（rescue diver）：可進行船潛。

 (4) 潛水長（dive master）：可在洋流區潛水。

 (5) 潛水教練（instructor diver）：可進行洞穴潛水。

4. 日本：其本國人須有日本發之執照才可下水，不可使用國際執照；觀光客則先看國際潛水證，再稍微測試一下技術（由潛水領隊執行），通過後才可潛水。

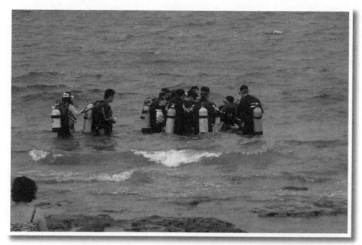

<div align="center">潛水活動</div>

照片提供：吳晨瑜。

二、衝浪活動

衝浪活動在國外許多地方都受到民眾的喜愛，如在日本海洋巨蛋的室內環境中，利用人造浪的方式可在水池中產生二米高的波浪；而夏威夷政府更將衝浪活動視為重要的觀光活動之一，在夏威夷的海岸管理計畫中明定，應在合適的地區設置人工礁以製造良好的衝浪環境。此外，當地民意亦認為在海岸管理計畫中應明定要保護衝浪地點的環境。

國外著名的衝浪地點：夏威夷的日落海灘（Sunset Beach）、萬歲海岸線（Banzai Pipeline）和威美亞灣（Waimea Bay）等有最具挑戰性的巨浪，亞洲有印尼的峇里島、澳洲的黃金海岸、日本的千葉和新島都是較好的衝浪地點；另外，南非的傑佛瑞灣（Jeffreys Bay）也是好的地點。目前全世界加入衝浪聯盟的國家，包括有日本、美國、法國、澳洲、印尼、南非、波多黎各、巴拿馬、墨西哥、葡萄牙、東加王國、多明尼加、阿根廷、摩洛哥、大英國協、以色列和牙買加等。

三、輕艇活動

國外有利用水壩所產生激流作為活動的內容，且在水源保護區內之各項活動，皆因能有效地防止污染，故遊憩活動仍甚為普遍。國內對於水源保護區的管制甚為嚴格，如獨木舟活動未有污染，卻與易有油污之其他船隻一體管理，似不合理。

專欄 **獨木舟的發展歷史**

你們知道近代獨木舟是誰發明的呢？其實世界上第一艘運動獨木舟，是1865年蘇格蘭的麥克格雷戈（John MacGregor）模仿北美洲的愛斯基摩人獸皮船，製作了一條長四公尺、寬七十五公分、重三十公斤的輕艇，穿越瑞典、芬蘭、德國、英國而興起；他在1866年建立了英國皇家獨木舟俱樂部（RCC），並風行國際。

愛斯基摩人在划獨木舟前，必須在陸地上就將身體滑入獨木舟的艙口洞內，雙腳伸直、雙膝扣住洞環下方（就像六福村的金礦山那種獨木舟的玩法），通常愛斯基摩的獵人們都使用單桿雙葉的槳操控船隻，有時會穿上防水的夾克用來扣緊洞口的邊緣，以防止水跑進去，這件夾克就是現今我們所稱的防水蓋；另有翻艇扶正之自救技法，就是有名的「愛斯基摩滾」，為獨木舟的進階必學操舟技術。

而獵人們所使用的武器包括魚叉、骨刀及棒棍；其實當初愛斯基摩人製作獨木舟最初的功能，是用來追捕海中的哺乳類動物、水鳥及馴鹿，外型輕薄且細長。

而獨木舟不透水的防水蓋設計，是用來保護人們免於浪花、飛沫、雨水、雪及寒冷，使用起來相當安靜，於北美洲北部四處可見。

專欄　台灣獨木舟的歷史

　　第一次在台灣接觸到獨木舟大約是在1981年左右，地點在新竹的青草湖，當時湖畔大部分業者都是出租木造的手划槳船（向後划的那種），與眾不同的是有一對陳姓兄弟業者出租兩款玻璃纖維翻製的獨木舟，不但速度比手划槳船快而且操控更加靈敏，自從台灣實施週休二日的制度之後，民眾對於戶外休閒的需求遽增，2003年行政院體委會成立海洋運動推廣小組，並且在大鵬灣購置兩百艘獨木舟，推廣休閒獨木舟活動，獨木舟活動逐漸成為媒體的焦點，現在要說台灣的獨木舟活動很熱門可能還言之過早，因為要改變一般民眾過去恐水的迷思，例如農曆七月不宜玩水，但偏偏農曆七月又是暑假最適合遊玩戲水時，因此要讓獨木舟活動蓬勃發展，可能還要一段時間的教育和宣導，第二次再度接觸到獨木舟已經是1995年，有位美國人把激流獨木舟這項運動引進台灣，在新店捷運站附近經營一家獨木舟專賣店。

　　在1981年到1995年之間，台灣的獨木舟活動幾乎都是少數競技選手才會從事的項目，例如：平水競速、激流標竿和艇球等，這段時間台灣的戶外休閒風氣並不普遍，加上水域管制不盡合理，只有少數先驅者曾經領略休閒獨木舟活動的樂趣，雖然獨木舟活動在台灣仍處於萌芽的階段，但是這幾年來一直都有熱心人士在推廣，而目前台灣也有獨木舟團隊的成立，如：舟遊天下、222俱樂部等，也希望水上的活動能愈來愈受國人重視及歡迎。

討論時間

台灣政府目前有獨木舟遊憩區域的相關規定嗎？還是有興趣的民眾皆可自由在任何水域遊憩？

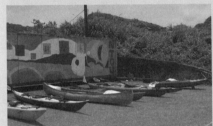

現代獨木舟（曾樹銘提供）

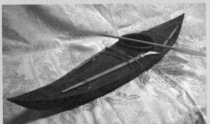

配備完整之愛斯基摩皮艇（銘德模型提供）

獨木舟

問題與討論

1. 試闡述主要各國海洋遊憩發展沿革，並說明觀光旅遊在全球、東南亞與台灣重要性之不同。
2. 試述美國夏威夷州與日本發展海洋遊憩策略之概況。
3. 由國外的海洋遊憩活動案例為參考，國內海洋遊憩活動規劃時應注意哪些地方，以減少對環境的衝擊。

Chapter 4

我國發展海洋遊憩概況

　　我國各海洋遊憩區域的浮潛及水肺潛水活動，提供多種訓練課程，惟此類課程大部分未標準化，潛水地點大都未經妥善規劃與管理，為顧及自然生態保育及有些海洋資源已受破壞的情況下，未來此類海洋觀光遊憩資源應受適當的保護及限制，如花東、綠島、澎湖或墾丁海域。縱然如此，許多新的海洋觀光遊憩資源在台灣仍不斷持續發展，如海洋（岸）文化、民俗生活、傳統漁業經濟活動、海洋博物館、非動力船筏活動（如：風浪板、風帆船、輕艇、衝浪）、海灘活動、搭船遊覽、特殊用途的觀光船（如：潛水艇及玻璃船）、船上宴會、音樂會、休閒港口或碼頭等。遊樂船舶活動的成長也帶動碼頭、浮動停泊處及相關設施如維修場所、公共設施、上下船場所、油電、食宿及安全規定等各方面的需求。

　　海洋觀光遊憩活動若能配合海洋自然生態教育、提升保育意識及培養對自然的欣賞及尊重，其與環境資源之間的關係可以更趨向共生關係。海洋觀光遊憩發展也可能面臨一般產品生命週期的階段：發現、探索、快速成長、成長緩和及穩定階段。台灣目前大部分海洋觀光遊憩活動尚處於發現或探索階段（如：藍色公路、遊艇、郵輪、滑水、娛樂漁業等），有些則呈現快速成長現象（如：賞鯨豚、潛水等），有些則成長或穩定（如：游泳、釣魚等）。對參與的業者而言也可能經歷試探、競爭、衝突、合作等階段。本章將探討我國海洋遊憩的發展概況，與相關遊憩法規與管理政策。

台灣本島及離島的海岸地區擁有美好的海灘、沙丘、濕地、紅樹林、海蝕地形等，以及海洋中豐富的珊瑚群與魚類等資源，均是發展海洋觀光遊憩的重要資源。二十一世紀應是我國發展海洋觀光遊憩的最佳時刻，若能結合翱翔天空及多元化的陸域旅遊，將可以營造出海陸空三度空間的觀光旅遊環境，本章就我國發展海洋遊憩的概況與未來發展願景做一介紹。

第一節　我國海洋遊憩發展沿革

一、遊憩活動的發展

人類由於科技與經濟的迅速發展，生產力因而隨之提升，追求休閒或樂趣早已成為一個國家在經濟發展過程、國民生活與精神及追求卓越與享受生活中，所不可或缺的一部分，並已逐漸成為全球性的社會現象。根據觀光局國民旅遊人次統計資料顯示，國人一年在國內旅遊約有一億五千萬人次以上，平均每人每年出遊四次，若以每次每人平均花費二千元計算，一年所衍生的觀光休閒市場商機，高達九千億元以上，國人旅遊觀光地區主要有國家級風景區、公營觀光區、森林遊樂區、民營觀光區、海水浴場、寺廟、古蹟、歷史建物等（如**表4-1**），為能滿足國人對遊憩活動的需求，政府乃積極拓展多樣化的海上觀光休閒選擇，並努力推動海洋觀光與休閒漁業等相關產業。

近年來，全球從事休閒活動的人口大增，休閒產業也迅速地發展起來，因應這股觀光休閒風氣，許多人也逐漸朝向海洋活動，因此許多海上活動逐漸在人民心中升溫。台灣擁有先天地理環境的優勢，四面環繞海洋，海岸線長度約一千六百多公里，部分區域港灣、潮間帶遍布，不僅海洋資源豐富，陸域資源也呈現多樣貌，海上面積遼闊提供良好的釣魚場所，也成為國人海上休閒活動的最佳去處之一，並成

表4-1　我國台閩地區觀光遊憩區2008年國人旅遊狀況統計

風景區	觀光人次統計	觀光情況
國家風景區	27,017,707	以獅頭山風景區人數（4,243,414人次）最多，其次為八卦山風景區（3,114,019人次）及日月潭風景區（1,288,755人次）。
國家公園	15,433,832	以台九線沿線景觀區（2,539,212人次）最多，其次為台八線沿線風景區（1,883,276人次）及陽明山公園（1,708,000人次）。
公營觀光區	46,990,394	以台北市立動物園（3,285,012人次）最多，其次為國立自然科學博物館（2,891,783人次）及國立台灣民主紀念館（國立中正紀念堂）（2,740,206人次）。
縣市級風景特定區	9,885,767	以內灣風景區（1,873,458人次）最多，其次為五峰旗瀑布（1,413,893人次）及七星潭風景區（1,351,744人次）。
森林遊樂區	4,475,908	以溪頭森林遊樂區（1,027,015人次）最多，其次為阿里山國家森林遊樂區（908,513人次）。
海水浴場	1,812,930	以旗津海水浴場（849,000人次）最多，其次為福隆蔚藍海岸（632,747人次）及翡翠灣濱海遊樂區（156,075人次）。
民營觀光區	11,713,970	以劍湖山世界人數最多（1,237,413人次），其次為101觀景台（1,091,069人次）及六福村主題遊樂園（947,217人次）。
寺廟	22,031,042	以南鯤鯓代天府（10,834,700人次）最多，其次為北港朝天宮（6,118,500人次）及麻豆代天府（2,893,032人次）。
古蹟、歷史建物	7,375,278	以龍山寺（1,816,361人次）最多，其次為北埔遊憩區（1,002,865人次）及赤崁樓（687,736人次）。
其他	8,657,224	以淡水金色水岸（2,806,900人次）最多，其次為八里左岸公園（2,514,800人次）及田尾公路花園（1,662,000人次）。
總計	148,222,806人次	

資料來源：交通部觀光局2008年統計。

為發展海洋休閒產業的契機。

　　台灣擁有非常豐富的觀光休閒資源，加上休閒多元化的趨勢與消費者主導市場的時代已經來臨，許多觀光休閒調查報告也顯示，親近

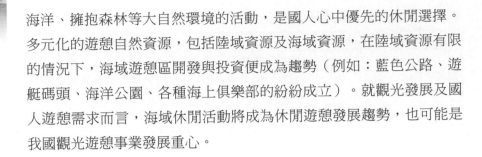

海洋、擁抱森林等大自然環境的活動，是國人心中優先的休閒選擇。多元化的遊憩自然資源，包括陸域資源及海域資源，在陸域資源有限的情況下，海域遊憩區開發與投資便成為趨勢（例如：藍色公路、遊艇碼頭、海洋公園、各種海上俱樂部的紛紛成立）。就觀光發展及國人遊憩需求而言，海域休閒活動將成為休閒遊憩發展趨勢，也可能是我國觀光遊憩事業發展重心。

二、海洋遊憩活動項目

近年來，台灣漁業的經營不論量質皆有漸弱化的趨勢，為能改善沿近海漁業的經營效益，帶動漁村經濟的繁榮，政府乃推動成立休閒農業計畫，並訂定娛樂漁業管理辦法，正式將海上遊憩活動納入漁業管理之中。

(一)賞鯨豚活動

最早是源於1997年的花蓮，發展至今，賞鯨活動呈現穩定的成長，估計每年參與賞鯨活動的遊客亦有二十二萬人次以上（如**表**

表4-2　賞鯨（豚）活動發展過程與遊客人次

年	賞鯨港口數	賞鯨船數	賞鯨業者	遊客總次
1997	3	3	3	10,000人次
1998	4	4	4	50,000人次
1999	7	12	12	100,000人次
2000	10	25	20	150,000人次
2001	11	33	24	160,000人次
2002	8	26	20	225,000人次
2003	7	27	21	238,000人次
2004	6	25	20	242,000人次
2005	6	26	21	213,000人次
2006	6	25	20	226,000人次

資料來源：中華鯨豚協會。

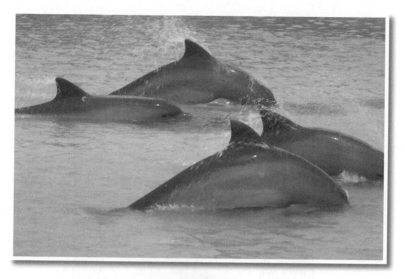

賞鯨豚活動

照片提供：中華鯨豚協會。

4-2），所提供的就業機會及創造的商機值得重視。

(二)海釣活動

　　海釣活動在海岸地區解嚴之後，吸引了更多的民眾參與，成為一種普遍的遊憩體驗。尤其，台灣沿海一些漁場附近（如：東北角海岸），更是聚集了許多愛好釣魚的人群。目前全國估計擁有釣具或每年至少釣三次以上之釣魚人口約一百萬人，其中池釣約有55%，海釣有40%，溪釣有5%（因缺乏溪釣場所）。由於以往到海岸須經許可，故海岸釣魚活動並不普遍，目前船釣只需身分證即可出海，因此海釣人數漸多。當前限制海釣船最大的因素為船席位問題，有待法令上的克服；而環境普遍的惡化以及民眾保育觀念的不足，則為釣魚愛好者最關切的問題，未來在釣魚規範和環境教育上，應加強努力。

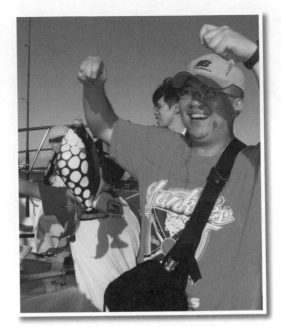

海釣活動

照片提供：魚樂天地。

(三)潛水活動

在台灣的東北角、墾丁與澎湖等地都有優美的海底景觀，因此，台灣的潛水活動近年來也在蓬勃發展，每年都有數千人新投入此項休閒活動。中華民國潛水協會認為，目前國內潛水活動概可分南北兩大分區，苗栗以北之潛水地點在東北角，包括瑞濱、外木山、鼻頭角、龍洞灣、龍洞國小、金沙灣、福隆等；以南則在墾丁之香蕉灣、貓鼻頭、萬里桐、山海及核三廠出水口等處。其中，南灣之獨立礁具有世界級的水準。離島地區可供潛水地點則在彭佳嶼、花瓶嶼、棉花嶼及綠島、蘭嶼等處。

(四)衝浪活動

台灣西海岸多為沙岸且污染較多，故衝浪活動以東北角、東部

為主；東海岸水溫不冷，適合衝浪。但花蓮溪口的污染嚴重，情況較差；東海岸之岩岸或珊瑚礁岸之深度較深，所產生的浪較好；西岸沙岸地形平坦浪較小，可供初學者練習。天氣方面，在有低氣壓或颱風侵襲前後之浪況最佳，反而特別適合衝浪。

(五)船帆活動

目前全國帆船活動區域在翡翠灣、白沙灣、福隆、八里、西子灣等地；風浪板（屬不具船型之浮具）活動區域在澎湖、花東、新竹、台中、東北角之福隆、桃園竹圍、台南秋茂園及屏東大鵬灣等地。

(六)輕艇活動

輕艇活動在台灣的發展可源自於十多年前開始流行的泛舟活動，此後則有由單人操作的激流獨木舟加入，目前輕艇活動多半仍在陸域的河川進行，但在台灣海域也有適合輕艇活動的區域，在考慮活動安全等因素後，應可推廣使更多的人參與此一活動。

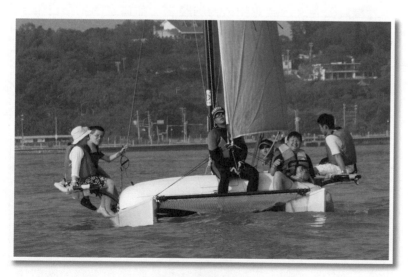

帆船遊憩活動

照片提供：魚樂天地。

(七)水上摩托車

　　墾丁水上摩托車主要分布地區在小灣、南灣以及白沙灣三處，其中，數量最多的是南灣，其次為小灣，目前由墾丁社區發展協會經營管理。雖然以數量而言，南灣的水上摩托車是墾丁地區最多的，但目前仍沒有管理單位，業者曾經有意願合作組成一團體來管理，卻因礙於無法源依據而沒有團體成立。

第二節　我國海洋遊憩法規與管理政策

一、海洋遊憩法規

　　我國的水域遊憩活動依照「水域遊憩活動管理辦法」第三條，係指在水域從事游泳、衝浪、潛水、操作乘騎風浪板、滑水板、拖曳傘、水上摩托車、獨木舟、泛舟及香蕉船等各類器具之活動，以及其他經主管機關公告之水域遊憩活動均屬之。前述之活動項目中，僅水上摩托車活動、潛水活動、獨木舟活動與泛舟活動等四種項目，在該管理辦法中有較為具體之規範。該管理辦法所規範之主管機關為：水域遊憩活動位於風景特定區、國家公園所轄範圍者，為該特定管理機關；水域遊憩活動位於上述特定管理機關轄區範圍以外者，為直轄市、縣（市）政府。

　　目前國內水域遊憩發展現況及管理需求，分列為水上摩托車活動、潛水活動、獨木舟活動及泛舟活動等，分別就該活動之特性及行為，規範其範圍應遵守之規則，未來就水域遊憩活動種類發展之情況，視其管理需求再予以增加。

　　1.水上摩托車活動：規定水上摩托車活動意義，於活動前接受安全教育，並配戴安全防護裝備，以及遵守騎乘水上摩托車應遵

循之規則，以維護活動之安全（第十條至第十四條）。

2.潛水活動：規定潛水活動意義，將潛水活動區分為浮潛及水肺潛水，以前行政院觀光發展推動小組第四十次會議指示，行政院體育委員會訂定之「潛水活動安全注意事項」為架構，就從事潛水活動者應具備之資格及活動時之安全措施加以規範，對帶客從事潛水活動之營業行為，就業者之資格、行為限制之，並明定載客從事潛水活動之船舶設備及船長之行為規範，以維護潛水活動之安全（第十五條至第二十條）。

3.獨木舟活動：規定獨木舟活動之意義，就從事該活動時應行注意及遵守之規範為明確規定，並對帶客從事獨木舟活動之營業行為限制之，以維護獨木舟活動安全（第二十一條至第二十三條）。

4.泛舟活動：規定泛舟活動之意義，從事泛舟活動申請報備規定，就從事該活動時應行注意及遵守之規範，並對從事泛舟活動之營業行為限制之，以維護泛舟活動安全（第二十四條至第二十六條）。

長久以來，台灣沿海及港口除了漁民及軍事人員以外，一直受到嚴格的管制，一般民眾少有親近海洋的機會。自1987年7月政府宣布解嚴以後，政府部門與觀光部門才開始以積極態度擴大國人的海上遊憩活動，初期是以推動近岸海域遊憩活動為主，並陸續成立海岸型國家風景區，帶動海洋觀光遊憩之發展，關於海洋觀光相關法規政策發展過程如**表**4-3。

二、管理政策

台灣地區的海洋觀光遊憩旅遊人次粗估2001年為二千七百萬，但每年平均成長率及各項活動的需求評估均有待更詳盡的預測。海灘

表4-3　海洋觀光相關法規與政策發展過程一覽表

法規名稱	公布日期	主辦單位	規範的遊憩活動或對象
觀光部門			
訂定「台灣地區海上遊樂船舶活動管理辦法」	1993.8.19	交通部	海上遊樂船舶
修正「台灣地區近岸海域遊憩活動管理辦法」	1999.11.1（2004.4.9廢）	交通部、內政部、國防部	海域遊憩
修正「遊艇管理辦法」	2000.8.16（2007.11.23廢）	交通部	遊艇
訂定「水上摩托車活動基本管理原則」	2000.9.13	交通部觀光局	水上摩拖車
訂定「龜山島開放觀光遊客申請登島作業管理要點」（名稱後修正為「龜山島生態旅遊申請須知」）。	2001.1.29	交通部觀光局東北角海岸國家風景區管理處	龜山島生態旅遊
訂定「水域遊憩活動管理辦法」	2004.2.11	交通部	水域遊憩
訂定「澎湖國家風景區遊艇浮動碼頭使用管理要點」	2004.6.14	交通部觀光局澎湖國家風景區管理處	遊艇浮動碼頭
訂定「東部海岸國家級風景特定區水上摩托車（獨木舟、潛水、泛舟）活動注意事項」	2005.5.18	交通部觀光局東部海岸國家風景區管理處	水上摩托車、獨木舟、潛水、泛舟
訂定「大鵬灣國家級風景區從事水上摩托車（獨木舟、潛水）活動應注意事項」	2005.9.13	交通部觀光局大鵬灣國家風景區管理處	水上摩托車、獨木舟、潛水
訂定「雲嘉南濱海國家級風景區從事水上摩托車（獨木舟、潛水）活動應注意事項」	2005.9.26	交通部觀光局雲嘉南濱海國家風景區管理處	水上摩托車、獨木舟、潛水
公告從事橡皮艇、拖曳浮胎及水上腳踏車等三類水域遊憩活動適用水域遊憩活動管理辦理	2006.3	交通部觀光局雲嘉南濱海（東部海岸、澎湖）國家風景區管理處	橡皮艇、拖曳浮胎及水上腳踏車
公告東北角海岸國家風景區鼻頭角至三貂角水域遊憩活動分區限制相關事宜	2007.8.17	交通部觀光局東北角海岸國家風景區管理處	水域遊憩活動的分區限制

（續）表4-3　海洋觀光相關法規與政策發展過程一覽表

法規名稱	公布日期	主辦單位	規範的遊憩活動或對象
漁業部門			
修正「漁業法」，增訂娛樂漁業專章	1991.2.1	農委會	娛樂漁業
訂定「娛樂漁業管理辦法」	1993.5.26	農委會	娛樂漁業
修正「娛樂漁業管理辦法」第二條規定，明確定義「娛樂漁業」的範圍	1999.8.18	農委會	娛樂漁業
修正「娛樂漁業管理辦法」第六條規定，開放舢舨、漁筏得於具天然屏障之沿岸海域，地方政府得核准其兼營娛樂漁業	2001.7.31	農委會	娛樂漁業
第三期「台灣地區漁港建設方案」中，漁港多功能化為漁港未來建設的四大目標之一	1997～2000	農委會漁業署	漁港多功能
訂定「娛樂漁業漁船配額管理及登記作業要點」	2000.4.14	農委會漁業署	娛樂漁業
訂定「台北縣藍色公路營運管理辦法」	2000.5.23	台北縣政府	藍色公路
訂定「基隆市海上藍色公路營運管理辦法」	2000.6.27	基隆市政府	藍色公路
訂定「娛樂漁業漁船專案核准搭載潛水人員審核作業規定」	2002.6.5	農委會漁業署	潛水
修正「遊艇停泊港申報須知」	2004.5.14	農委會漁業署	遊艇停泊
修正「遊艇得申請停泊於高雄市鼓山漁港第十一個漁港」	2004.5.14	農委會漁業署	遊艇停泊
訂定「基隆市基隆嶼垂釣專案申請及審查辦法」	2005.6.28	基隆市政府	海釣
訂定「基隆市未滿二十噸娛樂漁業漁船載客從事登島或磯釣活動計畫申請及審查要點」	2005.7.27	基隆市政府	海釣

（續）表4-3　海洋觀光相關法規與政策發展過程一覽表

法規名稱	公布日期	主辦單位	規範的遊憩活動或對象
修正「漁港法」第十八條放寬漁港釣魚的規定，漁港主管機關將有條件開放港區供民眾垂釣	2006.1.27	農委會漁業署	海釣
訂定「第一類漁港垂釣區域劃設及管理作業要點」	2006.6.7	農委會漁業署	港區垂釣
修正「鼓山漁港哨船頭遊艇碼頭使用管理要點」	2008.3.11	高雄市政府海洋局	遊艇碼頭
體育與教育部門			
訂定「潛水活動安全注意事項」	2002.1.29	體委會	潛水
公布「海洋運動發展計畫」	2002.5～2007.12	體委會	海洋運動
公布「推動學生水域運動方案」	2003	教育部	水域運動
公布「推動學生游泳能力方案」	2004	教育部	游泳
國家公園部門			
訂定「墾丁國家公園後壁湖遊艇港區及其活動水域之禁止及許可事項」	2000.7.27	內政部營建署墾丁國家公園管理處	海域遊憩活動的禁止與許可
公告「墾丁國家公園海域遊憩活動發展方案」	2002.12.19	內政部營建署墾丁國家公園管理處	海域遊憩
訂定「東沙環礁國家公園區內禁止事項」，禁止未經許可而從事游泳、潛水、浮潛及其他水域活動之行為、禁止非公務船舶或其他載具於海域生態保護區內停留	2007.7.10	內政部營建署海洋國家公園管理處	禁止水域遊憩行為及任何載具的停留
修正「墾丁國家公園區域內禁止事項」，禁止從事沙灘車、滑沙、陸遊遊艇之活動行為	2007.11.29	內政部營建署墾丁國家公園管理處	禁止沙灘上行為

資料來源：陳瑋玲（2008）。

向來是最受歡迎的海洋觀光遊憩據點，尤其是愈靠近都市愈熱鬧（夏季），海灘和相關設施的需求大致上和人口成長率相一致。在各類型的海域遊憩活動中，因有些活動涉及到海洋生物資源的觀賞及取用、漁港空間的使用，以及傳統漁業轉型成娛樂漁業，准許漁船亦得從事遊樂船舶業，因此漁業部門為規範上述活動，很自然地建構出漁業方面的海洋遊憩管理體制。又由於部分的海洋遊憩活動本身即屬於體能運動的一環，且海上活動相較於陸上活動有較高的危險性，因此，充實海洋體育資源及加強民眾與學生對水上安全的教育與推廣，對於海洋遊憩的發展頗為重要，故體育和教育部門在推動海洋運動教育上也扮演了重要角色，成了建構海洋遊憩管理體制的一環。

我國海域遊憩係屬海洋事務的一環，因而行政院於2004年1月設置的海洋事務推動委員會，其中將「擴大海洋觀光遊憩」視為推動海洋事務的目標與策略之一。政府為推動及規範各式各樣的海域遊憩活動，近年來已逐漸建立許多不同業務部門的管理體制，且訂定相關的規定與政策。台灣海域遊憩的管理體制及相關法規政策，依據「發展觀光條例」第三十六條規定，水域遊憩的管理辦法是由主管機關（交通部）會商有關機關定之，可見水域遊憩係屬於觀光部門的法定業務之一，因此觀光單位是參與台灣海域遊憩管理體制的主要部門；又該條亦規定為維護遊客安全，水域管理機關得對水域遊憩活動之種類、範圍、時間及行為限制之，並得視水域環境及資源條件之狀況，公告禁止水域遊憩活動區域。

另依「水域遊憩活動管理辦法」第四條規定，水域遊憩活動位於風景特定區、國家公園所轄範圍者，水域管理機關為該特定管理機關；位於上述範圍以外者，則水域遊憩管理機關為直轄市、縣市政府。由此可見，水域管理機關亦是海域管理體制建構的參與者之一，該等機關諸如海域與海岸型的國家風景區（如：大鵬灣國家風景特定區、東北角海岸國家風景區、東部海岸國家風景區、澎湖國家風景區等）及海洋型的國家公園（如：墾丁國家公園）。過去因海防的因

素，以致台灣島國空有海域資源而無法充分發揮海岸遊憩的功能。隨著國民休閒時間增加以及兩岸交流日盛，海岸軍事因素的考量降低，台灣近岸海域的遊憩發展才有新的機會。

海岸地區的遊憩機會，大致上可以分為陸域活動與海域活動，茲分述如下：

1. 陸域活動：主要活動場地為沙灘與岸上，陸域活動包括海灘活動（如日光浴、沙灘排球、露營野餐）、散步慢跑、自然研習、駕車兜風等。遊憩設施包括步道、護岸、觀景台、解說牌、植栽、座椅、廣場、遊樂場，甚至海岸景觀道路等。

2. 海域活動：海域活動又分為海上活動與海中活動。當海水不是很溫暖時，從事海上活動比海中活動適合，因此海水的溫度成為決定海域活動的要素之一。海上活動的內容包括遊輪、船（遊艇、汽艇、帆船）、釣魚等。海中活動則包括衝浪、游泳、潛水等活動。海域遊憩活動的發展，目前面臨了兩大問題：其一是活動之間的衝突與競爭；其二是愈來愈多的遊客在海岸地區從事遊憩活動，造成不可忍受的擁擠與超承載力。

隨著台灣海域遊憩活動的發展，各級政府逐步建立起包含觀光、漁業、體育與教育及國家公園等四大部門的海域遊憩管理體制。該體制的建立，使台灣海域遊憩成為觀光遊憩產業中新興且重要的一環，也意味著政府日益重視民眾與海洋的互動。經由該體制的建立以及後續相關法規愈臻完善與政策的落實，可預見台灣的海域遊憩活動將朝更多元、更有管理及更普及的方向發展。在台灣海洋遊憩相關規則中尚包括一些問題，諸如娛樂漁船與遊艇管理的事權整合、海域遊憩船隻的管理、不同目的使用海洋資源的衝突、水域遊憩的衝突、民眾對海洋環境保育觀念的提升、安全海域遊憩空間的建立及海域遊憩安全認知的提升等。

 ## 第三節　海洋遊憩活動──台灣案例

　　迎接海洋時代的來臨，海岸遊憩的發展在未來將成為主流，同時海岸地區的開發也必須加以審慎考量，透過正確的規劃程序與適當的管理方法，在導入海岸遊憩活動與設施，滿足遊客遊憩體驗的同時，亦能永續發展海岸地區，永保海岸景觀與生態資源的存在。

　　近年來，國內掀起海洋遊憩活動的熱潮，與海洋或海岸相關的遊憩活動，例如島嶼觀光、水上拖曳傘、遊艇活動、休閒漁業、賞鯨豚、浮潛及潛水等日益興盛，其中東北角、澎湖、小琉球、墾丁、綠島、蘭嶼等地，更是台灣地區珊瑚礁生態分布的重點地區，且成為浮潛及潛水等遊憩活動的主要地方。

一、潛水活動

　　由於季風的改變，夏季的國內潛水遊客多前往北部或東北部潛水，到了每年10月至隔年4月東北季風時，潛水旅遊客便會前往南部或者離島從事潛水活動。

　　休閒潛水活動類型可分為：

(一)潛水訓練

　　包括深海潛水、冰潛潛水、深潛潛水、沉船潛水、搜索與巡迴等專長及各種不同的探險潛水訓練。

(二)海底觀光

　　台灣位於亞熱帶氣候區，在地理位置上得天獨厚，四周被資源豐富的海洋所環抱，如墾丁後壁湖，自成立資源保護示範區後，魚群數量大增，海底下的美麗世界，更是讓潛水遊客百看不厭，因此潛水遊

客絡繹不絕。

(三)拍照攝影

水中攝影與潛水活動發展有直接關係，水中拍照攝影可分為靜態與動態兩種，兩種皆可以記錄下海底美妙的景觀以及特殊的海底資源。

(四)漁獵採捕

「水域遊憩活動管理辦法」中規定從事水肺潛水活動者，不得攜帶魚槍射擊魚及採捕海域生物。

二、釣魚活動

台灣四面環海，由於地理環境特殊，又因有潮流交會，使台灣沿岸形成良好的漁場，不但海洋生物種類繁多，更有豐富的海洋資源。近年來，因為海岸線的開放，使得國人參與海洋觀光與休閒遊憩的機會增多，其中參與釣魚活動的人數更是急速的增加，根據相關釣魚團體的保守估計，台灣每年從事過磯釣、灘釣、海釣、岸釣與溪釣等遊憩活動的人口約有二百萬人以上，且人數亦在成長之中。

(一)北海岸

北海岸主要的海釣地點有淡水、興化店、牛車寮、麟山鼻、富貴門、老梅、石門、金山、野柳、外木山、和平島、八斗子、望海港、深澳等。北海岸沿岸釣場由於臨近人口密度高的大台北地區，不僅擁有龐大的釣魚成員，並擁有廣大的魚類消費市場，吸引大批的釣客，估計每年到本地區從事釣魚活動的人口約有十萬人左右。大致上一年四季都會有釣客到此地釣魚，但比較常來的釣魚季節約為秋冬交替之際的10月至1月，其中冬季磯釣主角之一「黑毛」，常是釣客最希望

釣獲的目標魚種。

(二)東北角海岸

　　東北角海岸位於台灣東北隅，依山傍海，山脈緊鄰海岸，呈狹長形狀，海岸線全長六十六公里，北起台北縣瑞芳鎮南亞里，南至宜蘭頭城鎮北港口。東北角具有各種地形的岸釣場所及不同的環境特性，由於鄰近大台北都會區，加上每年舉辦多項大型的磯釣及海釣比賽，不但吸引一般遊客前來遊玩，更讓部分業餘與專業的釣魚好手享受刺激的釣魚樂趣；而且釣場接近人口密度高的大台北地區附近，加上國道五號高速公路通車後的交通便利，更吸引大批釣客前往。估計每年到本地區從事釣魚活動的人口約有十萬人左右。一年四季大致都會有釣客到此地釣魚，主要釣獲物為紅魽、石斑、石狗公、黃雞魚等。

　　海洋相關的特別活動也吸引了許多遊客一探究竟，其中有許多是定期舉辦的例行性活動，一般是每年或隔年辦理，有些是競技性水域活動比賽，如澎湖的國際帆船賽、東海岸國家風景區主辦的國際衝浪賽、釣魚比賽、沙灘排球賽或救生比賽等；有些則是以休閒遊憩為主要活動，如游泳馬拉松比賽、沙灘演唱會、沙灘沙雕比賽、選美賽或參與漁民活動、淨海、淨灘或放魚苗等強調環境教育的活動。雖然，屏東車城鄉之國立海洋生物博物館的種種設施規劃，已達到世界水準，但因遊客過度集中於例假日時前往，而影響遊憩品質及海洋環境教育的功能，且值得探討的是否會因收費及交通的問題而構成某些族群前往的障礙。上述的問題普遍存在於所有海洋觀光遊憩資源，可見台灣雖四面環海，但高品質的海洋觀光遊憩資源仍相當有限。

　　衝浪是一種海洋運動，甚至也可說是一種藝術，每道浪在幾百海浬外形成，當浪行進到貼近海岸線的時候，浪的力量及形狀使衝浪者可以找到起乘點而站立在浪上，並隨著浪而前進甚至駕馭。不同於其他運動，衝浪是和大自然最為密切且貼近的體能運動，必須擁有一顆非常熱愛大海的心，透過不斷的練習、體能的訓練以及長時間對海浪形成的研究，才能成就絕佳的衝浪技術，成為一個優秀的衝浪好手（surfer）。

　　交通部觀光局東管處在96年7月與97年1月，分別於花蓮縣豐濱鄉磯崎海濱遊憩區以及台東縣東河鄉金樽漁港外灘舉行「東海岸國際衝浪賽」，推廣東海岸水域觀光遊憩活動，國際級衝浪比賽分為五年以上及五年以下，男子組與女子組比賽，項目有短板、長板及趴板，吸引了包含日本、南非、澳洲、加拿大等地及台灣本地選手參加。

討論時間

台灣除了東海岸之外，其實還有墾丁、宜蘭及北海岸都吸引許多衝浪的愛好者前往，你覺得台灣適合發展衝浪活動嗎？台灣的衝浪活動如何推廣呢？

衝浪活動

照片來源：墾丁衝浪店。

問題與討論

1. 試闡述我國海洋遊憩發展沿革之概論。
2. 我國海洋遊憩規劃與管理政策有哪些？
3. 海岸地區的遊憩機會，大致上可以分為陸域活動與海域活動，分述其意義。
4. 海洋遊憩活動在台灣案例當中，休閒潛水與釣魚皆可分為哪些種類？

Chapter 5

海洋遊憩的效益與相關理論

　　遊憩效益係以人的利益為出發點，探討總價值中可分為使用價值與非使用價值，使用價值中可分為直接價值、間接價值、選擇性價值；非使用價值可分為贈與價值與存在價值。本章也將介紹遊憩機會與遊憩機會序列，遊憩機會序列是界定遊憩機會情境，並解釋海洋與海洋遊憩體驗，說明遊憩機會理論、遊憩機會過程、遊憩機會的分類。遊憩機會的分類又分為生理上的體驗、安全上的體驗、社會上的體驗、知識上的體驗、自我滿足的體驗或是心理體驗及實質環境體驗。本章將分別介紹遊憩效益、遊憩機會與遊憩機會序列、海洋與海洋遊憩體驗。

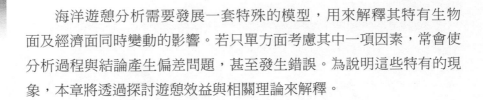

海洋遊憩分析需要發展一套特殊的模型，用來解釋其特有生物面及經濟面同時變動的影響。若只單方面考慮其中一項因素，常會使分析過程與結論產生偏差問題，甚至發生錯誤。為說明這些特有的現象，本章將透過探討遊憩效益與相關理論來解釋。

第一節　遊憩效益

　　從經濟學角度所提出的環境倫理觀，基本上是根據亞當·斯密（Adam Smith）《國富論》中所提到，不論是消費者或是生產者，都是在利己心態的驅使下，根據市場價格訊息調整行為，使資源達到最適當的配置，也就是根據市場機能，引導人們的利己行為，使社會最大的效益產生，這樣的經濟論點，在論理學上屬於「人類中心主義」的範疇。但「人類中心主義」的信念，會使人們過度使用資源，造成環境的劇烈破壞，故出現了「修正人類中心主義」，它主要還是從人們的利益角度出發，但是認為應該要節制不必要的欲望，並且對自然資源的使用，要有一套完善的計畫，否則會危害到本身的生存，這種「修正人類中心主義」的哲學觀，稱之為「效用主義觀」（utilitarianism）。利用此觀點做延伸，經濟學家發展出了多種方法，以評估人類所認定的自然環境資源所具有的價值。

　　經濟學認為，環境資源財貨所具有的總價值可區分為：

1.使用價值（use value）：使用該種財貨，所產生的價值。
　(1)直接使用價值（direct use value）：實際使用環境資源而產生的價值。
　(2)間接使用價值（indirect use value）：因為環境的生態系統裡所具有的功能而產生的價值。
　(3)選擇價值（option value, OV）：雖然未來不知道會不會使用

到該資源，但仍願意支付若干代價，以確保未來仍有使用到該資源的權利。

2.非使用價值（non-use value）：未使用該種財貨，但該財貨仍具有之價值。

(1)遺贈價值（bequest value, BV）：有些人知道他在目前及未來都不會使用到某種資源，但仍願意支付若干的代價，保護該資源，讓未來的子孫可以享受該資源所帶來的效益。

(2)存在價值（existence value, EV）：沒有任何形式上的使用，例如該資源是具有獨特性的景觀，或為動物的棲息地，或具有國際性，或民族性的特殊意義，只知道該資源的存在極具有價值，而願意支付若干代價以維持該資源。

由上所述，我們可以明顯的區別遺贈價值與存在價值的差異，在於價值的形成原因及希望資源所存在時間的不同。也就是說，遺贈價值是希望該資源在「未來」能夠存在，讓後人能夠享受到該資源；而存在價值是希望該資源在人們的「有生之年」，能夠持續的以目前的狀態存在。由於這兩種價值是因為人們想要資源保存下所衍生的，所以當資源面臨「存亡與否」的時候，這兩種價值的存在就特別令人關注。

第二節　遊憩機會與遊憩機會序列

觀光遊憩地區在經營上，總希望能提供觀光客與遊客多樣化的遊憩機會，俾滿足其各式各樣之需求，獲得滿意的體驗。事實上，觀光客與遊客的體驗乃是複雜且多面的；大致說來，在觀光遊憩的過程中，包含了期望、興奮、好奇、挑戰、放鬆、愉悅、改變、學習、刺激、冒險、感激、充實、逃避、孤獨、炫耀、反感、疲倦、緊張、失

圖5-1　自然資源價值之內涵

資料來源：林妍伶（2007）。

望、難堪、無助、挫折等之心理感受與記憶。遊客在遊憩的過程中，所遭遇或感受的實質環境情境、社交情境、管理情境及各式各樣的活動等因素的組成，稱為「遊憩機會」。不同的人會有不同的體驗，這其中牽涉到生理層面、心理層面、經濟層面、社會層面、文化層面等概念。

　　Clark與Stankey及Brown與Driver等在同時期，將遊憩機會的各種因素予以安排，俾描述多樣化的遊憩體驗，並將其稱之為「遊憩機會序列」（Recreation Opportunity Spectrum, ROS）。Brown與Driver等採用較偏向以經驗為導向的處理方式，將各種情境與所可滿足之各種不同動機或心理演變做連結；Clark與Stankey則採用較屬於應用面的處理方式，他們認為，當我們對連結各種情境與所可滿足之各種不同心理演變知道得愈多，我們所能滿足遊客需求的效力會增進。同時，管理人應讓各種情境所提供之機會愈多樣，使相對應的演變也能愈多樣化。

　　Clark與Stankey的遊憩機會序列採用六項基本因素來界定遊憩機會情境（原始、半原始、半現代、現代），這六項基本因素包括：

1.可及性：困難度、道路及步徑、交通工具。

2.非遊憩資源使用狀況。

3.現地經營管理：範圍、明顯性、複雜性、各項設施。

4.社交互動。

5.遊客衝擊的可接受性：衝擊的程度、衝擊的普及度。

6.可接受制度化管理之程度。

Brown與Driver等的遊憩機會序列，是用描述的方式來界定機會類型，共區分成六類。每一類均描述了可提供的相關體驗及實質環境、社交與管理等情境，其中六種機會類型分別為：

1.原始型（primitive, P）。

2.半原始無機動車輛（semi-primitive / non-motorized, SPNM）。

3.半原始有機動車輛型（semi-primitive / motorized, SPM）。

4.鄉村型（rustic, R）。

5.集中型（concentrated, C）。

6.現代都市化型（modern / urbanized, MU）。

遊憩機會序列將情境、活動、體驗等予以描述及分類，依發展程度之不同，在愈趨向現代化的地區，就愈多開發、愈多設施、愈多經營管理、愈多管制、愈多可及方式、愈多人為的痕跡。透過遊憩機會序列的概念，可將實質環境、社交與管理等情境因素加以組合，以創造出多樣化的遊憩機會。遊憩機會序列的基本限制乃在於一非常根本的常識，即產生遊憩體驗與機會的是遊客而非管理人員；管理人員在此過程中的功勞乃是提供他們認為合宜的各種情境。所以，遊憩機會序列僅可被視為依計畫性的或概念性的架構。

美國西岸聖塔莫尼卡海岸

照片提供：蕭堯仁。

 第三節　　海洋與海洋遊憩體驗

　　Driver和Toucher（1970）認為遊憩（recreation）是一種心理與生理的體驗，而體驗（experience）一詞源自於拉丁文“Eperientia”，意指為探查、試驗。因此，遊憩體驗可解釋為個人在一種無義務時間內自願親自參與活動的心理狀態，並從中獲得報償。陳水源（1988）認為遊憩體驗係遊客在從事遊憩活動的過程中，從環境中獲得訊息並經由處理後，對單一或整體事項之判斷所得到的一種生理及心理狀態。簡單來說，遊憩體驗是一種個人抽象的心理狀態，由個人生理、心理之需求以及經驗的記憶累積而形成動機和期望，這些「動機和期望」與所獲得的「遊憩體驗」二者之差距即為滿意程度，而任何的遊憩體驗研究之目的，則是找出如何才能達到最大的滿意程度。

一、理論

就遊憩體驗理論而言，Driver和Brown（1975）提出六項遊憩體驗理論，包含遊憩體驗的產生、過程與結果，說明如下：

1. 遊客從事遊憩活動是「目標導向」（goal oriented），遊憩活動只是手段，遊憩體驗才是最終目標。遊客在從事遊憩體驗前具有明確的目標與動機，能促使其選擇遊憩環境和活動，以得到高的遊憩體驗滿意度。
2. 遊憩的本質和工作並無太大差異，因為用於解釋工作動機的理論亦可用於解釋遊憩動機。
3. 遊客從事遊憩活動時，其決策過程是理性的、自覺的，遊客已仔細衡量過各種動機被滿足的可能性，而產生一種遊憩決策過程的模式。
4. 遊客能明確的意識出真正的遊憩動機，因此研究者可以從問卷中獲得資訊，進而加以歸納與分析。
5. 經由遊客的動機與體驗做深入的實證研究後，有助於遊憩區的規劃和經營管理，將動機、環境和活動串連，做遊憩體驗的環境管理。
6. 遊憩經營管理之目標是使遊客獲得滿意的遊憩體驗。

二、過程

就遊憩體驗的過程而言，是透過活動的參與才形成遊憩體驗。Clawson與Knetsch（1969）提出遊憩體驗（recreation experience）應包括四個階段（phase），分別為預期（anticipated）、去程（travel to site）、現場活動（on-site activities）、回程（return travel）及回憶（recollection）等階段，並由此再開始影響以後的遊憩經驗歷程。

而Driver和Toucher（1970）將戶外遊憩體驗分成計畫（planning）、去程（travel to）、現場活動（on-site）、回程（travel from）、回憶（recollection）等五個構面。遊憩體驗會隨著不同構面而有所改變，尤其是在現場活動時期，現場活動的遊憩體驗會受到不同的心情與身體狀況而影響，遊憩者面對戶外遊憩時的焦慮與壓力也會造成不同的遊憩體驗，因此以遊客的遊憩體驗最為重要。

三、分類

根據社會及心理環境對遊客的影響，提出其影響所產生之主要體驗項目有：與大自然接觸、逃避實質壓力、適宜健身運動、一般性研習、逃避個人與社會壓力、學習自立、學習與他人相處、自我成就之實現、家庭團聚、安全感、冒險患難、磨練領導能力及結交新朋友。Rossman（1989）認為休閒體驗係由一連串的影響因素所構成，其中包括人們的相互影響、自然環境、主要課題、活動規劃、活動關係及激勵等六項關鍵因素，每個因素間都會相互影響，只要其中任何因素改變都會產生不同的休閒體驗。

陳凱俐（1997）將遊憩體驗分為生理上的體驗、安全上的體驗、社會上的體驗、知識上的體驗及自我滿足的體驗，內容如下：

1. 生理上的體驗：如促進身體健康、恢復體力、使身體放鬆、保持健康的身體等。
2. 安全上的體驗：如排除壓迫感、解除現實生活壓力、使心神安寧、穩定情緒等。
3. 社會上的體驗：如與朋友相聚、談心、幫助別人、與家人歡聚、結交新友、學習與人相處與交往等。
4. 知識上的體驗：如滿足求知欲、研究學習某種事物、增加學習的新機會等。

5.自我滿足的體驗：如肯定自我、成就感、享受美感等。

　黃宗成等人（2000）歸納眾多學者對遊憩體驗之分類，將其分為心理體驗及實質環境體驗兩大類。

1.心理體驗：Driver和Toucher（1970）認為遊憩體驗是指遊憩者經由遊憩參與過程的潛在需求及實質獲得某種特有獎勵，例如刺激、獨處及友誼等。總而言之，就是指一個人由過去的經驗和當時環境的影響，所產生的一種遊憩需求，進而逐漸形成動機和期望，最後產生遊憩行為。當遊客經歷各種遊憩機會後，並與過去經驗做一種生理及心理的綜合分析，即為遊憩活動所獲得的感受與經驗為體驗。

2.實質環境體驗：Ittelson（1978）提出遊憩體驗的獲得是由活動與環境所組成，且不同的活動及環境組合將產生不同的體驗。Virden 和 Knopf（1989）利用環境屬性與活動等因素來檢定遊憩體驗理論，其研究結果顯示，環境屬性、活動和遊憩體驗間確實有函數關係的存在，因此可以環境屬性及活動之函數來表示遊憩體驗。

專欄　淡水漁人碼頭的遊客遊憩效益

　台灣擁有豐富的景觀資源及多樣化的人文景觀，在發展觀光業上具有相當雄厚的潛力，加上近年來交通建設上的便捷與政府大力推展觀光，更促使農、工、商、服務業的快速發展與國內觀光休閒旅遊業的蓬勃興盛。1999年，行政院農業委員會漁業署將「漁港功能多元化」計畫納入行政院擴大內需計畫方案之中，推廣迄今，淡水漁人碼頭已成台灣為漁港多功能發展中最耀眼的成

就之一，不僅成為休閒旅遊的景點，也帶動了漁港、漁村及周邊的經濟。交通部觀光局公布自2000年起，淡水一直名列國內旅遊前十大到訪據點的第二名，而2003年更晉升為第一名，至2004年吸引了二百二十萬三千六百九十人次到淡水漁人碼頭觀光遊憩，堪稱為台灣漁港轉型的經典之作。但漁港在迅速發展下，究竟休閒遊憩的開發與休閒遊憩資源的維護兩者應如何取得平衡，以及如何維持旅遊的需求及品質，來凸顯漁業獨特的優點，皆為值得深思的議題。

　　為瞭解至淡水漁人碼頭遊玩的遊客其遊憩品質，及其對周遭環境的關切程度，運用問卷調查方式針對至淡水漁人碼頭遊玩的遊客進行實地問卷調查，訪查期間為2004年11月至2005年4月，期間共完成四百六十八份問卷，去除資料不完全及十五歲以下的問卷，有效問卷共計四百三十七份。本問卷採封閉式問卷，主要分為遊客的遊憩行為、遊客遊憩體驗與願付價格、遊客基本資料。

　　在遊客對淡水漁人碼頭的公共設施與環境景觀感受之重視程度方面（如**表**5-1），其對公共廁所數量與衛生條件最為重視，其次為碼頭周邊生態環境與景觀維護，美食廣場商品選擇性與衛生平均數為4.22，遊客對區域內遮陽樹木與遊樂設施之重視程度較低。遊客在實際體驗後的滿意程度方面，其對周邊生態環境與景觀維護與停車場動線規劃與容納量的滿意程度較高，其次為公共廁所數量與衛生條件。

　　在遊客對淡水漁人碼頭的知識見聞與身心靈感受的重視程度方面（如**表**5-2），其對戶外活動踏青與休憩健身的重視程度較高，其次為觀賞漁船出海與夕陽景象，而遊客在實際體驗之後的滿意程度方面，其對觀賞漁船出海與夕陽景象之滿意程度最高，其次為戶外活動踏青與休憩健身。

表5-1　遊客對公共設施與環境景觀感受之重視程度與滿意度

項　目	重視程度		滿意程度	
	平均數	標準差	平均數	標準差
美食廣場商品選擇性與衛生	4.22	0.80	3.40	0.73
區域內遮陽樹木與遊樂設施	4.06	0.80	3.25	0.81
碼頭周邊生態環境與景觀維護	4.36	0.72	3.58	0.73
公共廁所數量與衛生條件	4.46	0.69	3.44	0.87
停車場動線規劃與容納量	4.17	0.81	3.56	0.77

資料來源：摘錄自鍾宜庭等（2005），《淡水漁人碼頭遊憩品質調查與發展概況》，中國水產。

表5-2　遊客對知識見聞與身心靈感受之重視程度與滿意度

項　目	重視程度		滿意程度	
	平均數	標準差	平均數	標準差
觀賞漁船出海與夕陽景象	4.15	0.79	3.91	0.70
戶外活動踏青與休憩健身	4.19	0.71	3.84	0.71
認識傳統漁業與增廣見聞	3.63	0.91	3.29	0.74
享受美食與購買地方特產	3.60	0.89	3.28	0.79
平價消費與商家優質服務	3.93	0.79	3.20	0.85

資料來源：摘錄自鍾宜庭等（2005），《淡水漁人碼頭遊憩品質調查與發展概況》，中國水產。

討論時間

我們可以一起分享與討論，台灣各地海岸或漁港，有令您感到整體遊憩效益較高的地點嗎？是為什麼讓您有這樣的感覺？

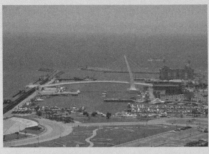

淡水漁人碼頭空照圖

照片提供：蕭堯仁。

問題與討論

1. 試闡述效益的定義。
2. 請說明遊憩機會及遊憩機會序列之意義與分類情況。
3. 請說明海洋遊憩體驗理論、遊憩體驗過程、遊憩體驗分類。
4. 從觀光發展的研究中，分析觀光衝擊的影響，請討論其各方面的影響因素。

Chapter 6

台灣北部地區海洋遊憩概況與分析

　　由介紹北部地區海洋遊憩概況，瞭解海洋觀光遊憩產業，應該在永續發展的理念下，加強協調整合，減少環境負面的衝擊，提供當地居民利基，並建立良好的政策及管理制度，增加國民對於海洋利用的知識和觀念，才能推動多樣化和高品質的海域觀光遊憩活動，提升國民生活品質。本章將依序介紹北部地區海洋遊憩活動種類、活動地點分布範圍及海洋遊憩活動的影響。

台灣北部海岸線西起淡水河口，東至三貂角，海岸線總長八十五公里，但濱線卻長達一百四十四公里。其間海岸曲折，岬角和灣澳交錯出現，奇岩怪石橫躺內灘，鬼斧神工的海蝕地形處處可見，令人驚嘆。由於北部海岸東臨太平洋，北迎東海，西接台灣海峽，景觀富麗多變，且交通便捷，不但已劃定為國家風景特定區，近年更成為北台灣最重要的景觀遊憩地區，本章就其海洋遊憩概況做一說明。

第一節　北部地區海洋遊憩活動種類

北部地區海洋遊憩大都分布於海岸線四周，包括北海岸、東北角海岸自然生態等遊憩景點，休閒遊憩種類及範圍與日俱增，觀光據點與遊樂區相對競爭激烈，因此，觀光地區可融合當地景觀特色並發展各項遊憩種類，藉以吸引遊憩者的青睞，活動種類如下：

一、海濱公園

(一)淺水灣海濱公園

淺水灣位於三芝鄉芝蘭社區，海濱建有觀海平台，可駐足遠眺沙礁混合的海灘，緊鄰數公里的淺海礁石區，海洋生物棲息滋生，適合全家拾貝、抓螃蟹、釣魚，是一個小而美的地方。三芝鄉淺水灣海邊公園建於1983年，附近有許多咖啡店，靠在椅背上吹著海風或波浪，可讓人慵懶的打發一個下午時光！有的店家也有提供海上遊憩服務，包括沙灘車、香蕉船、甜甜圈和浮潛，不僅如此，全世界共二百公里的藻礁，在台灣只有二十公里，淺水灣就占了十公里。

海洋遊憩規劃與管理

(二)富貴角公園

　　富貴角公園原名老梅公園，由於位在富貴角岬及石門礁岸所形成的老梅海灣地形內，因此來到這裡可同時觀察風稜石、沙丘和礁岸等三種海岸地形景觀及濱海植物，公園規劃有完善的步道以及烤肉、露營等遊樂區。富貴角位於台灣極北端，亦屬於今日石門鄉內。富貴角原本俗名為「打賓」，相傳為平埔族小雞籠社之一部分部落原居地，故一般認為「打賓」此一地名應為平埔族語之近音音譯。1726年，荷蘭傳教士華倫泰所（Valentyn）著《新舊印度誌》一書中，有所謂〈台灣記事〉，並附有一張台灣地圖，此地圖上的台灣北端被標註為"De Hoek Van Camatiao"，因此可見「富貴角」之名應是採取荷蘭人命名中的"Hoek"，而後再加以音譯，故有「富貴角」之名產生。

富貴角

照片提供：魚樂天地。

(三)金山海濱公園

　　金山海濱公園位於海岸線的磺港村獅子頭山，其三面臨海，是遠眺金山海域的最佳地點。由於位居獅子頭山上，駐足園內觀海亭登高遠眺，海天茫茫、視野遼闊，近海不遠處即為金山八景之一的「燭台雙峙」。從公園內鳥瞰左岸金山活動中心、金山海水浴場、金山漁港，右岸的野柳海灣，堪稱北海最美的海岸都盡收眼底。此外在老街上也可品嘗著名的金山鴨肉。

(四)和平島海濱公園

　　和平島海濱公園位於基隆港北端，占地六十六公頃餘，原名為「社寮島」，目前經由和平橋連結台灣本島。由於天然景觀奇特，政府規劃開闢為和平島濱海公園，其特色為海質地貌多樣化，公園中有觀景涼亭、步道等設施，為假日休閒旅遊的好去處。

(五)龍洞灣公園

　　龍洞灣規劃為「鼻頭—龍洞地質公園」和浮潛訓練地，以特殊地質景觀及豐富水域生態吸引國內外遊客，由專業業者辦理浮潛、潛水訓練及海泳等水域遊憩營業項目，並提供地質景觀推廣與解說服務。龍洞灣公園的清澈海域具有豐富的海洋生態資源，是浮潛及潛水的天堂，園區內豐富的遊樂設施，提供北部民眾戲水、賞景，以及自然海濱生態教室的最佳地點。龍洞灣是東北角海岸風景特定區最大港灣，具有豐富的海洋生態資源，據調查龍洞灣海域有六十種以上大型藻類、二百九十種以上貝類、七十種以上甲殼類、四十種以上棘皮動物、一百二十種珊瑚類及一百種以上礁岩性魚類，豐富的大自然生態資源令人讚嘆，為潛水及浮潛愛好者觀賞海洋生態最佳景點。

龍洞灣

照片提供：魚樂天地。

(六)鹽寮海濱公園

　　鹽寮海濱公園位在仁里村介於澳底與福隆之間，由此至福隆海水浴場是寬闊綿延三公里的金沙灘，公園內景觀多元化，風光綺麗，

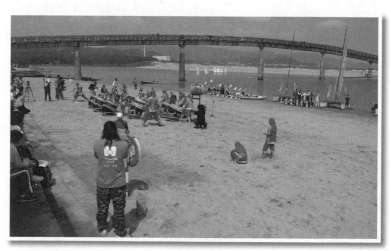

福隆海岸

照片提供：魚樂天地。

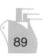

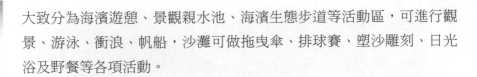

大致分為海濱遊憩、景觀親水池、海濱生態步道等活動區,可進行觀景、游泳、衝浪、帆船,沙灘可做拖曳傘、排球賽、塑沙雕刻、日光浴及野餐等各項活動。

(七)永安濱海遊樂區

永安的濱海遊樂區,地屬桃園縣新屋鄉境內,占地約有八公頃,範圍相當廣大,風景宜人。而遊樂區內主要分成兩大部分,前半段稱為永安海洋森林樂園,而後半部則被稱為永安海濱樂園,此區利用木麻黃的防風林闢建而成,擁有豐富完整的海岸防風林景觀,園區內遍布翠綠的木麻黃及濃密的林投樹林,而園內還有一條直通海濱的林蔭步道,遊客們可以在步道上很悠閒的散步著,享受海風吹拂臉上的陣陣涼意,還可以欣賞到永安漁港的美麗景致,看著一艘艘滿載而歸的漁船,完全兼具了海洋森林和濱海景觀的雙重特色。

(八)新豐濱海休憩區

位於紅毛港紅樹林保護區不遠處,有白色柔軟的沙灘及湛藍的海水,沙丘上長滿木麻黃的防風林,林內規劃了休閒的人行步道,可在此休憩乘涼避暑。出海口的紅樹林係台灣北部唯一水筆仔與海茄苳的混合林,是自然生態上難得一見的景觀。黃昏時分,漫走在這岸邊的觀景台人行步道上,眺望遠方夕陽餘暉,漁舟點點,海風輕拂,令人陶醉。紅毛港遊憩區內建有跨越南北兩岸色彩鮮豔的拱橋、原木棧道、觀景亭等設施,可藉此更深入觀看紅樹林生態及各類蟹、蝦、魚、貝及海鳥等生物動態,是目前國內唯一具有生態觀光條件的紅樹林保護區。

(九)新竹市十七公里海岸風景區

新竹市十七公里海岸觀光帶的遊憩景點包括南寮休閒舊港、看海公園、海天一線看海區、港南濱海風景區、港南運河、紅樹林公園、

美山蔚藍海岸區（風情海岸）、海山漁港（含休憩及飲食活動）、南寮漁港皮海山漁港藍色海路等景點，提供多元化、多面向的美食、美景、遊憩、運動及文化巡禮等休閒功能，為台灣知名的觀光休閒地點之一。

二、休閒漁業活動

娛樂漁業是目前政府推動海洋休憩活動的主要項目之一，政府為積極配合娛樂漁業管理辦法之實施，於1993年9月訂定台灣各類漁港專營與兼營娛樂漁業漁船最高艘數，申請配額登記程序等有關規定，使其正常合理穩健地發展，以免重蹈漁業以往過度競爭與過度投資之覆轍。如**表6-1**所示為台灣娛樂漁業漁船配額及營運艘數，從統計數字可看出娛樂漁業經營主要集中在北基宜、高屏及花東等縣市，其中兼營娛樂漁業漁船以台北縣居冠，專營娛樂漁業漁船則以屏東縣最多，在離島方面，則以澎湖最多。

竹圍遊艇碼頭

照片提供：魚樂天地。

表6-1 台灣娛樂漁業漁船配額及營運艘數

地區別	縣市別	總娛樂漁船及配額數					
		1-19噸		20-50噸		合計	
		專營	兼營	專營	兼營	專營	兼營
北區	台北縣市	3(9)	53(163)	2(2)	18(64)	5(11)	71(227)
	基隆市	1(1)	10(14)	3(4)	1(4)	4(5)	11(18)
	宜蘭縣	1(1)	13(42)	4(4)	10(14)	5(5)	23(56)
	桃園縣	0(0)	0(未限制)	0(0)	0(未限制)	0(0)	0(未限制)
	新竹縣市	1(1)	1(10)	0(0)	0(0)	1(1)	1(10)
中區	苗栗縣	0(0)	6(未限制)	0(0)	1(未限制)	0(0)	7(未限制)
	台中縣市	3(3)	4(4)	1(1)	2(2)	4(4)	6(6)
	彰化縣	0(0)	4(18)	0(0)	0(0)	0(0)	4(18)
	南投縣	0(0)	0(0)	0(0)	0(0)	0(0)	0(0)
	雲林縣	0(0)	1(未限制)	0(0)	0(未限制)	0(0)	1(未限制)
南區	嘉義縣市	0(2)	7(10)	0(0)	0(0)	0(2)	7(10)
	台南縣市	4(4)	4(9)	2(2)	0(未限制)	6(6)	4(9)
	高雄縣市	7(8)	6(40)	4(4)	1(5)	11(12)	7(45)
	屏東縣	26(29)	5(29)	1(1)	0(3)	27(30)	5(32)
東區	台東縣	6(6)	12(42)	0(0)	0(5)	6(6)	12(47)
	花蓮縣	5(5)	5(12)	4(4)	0(2)	9(9)	5(14)
離島	澎湖縣	2(2)	6(未限制)	0(0)	2(未限制)	2(2)	8(未限制)
	金門縣	2(3)	0(未限制)	0(1)	0(未限制)	2(4)	0(未限制)
	連江縣	0(0)	5(11)	0(0)	0(2)	0(0)	5(13)
合計		61(74)	142(404)	21(23)	35(101)	82(97)	177(505)

資料來源：漁業署，累計至2007年12月31日止。

註：括號內為娛樂漁船配額數。

　　北台灣海釣地點，如金山有磺港、富基等漁港，金山所屬娛樂漁業漁船主要漁場在富貴角及基隆嶼等海域；萬里所屬娛樂漁業漁場主要在龜山島、富貴角及基隆嶼海域，其他如深澳、南雅、鼻頭、水湳洞等漁港為全台灣海釣最盛行地區，其適釣季節為每年3月至10月，主要漁場在龜山島、富貴角及基隆嶼海域，主要釣獲魚種為白帶魚、紅目鰱、紅魽、鰹魚、透抽等。

三、沙雕活動

　　台灣沙雕活動的興起則大約於1950年代，能從事這項活動的地方也因只限於沙岸地形，所以受到不小的局限，台灣由北到南有許多著名的沙灘，例如福隆、翡翠灣、沙崙、墾丁、通霄、崎頂、杉原等海水浴場，以鹽寮到福隆一帶最為適合從事沙雕活動。從鹽寮到福隆三公里長的沙岸，是唯一特殊的地形，此地的沙質為石英沙，柔軟細緻，用手觸摸或用腳漫步非常柔順舒暢，潮濕的石英沙膠著性甚佳，是堆沙的好素材，因此被世界沙雕協會鑑定為台灣最適合沙雕的場所。

　　沙雕活動在東北角鹽寮地區歷史悠久，早在1989及1990兩年邀請美國沙雕大師——柯克‧蓋瑞（Kirk Gerry）於鹽寮沙灘展現故宮紫禁城與水晶宮等大型沙雕作品。近年來更擴大舉辦國際沙雕大賽，邀請各國沙雕好手聚集，因此常有精緻又大型的沙雕作品出現，其中最令人讚嘆的是加拿大及美國的五位沙雕大師，曾有長達三十公尺，寬二十五公尺，高十公尺的巨型沙雕——魔幻城堡。

　　「2009福隆沙雕藝術季」於5月30日在福隆海水浴場外灘開幕，分為「海陸奇遇記」、「立體世界」、「沙雕迷宮」、「東北角奇景」、「金沙旅館」、「富貴金佛」等主題展區，一改以往的「浮

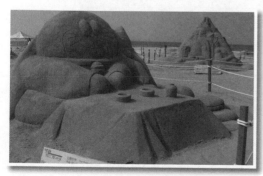

福隆沙灘之沙雕作品（左哆啦A夢、右烏龜）

照片提供：沈佳旻。

雕」手法，打造趣味立體的歡樂世界、提高互動性。此外，每逢假日還舉辦「親子雕雕樂DIY活動」，因沙雕活動具有高度安全性與互動性，且不需要太多的工具與複雜的技術就能開始進行，除了讓孩子親手參與雕塑，家長可透過沙雕的過程與孩子進行互動，是眾多海洋活動中，最適合親子共同參與的項目。

　　福隆海水浴場早年由台灣鐵路局經營，晚近以後又轉交給台北縣政府，直到東北角海岸國家風景區成立之後，才有較具全面性的規劃和整體行銷，將鹽寮到福隆的海域以另一番面目呈現給國人。

四、貢寮音樂季

　　國際海洋音樂季（Ho-Hai-Yan rock festival）是台灣每年夏天舉辦的多日音樂表演活動，鼓勵本土音樂創作之精神。首次舉行是在2000年，由於歷年來的活動舉辦地點皆位於台北縣貢寮鄉境內的福隆海水浴場，因此被稱為貢寮海洋音樂季，簡稱為海洋音樂季。活動的英文

海洋音樂季

照片提供：楊雅婷。

名稱中之"Ho-Hai-Yan"（吼！海洋）是來自台灣原住民之一的阿美族語言，是個與海浪有關的語氣詞，而活動單位也選擇了阿美族的太巴塱民謠作為音樂季的主題曲。

　　海洋音樂季以「海洋音樂大賞」鼓勵台灣原創音樂，塑造每年一度的台灣搖滾樂團之朝聖祭典，並且鼓勵具自我風格的年輕創作者勇於發表創作及公開表演，作為發展音樂創意的平台。舉辦活動的同時會配合年輕族群活動特性，結合勇敢、冒險、包容、個性鮮明的海洋音樂，配套規劃水上遊憩活動及相關運動，讓更多年輕族群來東北角做整套的旅遊規劃。

　　從福隆海水浴場至鹽寮海濱公園長達三公里的黃金細沙，是台灣最長的金色沙灘，提到福隆，許多人首先想到黃金沙灘和年度音樂盛會「貢寮海洋音樂祭」，福隆另一個別具特色的景觀就是雙溪河在此入海，形成內河外海的雙重景致，更有許多豐富的水上活動，內河

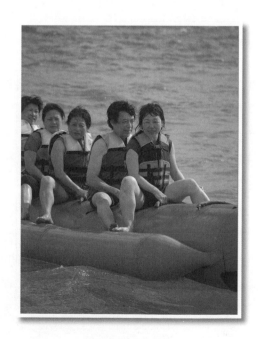

水上遊憩活動

照片提供：魚樂天地。

河面寬闊，水流平穩，適合玩風帆、獨木舟、腳踏船、水上摩托車等活動；外海則是游泳戲水、灘地活動的天然地點，彎月形彩虹橋橫跨雙溪河連接岸邊及沙灘，讓遊客們享受御風而行的快感，每到夏季，藍海中的繽紛帆影總是熱情地向遊客招手，勾引人們衝進湛藍的海洋中。

第二節　北部地區海洋遊憩活動地點分布範圍

　　近年來海洋休閒產業的逐漸興盛，台灣北部蜿蜒的海岸線造就渾然天成的自然環境，適合從事各項海洋遊憩活動，舉凡衝浪、浮潛、海釣、獨木舟及水上各項遊憩等活動皆蓬勃發展。以下針對東北角海岸各海洋遊憩地點做介紹：

一、東北角暨宜蘭海岸國家風景區

　　位於台灣東北隅，緊鄰大台北都會區，區內蘊藏獨特地質景觀、豐富人文史蹟與海洋生態資源，多樣化的觀光資源，足以滿足國民對於休閒旅遊多元化的需求。本區經營管理範圍，北自台北縣瑞芳鎮南雅里，南至蘇澳鎮埤海灘南方岬角，西以台二線省道往南接台二戊線及台九省道為界，東至高潮線向海延伸二百公尺範圍，海岸線一百零二點五公里，陸域面積一萬二千三百三十一公頃，海域面積四千八百零五公頃，另龜山島二百八十五公頃，轄區總面積為一萬七千四百二十一公頃。轄區的擴大延伸是一新里程碑的開始，該區致力於自然資源保育管理、觀光休閒設施建設及遊客服務等各面向，打造質量並進、優質旅遊的觀光品牌形象，讓東北角暨宜蘭海岸國家風景區更具發展潛力。

二、龍洞南口公園

　　龍洞是東北角最著名的景點之一，這裡擁有東北角最古老的岩層，厚層白色砂岩及礫岩，中間夾有石英礫岩，這是由斷層擦痕變質得到的結果。在龍洞南側海灣，岩層是暗灰色至黑色頁岩，中間常常夾帶灰色粉砂岩，常可發現海相化石。近岸海域及海濱遊憩活動，於龍洞灣公園設天然海水戲水區、兒童水世界及地質教室。

　　龍洞南口海洋公園及遊艇港，面積約占十六公頃，是國內首座結合遊艇港、海水游泳池及地質解說展示館的多功能戶外自然教育中心。每年夏季有不少游泳及戲水之遊客來此拜訪水底游魚與珊瑚世界，這裡的海蝕平台，是東北角海岸設置的四處海濱生物教室之一，在退潮時分，長達百餘公尺的潮間帶，便成了遊客認識海濱生物的大自然教室。龍洞南口海洋公園的游泳池是由海蝕平台上的違規九孔池經拆除後改建而成，共有四處深淺不同的游泳池和大海相通，池水深度隨著潮汐變化，退潮時深度僅及膝腰，漲潮時深達三公尺，適於游泳戲水，也是體驗浮潛趣味的最佳地點，在池中還可見到熱帶魚，可體驗與魚兒同游的樂趣。

　　龍洞南口公園在2008年由捷年集團旗下基瓦諾育樂公司取得經營權，隨後進行各項軟硬體更新作業，經過一年多的整建規劃，終於在2009年5月正式更名為「龍洞四季灣」，希望透過四季灣進而帶動北部海洋活動新風潮，成為海上海岸活動新典範。

　　龍洞四季灣的海岸線長達一公里，除了有新開闢的多間海水SPA湯屋、海水泳池外，還有多項休憩設施。其中，為了打造遊艇碼頭，業者發揮創意，設計了創意巴士，可供民眾住宿，他們希望透過精心的規劃，讓民眾能夠春夏秋冬都到龍洞四季灣遊玩。龍洞四季灣遊艇港是國內第一座遊艇港，也是目前唯一遊艇專用碼頭，位於龍洞四季灣園區南側，主要以停泊各類型遊憩船舶為主。

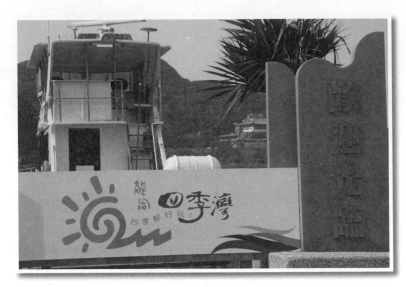

龍洞四季灣

照片提供：沈佳旻。

三、福隆

　　早在日據時代，福隆就是一個著名的海水浴場，雙溪河在此入海，形成內河、外海的雙重景觀，彎月型拱橋連結兩處，內河河面寬廣、水流平穩，適合從事風帆、獨木舟、拖曳傘等活動，外海的海水浴場寬約六十公尺，長約三千公尺，可從事游泳、戲水、灘地活動、衝浪、帆船、獨木舟、風浪板、趴板衝浪等水域活動。

四、大溪蜜月灣

　　眉月形的蜜月灣南北兩側分布著礁岩，中間部分為細柔的沙灘，海水清澈、沙質細軟，沙岸長直而平緩，非常富有羅曼蒂克的情調，適合踏沙逐浪、堆沙堡、嬉水共遊，另外也是從事沙灘活動的好地方，在這裡可從事沙灘排球、沙雕、牽罟等有趣的休閒活動。由於蜜

月灣離海岸百公尺的海底地形起伏很大，所以外海的波濤洶湧，海浪常激起二至三公尺高，非常適合衝浪活動，因此成為台灣北部主要的衝浪據點。

五、外澳濱海遊憩區

本遊憩區交通便利，距離頭城交流道僅十分鐘車程，擁有開闊平坦海灘，深具觀光發展潛力，本處積極規劃新建服務區、改善海堤等周邊環境景觀，輔導的衝浪店與民宿業者如雨後春筍蓬勃發展。2007年外澳服務區正式成立，建築造型現代，黃色外牆襯著藍天大海，成為當地之新地標，除了原本的展示及旅遊諮詢外，也提供停車、餐飲、沖水及導覽解說等服務，附近山腰則設有飛行傘基地；臨近更有供賞鯨、登龜山島出航及販賣魚貨特產之烏石港，本區已成為陸、海、空三域新興活動休閒體驗區。

第三節　北部地區海洋遊憩活動的影響

天然資源與觀光需求存在著衝突，當觀光需求強勁，對天然資源或環境會產生嚴重的影響，甚至造成無法回復的傷害。以北海岸與東北角而言，即在國家主導的管理下，有系統的開發與管理，力求對環境與資源的影響最低。此外，面積僅一百零四平方公里的新竹市，地形地貌豐富，有山有水、靠山靠海，其中海岸線有十七公里，近年來新竹市政府提出「新竹市沿海十七公里觀光帶」計畫，以「觀光休閒」及「自然生態」兩大主題貫穿，在新竹市沿海設計了二十四處旅遊景點，把新竹市海岸線開發成國際級觀光帶，以促進地方經濟發展，振興農業漁村經濟，並加速地方產業轉型，以朝向觀光、休閒農漁業發展。

就北台灣發展海洋遊憩活動可能造成的影響包括有：

一、文化振興的影響

每年在貢寮舉行的活動包括貢寮國際海洋音樂季、福隆沙雕藝術季等，都屬於國際型的海洋活動，這些海洋相關活動的舉辦，對於周邊產業的營收提高了二至三成，並且創造更多元化的休憩型態，沙雕藝術季的舉辦，使得文化藝術與觀光相結合，不僅豐富了遊客遊憩活動內容，也創造了當地的特殊海洋文化氣息。

二、環境負荷的影響

觀光客的不斷湧入，使得交通更混亂、垃圾及髒亂增加、噪音增加、空氣品質惡化、原始景觀遭受破壞、水域生態遭受破壞、影響水中生物的繁殖、水質遭受污染等。海洋環境品質如果惡化，海洋觀光客將不願在受污染的地區從事遊憩活動，因此海上遊憩活動的經營以及如何維持海上環境品質，將成為最主要的挑戰，所以有關單位在開發遊憩區時，應做好環境影響評估，開發過程儘量減少生態破壞，並做好遊憩規劃與管理，以達遊憩觀光的永續經營。

專欄　野柳地質公園經營轉型

交通部觀光局北海岸及觀音山國家風景區管理處野柳地質公園，將於2006年1月1日起，依據「促進民間參與公共建設法」，委託民間廠商新空間國際有限公司經營管理，結合學術專業人士，未來將進行長達十年以上，有關野柳地質公園地理、地質、觀光及海洋資源等科學研究，預期成果將發表於國際學術期刊，將野柳地質

公園特有的地景科學價值，告知世人，並匯集有關成果，預做申報聯合國教科文組織（UNESCO）架構下地質公園之準備。

　　2006年後，遊客將可接受更優質的遊憩體驗及服務，面對民間企業經營之商業考量及門票調漲壓力，管理處經數次協商，終達成門票仍維持原訂標準之協議，即全票五十元、學生票二十五元之收費，提供全體大眾一個收費低廉、國際化品質之休憩、絕佳的戶外教學場所。未來政府部門將以全民福祉為考量，結合私部門民間企業活力，發展野柳地質公園研究、教育、保育計畫，並兼顧野柳當地觀光社經永續發展，提升野柳觀光吸引力、資訊及解說遊憩服務，改善交通、環保與漁村文化建設，擦亮北海皇冠上最耀眼的一顆明珠。

野柳

照片提供：魚樂天地。

討論時間

我們可以討論政府採取公辦民營的方式將海岸遊憩資源委外管理的方式是否恰當，以及其他海洋遊憩活動是否也都可以民間經營。

問題與討論

1. 試闡述北部地區海洋遊憩活動種類。
2. 試闡述北部地區海洋遊憩活動地點分布範圍、發展情況。
3. 試分析北部地區海洋遊憩活動對當地海洋環境的影響。

Chapter 7

台灣中南部地區海洋遊憩概況與分析

　　本章將介紹中南部地區海洋遊憩概況，瞭解活動種類有釣魚活動、遊艇活動、節慶活動、海水浴場、休閒漁港、濕地風景區、國家風景區、墾丁國家公園等；並分析對海洋遊憩活動正負面影響之案例，在對海洋遊憩有利的影響之下，能保護候鳥棲地、傳承當地文化、設立生態保育區，進而將海域遊憩範圍做規劃性的劃設，提供海域環境教育解說，將環保結合觀光；而在需要改進的地方，如過度開發造成生態系破壞、人工建築用地、填海造陸等，都將造成當地海岸生態之不可復原的強大破壞；旗津也因人為因素導致沙灘流失、三輪車文化因單車業介入而消失率高、過度開發造成污水排放污染海洋，導致魚貨減少，以上都需要提出檢討，由政府與地方社區探討未來發展方針與計畫，正確的環境評估才能找出生態與經濟的平衡點，以提高當地生產力與海域遊憩活動的價值，增加海洋觀光與遊憩活動的永續力。

　　本章將介紹中南部地區海洋遊憩概況，瞭解活動種類有釣魚活動、遊艇活動、節慶活動、海水浴場、休閒漁港、濕地風景區等。台灣南部海岸涵蓋整個高雄旗津、屏東大鵬灣與恆春半島，大都為面海的區域，陸域地形的變化也相當複雜有趣。另外，在鵝鑾鼻東側外海則有黑潮通過，因此海域生態與海洋文化豐富，其中南灣內的珊瑚資源可說是全世界最豐富的海域之一。

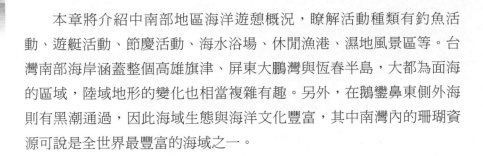

第一節　中南部地區海洋遊憩活動種類

　　整體而言，台灣中部的海岸多為沙質海岸地形，海岸線單調平緩，但有許多海灘因氣候條件不錯而被開發為濱海遊憩區或海水浴場，或經由政府規劃成國家風景區，提供民眾從事親水休閒遊憩等活動；南部的海陸域則因為氣候、地形、地質、動植物、海洋生物都深具特色，故被內政部劃為國家公園特定區，是目前國內海岸休閒遊憩最受歡迎的地區之一。此海洋觀光遊憩活動的發展潛力極大，小島、沙灘、海岸及海洋擁有強烈與正面的觀光意象，對許多人而言，當想到「輕鬆自在」時，腦海裡就會浮現海水輕拍海灘的畫面，這些印象對於發展觀光有著巨大的推力。本節首先介紹台灣中南部地區海洋遊憩的主要地方，以及主要的遊憩種類和項目。茲分別介紹如下：

一、風景區

(一)高美濕地風景區

　　高美濕地於1976年10月台中港正式完工啟用，海水浴場泥沙日漸淤積，遊客稀少，終告關閉。沉寂了二十幾年的高美濕地，以豐富的生態資源及種類繁多的候鳥在此棲息，再度吸引人們的重視與關懷。

高美濕地

照片提供：張煥松。

(二)日月潭國家風景區

❖ 遊艇活動

　　南投縣是全台唯一不靠海的縣，但是擁有日月潭，這全台最大的淡水湖泊，日月潭共有四個公共碼頭，遊艇業者組成遊艇公會，按規定收費，並有公開的收費標示。

日月潭遊艇活動

照片提供：張煥松 。

❖ 釣魚活動

　　春夏秋冬皆是日月潭的釣魚季，每年3月至10月是奇力魚繁殖期，體型大約八至十公分左右，非常容易上鉤，據釣客形容此魚是吃「五金的」，也就是有魚鉤就行了；曲腰魚大約可達三十公分，比較屬於浮游性，但是在盛名之累下，已日漸稀少。潭中包含了台灣大部分的淡水魚種，比較常見的有鯉魚、鯁仔、鯰仔、福壽魚、溪哥等。在日月潭裡，釣客可在潭周圍找一個清靜的釣點享受釣魚之樂，但碼頭區域及廣場禁止釣魚。

❖ 節慶活動

　　日月潭除了風光明媚的景色之外，最叫人印象深刻的，當然就是每年8月舉辦的「萬人泳渡日月潭」及每年9月配合觀光季嘉年華活動舉辦的「水上花火節」，與「櫻花季」並列日月潭年度三大盛事。

(三)大鵬灣國家風景區

　　大鵬灣海域為台灣地區唯一單口囊狀「潟湖」，水域廣闊平靜，視野良好，屬熱帶型氣候，極適合發展水域遊憩活動，具有豐富之生態景觀遊憩資源，是交通部觀光局積極開發的一處兼具休閒娛樂與生態教育的旅遊風景勝地，也是最具開發潛力的國家風景區，國人休閒旅遊的明日之星。

　　大鵬灣國家風景區有海域遊憩設施及活動的地方，包括大鵬營區、青州濱海遊憩區以及小琉球風景區。其中，大鵬營區及小琉球風景區以海域遊憩活動為主，青州濱海遊憩區以海域遊憩設施為主，**表7-1**是針對各區的海域遊憩內容種類所做的介紹。

　　大鵬灣國家風景區於1992年經交通部觀光局評定為第四個國家風景區，同時為第一個以水上活動為主軸的國家級休閒度假遊憩區，以大鵬灣之天然優勢，結合海洋、地形景觀，並展現人文風情，成為國際級水域遊憩區。大鵬灣國家風景區係以水上活動為主軸，水上遊憩

表7-1　大鵬灣國家風景區海域遊憩內容

海域遊憩區域	海域遊憩內容種類
大鵬營區	遊湖、碰碰船、水上腳踏車、雙人腳踏車、獨木舟、風帆、垂釣區
青州濱海遊憩區	沙灘排球、兒童噴水戲水池、海岸觀賞木棧步道、涼亭、垂釣區
小琉球風景區	浮潛、潮間帶活動、海底觀光潛水船、遊艇環島、垂釣區

資料來源：潘盈仁（2006）。

區包括遊艇碼頭區、觀光漁業區、濱海主題園區、水上活動區、水岸遊憩區、海岸活動區及生態保護區，將可提供遊客從事海上遊憩、休閒、度假及海上觀光之多樣化需求。

二、海水浴場

(一)通霄海水浴場

苗栗通霄海水浴場每年5月到10月開放戲水烤肉，並舉辦沙灘玩水節。海水浴場內包含許多種類的遊憩活動，如帆船、風浪板、獨木舟區、水上摩托車、快艇拖曳傘區、牽罟等水上活動，沙灘上的活動有沙雕、日光浴、沙灘騎馬、越野沙灘車、沙灘排球等。

❖ 潮間帶紅樹林生態保育區

紅樹林沼澤是個生態的大舞台，隨著季節更替與潮水漲退，舞台上的生物輪番上陣，並且精彩演出生命戲碼，這些生物看似沉靜且各自獨立，事實上卻深深地相互依存。西濱海洋園區共有八種招潮蟹、兩種彈塗魚，以及超過十種以上的候鳥。

❖ 漆彈野戰遊戲

生存者山訓場通霄海洋訓練村就是在這樣的美景中融合一體，更擁有全省最完善的山訓基地，與漆彈對抗、挑戰陸海空三棲活動，讓海洋生態與訓練活動相結合，享受心靈的成長與呼喚。

(二)崎頂海濱休閒園區

　　新竹、苗栗民眾夏日戲水的勝地，在透過現代化的經營後，已成為設施完善的海濱度假村。浴場內擁有的設施相當多，包括餐飲部、夕陽觀海樓、沙灘排球場、水上摩托車、氣墊船、露營烤肉區、兒童遊樂場、度假小木屋等。這裡海浪適中，十分適合游泳、戲水，衝浪、風帆等刺激的水上活動亦不時可見，是喜愛水上活動者的天堂。

(三)三條崙海水浴場

　　海水浴場靠近內陸部分，是一片濃蔭蔽天的防風林，冬暖夏涼，適合露營、烤肉、賞景。設置蓮荷池供賞景、休憩使用，創造一寧靜、淨心，體能活動區達到通體之感受，親子戲水區使親子之間的關係更形親密，青青草坪區供人們親近土地之勞苦，感受綠意盎然之欣喜，以及多項海上遊樂設施提高旅遊價值。邊緣地帶則是一片廣大的蚵田，海水退潮時，蚵架坦露無遺，蔚為景觀，遊客可涉水參觀蚵仔生長情形，或欣賞蚵民採蚵的情景，此外，鮮美的海產也頗為豐富，來此遊玩，千萬別忘了大快朵頤一番。

(四)西子灣海水浴場

　　西子灣位於高雄市西側，在清朝初年期間，名為「洋路灣」、「洋子灣」，又名為「斜灣」（在閩南語的諧音引伸為斜仔灣）；西子灣北靠萬壽山，南臨旗津半島，原本是一處以海水浴場及天然珊瑚礁聞名的灣澳，後經高雄市政府陸續開發，規劃成一個完善的風景區，西子夕照為台灣八大勝景之一；1980年更在此地建立了全國僅有的一所海濱大學——中山大學，使西子灣更添加了幾許的教育氣息。在西子灣可從事多項水上活動，動力海洋遊憩設施的部分包括水上摩托車、滑水等；非動力海洋遊憩設施的部分包括風浪板、風上衝浪、帆船、游泳等。

(五)旗津海水浴場

旗津地區的自然環境對於游泳、衝浪、拖曳傘等水上活動而言，無疑是最佳的選擇處所，其海水浴場設有觀海景觀步道、越野區、自然生態區等不同的休憩區，所以遊客眾多，即使是海水浴場不開放的季節，到此的遊客亦不在少數。此地視野廣闊，可遠眺海上船隻及峻巍的旗後山。

(六)旗津漁港

旗津西臨台灣海峽，因為有寒暖流在此交會而聚集了豐富的魚、貝、蝦蟹類在此覓食生存；又擁有許多優良的港口，進行漁撈作業十分便捷，故旗津的漁業十分發達，高雄市政府有意將旗津漁港發展成觀光漁市，目前已見成效，每到假日漁市就湧現人潮。

近年來，高雄市旗津漁港已朝多功能漁港發展，現在是看船、聽歌、買魚貨、吃海產的好地方，每到黃昏或週末假期，遊客人潮洶湧，成為高雄市享受海風輕拂、觀賞大船、品嘗海鮮美味的好地方，展現旗津漁港親水空間為主的特質。

三、休閒漁業

(一)梧棲漁港

各項陸上公共設施齊全，交通便捷，又有台中都會區為消費市場，因此魚貨拍賣交易活動熱絡。漁港北側有廣大防風林及寬闊沙灘，假日遊客甚多，目前開闢為公園，讓梧棲漁港成為休閒旅遊的景點。

梧棲漁港

照片提供：魚樂天地。

王功漁港

照片提供：黃鳳珠。

(二)王功漁港

　　彰化縣海床坡度平緩，建港條件欠佳，為保持航道暢通，經常辦理浚渫航道及泊地浚渫工程。所以，漁業局建議於彰化濱海工業區內保留王功漁港用地，亦建議闢為多元性示範漁港，希望發展成為世界級經濟、學術、文化、觀光區中心，以達到地盡其利，帶動全面性之繁榮，解決彰化地區漁船泊靠作業困境。

四、墾丁國家公園

　　墾丁國家公園成立於1984年1月，為我國第一座成立的國家公園，三面環海，是我國同時涵蓋陸域與海域的國家公園，海陸域面積共三萬三千二百八十九點五九公頃。由於百萬年來地殼運動不斷的作用，陸地與海洋彼此交蝕影響，造就了本區高位珊瑚礁、海蝕地形、崩崖地形等奇特的地理景觀。特殊的海陸位置加上熱帶氣候的催化，

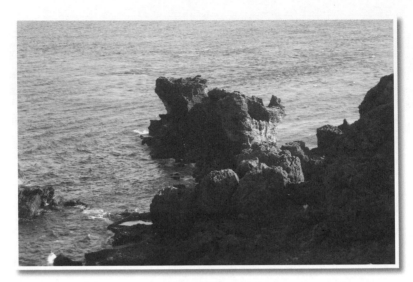

墾丁

照片提供：魚樂天地。

孕育出豐富多變的生態樣貌，海岸林帶的植物群落尤其罕見，每年還有大批候鳥自北方飛來過冬，數量之多蔚為奇觀；海底的珊瑚景觀更是繽紛絢麗，為墾丁國家公園妝點出卓絕風貌。

(一)墾丁海水浴場

墾丁海水浴場就是大灣，面對巴士海峽，背向大尖山，被稱為是台灣最美麗的海水浴場；其湛藍的海水拍打著沙岸，岸邊椰林和樹影成蔭，具有典型的南國風光，墾丁最早的開墾也是從這裡開始的。

目前大灣的海水浴場有一段由夏都沙灘酒店承租，而成為夏都專屬的海水浴場，必須要住宿夏都才能使用，由於有夏都的管理，幸能保存沙灘的美麗，另一段任由遊客進出，有許多業者在這裡經營水上摩托車、香蕉船、拖曳傘等活動。

(二)南灣海水浴場

南灣周邊海域具有豐富的海洋資源，加上氣候條件良好，幾乎適合所有的水上活動，舉凡游泳、滑水、衝浪、駕帆船、水上摩托車、橡皮艇、沙灘排球、浮潛等，可說是台灣最熱門的戲水天堂之一，尤其是颱風過後，波浪較高時，往往可以看見許多國內外好手，踩著衝浪板乘風而行。

(三)後壁湖海洋資源保護區

墾丁國家公園管理處在2005年3月31日規劃設置「後壁湖海洋資源保護示範區」，後壁湖原為天然的珊瑚礁岩潟湖，後來規劃為後壁湖漁港及後壁湖遊艇港，兼具漁業及娛樂功能，是恆春半島最重要的港口，每年盛產的漁獲及眾多的觀光人潮，為當地居民最重要的經濟來源。浮潛、遊艇業者與當地漁友、釣友取得共識，餵魚區可潛水觀魚、餵魚，但不能下網捕魚。後壁湖海域為珊瑚礁海域，豐富的珊瑚礁海底地形及珊瑚礁魚群，使後壁湖海域成為恆春半島最佳潛點之一，近來引進多樣化的海上活動，使後壁湖成為墾丁夏天最熱門的海上活動區。

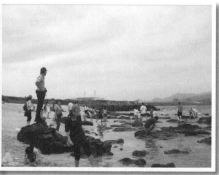

後壁湖海洋資源保護示範區

照片提供：吳晨瑜。

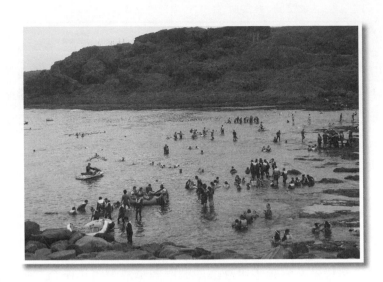

後壁湖海域為潛水勝地

照片提供：吳晨瑜。

 ## 第二節　中南部地區海洋遊憩活動地點分布範圍

一、通霄海水浴場

　　通霄海水浴場位於苗栗縣通霄鎮的西側，原名為「虎嶼海水浴場」，因位居虎頭山下而得名，占地約三十二公頃，是中部地區規模最大的海水浴場。通霄海水浴場早在清朝年間開拓，日據時代由日本著手建立，專供日本高級官員度假之用。

　　此處是一年四季都開放的，湛藍的海水並沒有受到任何污染，除了有一百五十公尺的游泳範圍外，還可從事海上活動，例如香蕉船、水上摩托車、風帆、衝浪等。若是登上高三層的觀海樓，還可欣賞到海天一色的海景，也可以在沙灘上享受沙灘排球。在海灘旁設有露營區、兒童遊樂區和烤肉區，都位於廣闊的木麻黃防風林之中，林中也有步道穿梭其中。

　　另外，在海水浴場附近，有通霄海水發電廠。發電廠將冷卻水引入游泳池，為當地居民和遊客提供了另一個可戲水的溫水游泳池，海水浴場內尚有一處珍貴天然資源，漁港與台電發電廠之間沼澤地，為中部地區最大紅樹林生長地，保有濕地、候鳥、招潮蟹、水筆仔等完整的自然生態，為極具有特色的原始生態景觀。冬季為胎生水筆仔與濕地招潮蟹一年一度生育期，此時正值大陸候鳥避寒而來，以紅樹林為棲息場所，海陸空三類生物互依互養，蔚為奇觀。

二、高美濕地風景區

　　位於台中縣清水鎮大甲溪南岸的高美濕地，每年秋冬之際都會有大批的候鳥抵達，無論是短暫的過境或一季的度冬，總是為這一塊人們以為無用的寶地，添加許多樂趣。

三、日月潭國家風景區

　　日月潭國家風景區位於台灣本島中央南投縣的魚池鄉，是台灣最大的淡水湖泊，也是最美麗的高山湖泊。潭面以拉魯島為界，東側形如日輪，西側狀如月鉤，故名日月潭。它的美是由山與水所共同交融、創造出來；七百四十八點四八公尺的中高度海拔，造就日月潭宛如圖畫山水，氤氳水氣及層次分明的山景變化，一景一物皆渾然天成，詩畫般的意境，足以讓人流連忘返。

日月潭

照片提供：魚樂天地。

四、台南黃金海岸

　　黃金海岸地處台南市南區鯤鯓、喜樹和灣裡地區，台灣海峽為其西側。近年來，台十七線濱海公路成為重要交通道路，也是通往黃金海岸的必經路線，海岸線綿延長達數公里的黃金海岸，沙岸為主要地形，介於台南市安平區和高雄縣茄萣鄉之間。由於黃金海岸風景優美，擁有柔軟細緻的沙灘和寬廣無際的海岸線，已成為台南市民假日休閒的好去處，戲水、堆沙堡、放風箏、吹海風、賞夕陽、聽浪濤，假日接近夕陽黃昏時，總是湧入大批人潮，體驗黃金海岸的美麗風光。

五、大鵬灣國家風景區

　　大鵬灣國家風景區位於台灣西南部海岸之屏東東港和林邊相交界處，西南濱臨台灣海峽，包含大鵬營區、青州濱海遊憩區及小琉球風景區，大鵬灣域為台灣地區唯一單口囊狀「潟湖」，水域廣闊平靜，視野良好，屬熱帶型氣候，極適合發展水域遊憩活動，具有豐富之生態景觀遊憩資源。

六、墾丁國家公園

　　墾丁國家公園則位於恆春半島南半部，其位置三面臨海，東面太平洋，南濱巴士海峽，西鄰台灣海峽，北接恆春縱谷平原、三台山、滿州市街、港口溪、九棚溪等，南北長約二十四公里，東西寬約二十四公里，距高雄市約九十公里。

第三節　中南部地區海洋遊憩活動的影響

一、環境影響

　　過度及不當開發結果，改變了當地生存環境品質，且景觀、生態系統遭受嚴重破壞，造成區域內動植物的遷移和族群物種的改變。面對原有生物棲息處頻繁被外來因子破壞，生存環境受威脅，使得關懷環保人士大聲疾呼生態保護區的設置。尤其，身為地球村之一分子，必須學習尊重其他生物的生命、生存權利，並維護居住環境。

　　因此，對於地形特殊海岸地區景觀，例如潟湖、沙洲、濕地等，皆為經過多年來地形、日光、水文、氣候及諸多環境綜合變化，逐漸慢慢形成，生長物種特別豐富，亟須規劃為生態保護區，且台灣地區位處亞熱帶，溫暖氣候和主客觀條件下，常成為北方飛禽類候鳥冬季南遷暫時棲息處，為迎接遠方嬌客，必須提供適宜生存環境，好讓其度過冬季後再返回原棲息處。台中縣濱海之高美濕地區已規劃為生態保護區，每年冬季都有為數不少的候鳥過境，為當地盛事，吸引相當多動物、生態專家學者、野鳥觀察家、賞鳥民眾前往。

二、人工建築用地

　　全球陸地僅占30%，地形環境錯綜複雜，若扣除沙漠、高山、高原、凍原和極地等，外界氣候條件不適合人類自然長期居住土地外，可提供人類生存之平原和丘陵相較之下，顯得更稀少，人類於自然地形土地生活作息下，亦因此造成人口分布不均現象。部分國家地區因境內多高山少平原，人口居住空間發展受限，如新加坡、日本或台灣地區，居住人口密度相當高，除了興建高樓大廈，採立體化生活空間居住外，為開拓更多土地使用空間，常利用海岸沙灘地或港灣，以填

海造陸方式，與海爭地，如「上帝造海、荷人造陸」情況。而興建人工建築物，例如飛機場、濱海工業區、廢棄物掩埋固化場等，頗具成效；在典型執行成果方面，有高雄南星計畫、雲林縣濱海之麥寮工業區等。

三、墾丁國家公園海域經營管理

墾丁國家公園管理處目前在其海域的範圍，劃設有發電廠海域管制區及海域一般管制區，在海域一般管制區中又劃設有四處之海域生態保護區，分別為海生一保護區至海生四保護區，其保育面積共達四百七十四點七二公頃，約占海域總面積之3.13%。在墾丁國家公園的海域範圍內，現在並沒有任何環境教育的系列活動及解說服務。但國家公園範圍內之海洋生物博物館，現以BOT的模式交予民間經營，在現今營運的活動中，有夜宿大洋池的海洋環境教育活動的推展。

海洋資源保育的工作並不是單一的工作，而是需要多方面的配合才有可能成功。首先，要有效的推展環境保護的相關作為，以透過有效的管制減少陸源污染物的產出方式，有效的降低污染被排放進入海中。接著，再配合其他的管制措施，諸如設立海洋保護區等，以多管齊下的方式來進行，海洋資源保育的工作才有可能成功。

四、旗津發展海洋觀光之影響

旗津是南部知名的觀光地區，擁有許多觀光遊憩資源，觀光地區須仰賴其觀光遊憩資源對觀光客構成吸引力，才能吸引觀光客前來消費。因此，具有吸引力的觀光遊憩資源，可以稱為該觀光地區有價值的核心資源。

旗津因人為因素導致海岸地形改變，沙灘流失的問題嚴重，污水處理廠的污水流放海洋，使海洋資源受到污染，造成旗津的魚貨

減少，有些行為（活動）都會被改變，包括牽罟、沿岸的漁業，本來可以在沿岸捕魚，但目前這些活動已不可能被發展了。而且很多漁民為了利益，不顧大自然生態的規則，大量濫捕魚貨，使漁獲量愈來愈少，現在旗津漁業的發展已經沒有如此發達。

近年來因地形的變遷，導致旗津的海相環境變差，現在的旗津人都不太喜歡在海上從事娛樂活動，親水性變得很差。而旗津住宅區密集，所形成巷弄的特點就是「窄」，主要是因為旗津特殊的狹長地形、居住區塊太少及防止東北季風的侵襲，所以當地的建築型態就以比較密集的方式呈現，形成一種旗津當地特殊的漁村型態。然而旗津的三輪車卻因為出租腳踏車業的進入及接班問題，消失的可能性很高，因為三輪車的行徑範圍僅繞區公所一圈，對遊客來說範圍太小，而且自己租腳踏車騎機動性更高，許多遊客會因為這樣而選擇租腳踏車來遊旗津。也因當地的三輪車業者大都以老年人為主，而三輪車這個行業，對他們來說是件很吃力的工作，又找不到年輕人投入踩三輪車的行業，導致這項行業面臨消失的問題。

隨著高雄港設置，雖可觀賞壯觀船隻進出港口的特殊場景，卻也因人為因素忽略生態原則而過度開發，導致海岸地形改變及沙灘流失的嚴重問題，加上近年設立污水處理廠，污水直接流放海洋，使海洋資源受到污染，造成旗津魚貨減少，使傳統的漁業行為（活動）產生改變。另外，高雄港貨櫃中心讓旗津可利用土地減少，無法有效進行各種觀光發展計畫。在人文環境方面，旗津生活大都與海結合，漁民生活型態順應著狹長地形和防止東北季風的侵襲，使得當地建築格局與都會區有極大的差異，且為了方便來往都市兩地，渡輪成了極為重要的交通工具。

五、環保結合觀光

政府應輔導在地漁業轉型，發展「在地生態博物館」，可以參考

印尼布納肯國家海洋公園，開放社區民眾考照擔任在地潛導與第一線生態偵察員，創造返鄉工作機會。

近來全球氣候暖化，而墾丁南灣珊瑚因有深海冷泉湧入保護，以致白化不多，成為世界珊瑚的「避難所」。墾丁國家公園管理處長施錦芳說，美國海洋太空總署2008年選定南灣「後壁湖海洋資源保護示範區」，設立珊瑚礁早期預警系統和世界各海域同步監視珊瑚生態。因全球暖化，致使珊瑚發生白化或死亡的浩劫，珊瑚是環境變遷最重要的指標，在後壁湖設置珊瑚礁早期預警系統後，可以事先防範並採取適當因應措施，以確保墾丁海洋資源的永續。

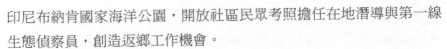

專欄　傳統漁業──　牽罟活動

　　以地曳網捕魚俗稱「牽罟」，是古老的漁業作業方式之一，是光復前後主要漁業，係以陸岸為據點，將網子載到適當海域之後，向陸岸拉上而完成撈魚作業。其主要是以竹筏或舢舨沿海岸撒網，而魚網兩翼為兩條長曳繩所繫成，留在岸邊的人分成兩側，像拔河的方式將罟網拉回，完成牽罟活動，協助拉網的民眾所可以分到的漁獲係稱為「倚繩分魚」。牽罟在台灣地區的宜蘭、北海岸、苗栗、屏東與澎湖等地都存在著，除了代表傳統漁業模式之外，也算是海洋體驗活動的項目之一。

討論時間

你有體驗過牽罟嗎？是否還有其他的傳統捕魚法，可以開發成讓現代遊客體驗的遊憩活動呢？

牽罟活動

資料來源：蕭堯仁。

問題與討論

1. 試闡述中南部地區海洋遊憩活動的種類。
2. 試闡述中南部地區海洋遊憩活動的地點分布範圍與發展情況。
3. 試分析中南部地區海洋遊憩活動的經營對當地海洋環境、生態之影響程度。

Chapter 8

台灣東部及離島地區海洋遊憩概況與分析

　　本章將介紹東部地區海洋遊憩概況，主要活動種類有賞鯨、泛舟、休閒漁港等；地點分布南北縱向，從宜蘭蘇花公路至台東成功漁港；從東西橫向近海賞鯨區延伸到花東縱谷國家風景區等概況分析，並分析海洋遊憩活動對整體環境的正負面影響之案例。簡單而言，在對海洋遊憩有利的情況下，可以將漁港內生態、漁村、文化做結合；而在對環境影響較大或管理機制尚未完善的地方，如賞鯨法令規章之不完備，則需要嚴加把關，以維護海洋休閒遊憩品質。此外，在離島地區海洋遊憩概況，瞭解活動種類有游泳、衝浪、浮潛、風帆船、獨木舟、香蕉船、水上摩托車、夜釣小管、水肺潛水、泡溫泉、潮間帶生態解說、澎湖花火節、水族館餵魚秀等海洋遊憩活動。本章也將對綠島與澎湖群島分析，該離島地區海洋遊憩活動影響當地資源正負面的結果，在對海洋遊憩有利的影響之下，可利用當地海洋資源吸引觀光遊客到離島觀光消費，避免離島工作缺乏而人口外移的情況；而在需要改進的地方，如珊瑚礁的破壞、觀光客威脅到鳥類生態、夜釣小管糾紛等，則需要相關單位與觀光經營業者，協調遊客與業者的糾紛，對生態敏感區應適當的保護生態與針對觀光遊客的數量做總量管制，在海洋遊憩活動事前或當下，應該對遊客進行生態教育的解說與安全注意事項的說明，才能確保海洋遊憩活動實施時的安全與品質。

台灣東部海岸有豐富的自然景觀，由東部海岸國家風景管理處開發之景點有芭崎眺望台、磯崎海水浴場、石梯賞鯨碼頭、石梯坪珊瑚礁海岸、秀姑巒溪口長虹橋等風景點。台灣所轄澎湖、金門、馬祖、蘭嶼、綠島五大離島，都兼具獨特的海洋環境、人文社會及自然條件，可以發展具有特色的海洋觀光事業，目前除了休閒漁業由漁政單位推動以外，觀光有關單位也積極朝向發展海洋觀光遊憩活動，本章將分別介紹這些東部及離島地區的自然景觀與海洋遊憩概況。

第一節　東部及離島地區海洋遊憩活動種類

花東海岸有豐富的地質地形景觀，在北段有經宜蘭蘇花公路經過之清水斷崖，山勢陡峭雄偉；立霧溪口至花蓮溪口段屬沖積層，為花蓮之精華地段，其中的新城海岸和七星潭海岸公園是休憩、尋找奇石與風景石的景點。由各地區地勢的不同，發展出許多適合地形、季節、文化的海洋遊憩活動，有泛舟、賞鯨與休閒漁港等海洋遊憩活動種類。而離島的綠島、澎湖、蘭嶼的海洋遊憩活動有游泳、衝浪、浮潛、風帆船、獨木舟、水上摩托車、潮間帶活動等；使用海港進出的海域遊憩活動區域分布在綠島、澎湖海域，主要活動項目為乘船遊覽、賞鯨、浮潛及水肺潛水、拖曳傘及海釣活動等。

一、泛舟活動

秀姑巒溪發源於中央山脈，沿花東縱谷北流，於瑞穗鄉東折，橫切海岸山脈，而於大港口注入太平洋，全長約一百零四公里，為台灣東部最大的河川，也是唯一切穿海岸山脈的河川。秀姑巒溪下游，由瑞穗到大港口段之秀姑巒溪峽谷，河道長約二十四公里，穿越二十多處激流、險灘，沿途峽谷雄偉、奇石林立，是許多人玩橡皮艇、泛舟的好去處。

二、賞鯨活動

　　由於太平洋黑潮與沿岸洋流在台灣東海岸交會，帶來豐富的洄游性魚類，使得花東海域成為鯨豚聚集的地方，賞鯨成功率為全台之冠，全年都可以賞鯨，6至8月風浪平靜是最適合賞鯨的季節。東海岸賞鯨最難能可貴處在可欣賞到中大型鯨類，在春、夏時節常可看見抹香鯨、虎鯨、領航鯨的蹤跡，海豚有瓶鼻海豚、短吻飛旋海豚、長吻飛旋海豚、真海豚、瑞氏海豚、熱帶斑海豚、弗氏海豚等。而珍貴稀有的大翅鯨則多於春季到訪，運氣好時，還可觀賞到多在深海處出現的喙鯨，更增添賞鯨活動的魅力。

　　近年來，由於整體經濟水準的提升，及國人對於觀光旅遊的需求日益增高，除可觀賞大自然奇特的景色外，還可從事各種海洋遊憩活動。台灣賞鯨活動最早在1997年7月起源於花蓮，短時間內，隨著媒體的報導及保育觀念不斷的提升，台灣的賞鯨生態旅遊已成為宜花東蔚藍海岸新興的觀光熱門選擇。賞鯨活動主要分布在宜蘭、花蓮及台東三個縣六個港口，到了2006年賞鯨的遊客已超過二十萬人次。由於發展十分迅速，台灣已成為近年來賞鯨發展最快速的國家之一。帶動了國內生態旅遊的市場商機，也為賞鯨業者與相關業者創造許多效益。生態旅遊是二十一世紀觀光發展的新趨勢，為生態環境與經濟發展提供雙贏的策略，而賞鯨活動也是目前海洋遊憩活動中，最熱門且頗具有潛力的生態旅遊之一。

三、澎湖離島

(一)夜釣小管

　　夜釣小管原為夏季漁民夜晚捕抓小管的方式之一，通常是下午出海至漁場下錨等待並做好前置準備工作，待天色一暗，就將整艘船

的燈光轉亮,開始集魚,這時已經暗下來的海面,會被眾多漁船的集魚燈照耀得像白天一樣,場面浩大,近年來被推廣為觀光娛樂活動之一,是澎湖地區最早發展為休閒漁業的體驗活動項目之一。一般在每年6至9月為小管的洄游季節,7、8兩月為盛產期,9至10月則改以釣花枝為主,小管有趨光性,因此在每一艘夜釣小管的漁船上,均會看到很強烈的光線照射在海面上,來吸引小管靠近。

目前澎湖地區經營夜釣小管活動,主要是以登記合法的娛樂漁船為主,整個澎湖地區現共有專兼營娛樂漁船約十餘艘。除此之外,尚有部分業者利用漁筏、半潛艇、遊艇等載客經營夜釣小管這項活動。目前夜釣小管垂釣地點分為兩個主要區域,一個由馬公市區出海(釣點大約在馬公與西嶼之間的海域),另一個由沙港出海(釣點大約在沙港與員貝之間)。一段航程約需三個小時,一個晚上可安排二至三個時段分別為18:30、21:30及00:30出海。由於澎湖夏季於觀音亭舉辦花火節活動,現今有業者利用夜釣小管結合花火節,推出海上觀花火的遊程,以吸引遊客上船體驗。

(二)夏豔繽紛澎湖灣

澎湖花火節是國內花火節慶的指標活動,藉以介紹澎湖群島豐厚的人文歷史與自然資源,讓遊客在賞遊澎湖湛藍的海洋與人文史蹟之餘,更可與知心好友倚坐在浪漫的觀音亭澎湖灣畔,享受花火映耀的休閒浪漫。

澎湖的海洋是水上活動的好去處,水上摩托車、拖曳圈、香蕉船,乘風踏浪都自在。除了潮間帶踏浪,員貝生態度假村還提供八種水上活動,而且是近距離內戲水,不用出海,包括海洋獨木舟、浮潛餵魚、餵七星斑、海水SPA、魚拓製作、夜遊採風茹茶、東海巡航。夜晚打起探照燈,珠螺、沙蝦、海膽、螃蟹、熱帶魚、寄居蟹、河豚、章魚,逐一在腳下現形。

(三)澎湖水族館

　　水族館內收集了相當多種類的海洋生物，館內分為海濱區、礁岩區、大洋區等三大區及體驗區。著名的海底隧道，更可以直接觀賞到許多如鯊魚、龍膽石斑等少見的魚類，水族館也有提供餵魚秀的表演供民眾觀賞。

(四)菊島之星

　　為一艘白色大郵輪造型的船屋，位於馬公市第二漁港內，有魚貨直銷市場、海鮮餐廳，優美壯觀、造型特殊，已成為馬公的地標。

(五)漁業體驗活動

　　部分澎湖沿岸及養殖漁業的業者也經營休閒漁業，運用觀光浮台上設置海鱺養殖區和花枝觀光區，遊客搭乘機動竹筏上岸後，業者提供沒有掛魚鉤的釣竿，綁上魚餌，投入池中，就會有海鱺魚和花枝前來索餌；或在沿岸體驗撒網抓魚的休閒樂趣。

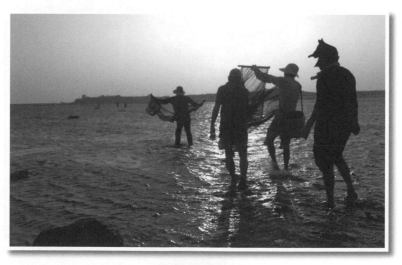

體驗漁業活動

照片提供：魚樂天地。

四、綠島離島

(一)朝日溫泉

　　朝日溫泉位在綠島東南邊潮間帶上，日據時代稱為「旭溫泉」，是源於面東可觀日出之故，溫泉的泉源在東南臨海的潮間帶上，四處可見低平的裙狀珊瑚礁岩，在大大小小的坑坑洞洞中，還會發現許多魚蟹及潮間帶生物穿梭其中，朝日溫泉也為世界少有的鹹水溫泉之一。

(二)浮潛

　　由於綠島沿岸地形、風浪與潮流等變化因素，使得綠島四周潮間帶海洋生物豐富又具特色，提供珊瑚優良的生長環境。近年來，綠島觀光業的興起，其中又以海上活動最為蓬勃發展，浮潛與水肺潛水已成為島上重要觀光產業。綠島水質清澈，也很適合浮潛體驗活動，同

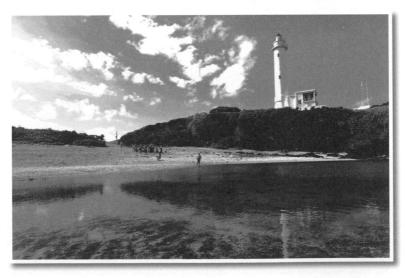

綠島風情

照片提供：魚樂天地。

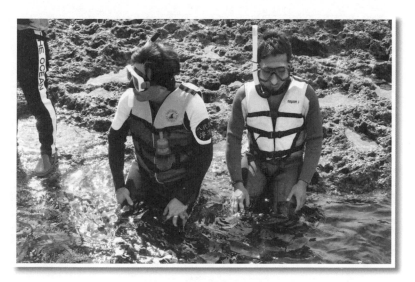

綠島是適合浮潛的勝地

照片提供：魚樂天地。

樣可以觀賞到珊瑚礁生態的美麗與多樣性。目前綠島鄉內浮潛點有石朗浮潛區與柴口浮潛區。

　　綠島五彩繽紛的海底熱帶叢林，絕對是潛水愛好者的夢幻天堂。綠島的海底世界，有一個世界最大的單顆活體珊瑚，據說形狀就像一個大香菇，推估已經有一千二百年以上的生長歷史，總是令潛水者為之驚豔而流連徘徊，吸引一批又一批的國內外潛水者前來體驗綠島之美。

五、蘭嶼離島

　　蘭嶼海岸曲折，四周孕育了多樣性的珊瑚礁資源，海域珊瑚礁主要分布在椰油港、開元港外海、紅頭岩、五孔洞、雙獅岩、軍艦岩、東清灣、紅頭村南方海域，以及椰油港至機場間的海域等地。天然港灣有八代灣、東清灣、椰油灣等，其中八代灣及東清灣為綠蠵龜棲息地。以海洋生物而言，蘭嶼出現鯨豚活動的頻率極高，每年4至10月

更有成群的飛魚出現，潮間帶還有色彩鮮明多變的珊瑚礁魚群及無脊椎動物。

(一)輕磯釣

　　蘭嶼海洋四周珊瑚礁波蝕台特別發達，大都為隆起海岸裙礁。蘭嶼周邊海域不但海底景觀及珊瑚魚類資源豐富，且為重要之大洋性或經濟性魚類棲息及洄游必經之場所。蘭嶼沿海分布有豐富之珊瑚礁區底棲性魚類，是釣魚極佳的對象；此外，散布在水層中的魚類等也是磯釣的大好目標，是釣友眼中的海釣天堂。一般來說，全島都適合輕磯釣。

(二)飛魚季

　　整個飛魚季約始於每年2、3月的飛魚招魚祭，從此以後半年左右直到9月的飛魚終食祭為止，這時正是春夏時節，氣候適於駕舟出海，新鮮的飛魚或飛魚乾也是此一時期的主要食物。實際的飛魚汛期僅有四個月左右，約為2、3月至6、7月，往昔這時是以六至十人的大船從事夜間集體性漁撈的主要時機，到飛魚季的下半，即8、9兩個月，開始使用單人或二至三人小船行晝間繩釣，主要目標在釣取鬼頭刀、鮪魚等大型魚類。這些漁獲除供家庭每日食用外，多餘的可贈親友或醃曬成魚乾，一則可供陰雨天或無暇不能出海時佐餐，同時魚乾（尤其是飛魚乾）更是節慶祭典時，親友間交換禮物的要項之一。飛魚捕撈活動過後，海中的捕魚活動則以魚槍射魚與沿岸礁間的小型定置網為較多見，在東北季風風起之前盛行另一種集體性的捕魚活動，其方法為在十至十五公尺深的礁岩間魚群出沒處張網，主要目標在獵取礁岩底層的魚類。婦女亦可有限度地攫取海洋資源，補充家庭副食，但婦女的活動範圍僅限於海濱礁岩，水窟中的小魚、礁石上的藻類、蟹類和貝類是她們獵取的目標。在天候不宜下海捕魚的時日，男人亦會從事海濱的藻貝採集。

 ## 第二節　東部及離島地區海洋遊憩活動地點分布範圍

一、賞鯨豚活動

　　台灣賞鯨豚主要是以宜蘭縣、花蓮縣、台東縣為主，共有六個港口在經營（如**表8-1**所示），宜蘭縣有烏石漁港、南方澳漁港，花蓮縣有花蓮漁港、石梯漁港，台東縣有成功漁港、富岡漁港。總計這些地區從事賞鯨豚活動之娛樂漁業漁船艘數為二十七艘，而參與賞鯨豚的人數由1997年的一萬人次增長至2002年的二十二萬五千人次，六年累積的總人數超過七十三萬人次，為漁民帶來一筆可觀的經濟收入。

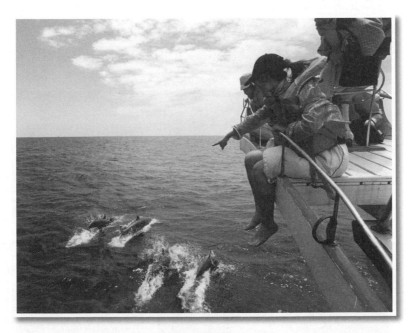

賞鯨豚活動

照片提供：中華鯨豚協會。

表8-1　台灣賞鯨豚港口分布表

縣別	賞鯨港口	賞鯨船名
宜蘭縣	烏石漁港	蘭鯨號、華棋號、凱鯨號、北極星號、龜山朝日一號、龜山朝日二號、宏棋號、超極星號、新福豐三十六號、噶瑪蘭號、大發二號、新福豐一六八
	南方澳漁港	柏薰號
花蓮縣	花蓮漁港	多羅滿號、多羅滿一號、花東一號、花東二號、鯨世界三號、太平洋號
	石梯漁港	海鯨號、海鯨一號、東部賞鯨一號
台東縣	成功漁港	晉領號
	富岡漁港	海神號、盈豐號、中凱號

資料來源：作者製作整理。

(一)烏石漁港

　　宜蘭是最靠近大台北地區的賞鯨重鎮，目前頭城鎮的烏石港內就有約十家的賞鯨公司及頭城區漁會所經營的賞鯨船，提供多元的選擇。港區擁有現代化的遊客服務中心，可以經由簡報瞭解龜山島的人

烏石漁港

照片提供：魚樂天地。

文歷史、地質景觀，與生態環境。海上航行之後，亦可到魚貨產銷中心品嘗當地新鮮的海產。

(二)南方澳漁港

電影《南方澳海洋紀事》的場景就是宜蘭漁業重鎮「南方澳」，最大的代表就是豐富的漁業文化，可以見到近海甚至遠洋漁業各式各樣作業的大小船隻，北側的蘇澳港還有各型的軍艦。南方澳的港口也有魚貨產銷中心，各式各樣的海產攤，更特別的是，南方澳也是「鯖魚」的故鄉，還可以見到各式的海產罐頭！

(三)石梯漁港

石梯漁港位於花蓮縣的東方，賞鯨海域北抵花蓮磯崎、南至台東長濱，皆位於東海岸國家風景區內，保留了許多美麗的生態景觀，如壯麗的海岸山脈地質地形、石梯坪海濱生態景觀、秀姑巒溪生態文化及沿線阿美族部落的傳統文化等。結合鯨豚、漁村及阿美族文化的賞鯨旅程，是石梯海域賞鯨的最大特色。

(四)花蓮漁港

花蓮漁港位於花蓮縣的北端，賞鯨海域北至清水斷崖南抵鹽寮一帶，可欣賞花蓮港、七星潭、清水斷崖及海岸山脈等壯闊的景觀。花蓮漁港的賞鯨活動發展成熟，部分業者長期與民間團體合作，致力於環保議題與地方人文的關懷，帶動整體賞鯨。

(五)富岡伽藍漁港

富岡伽藍漁港位於台東市區東北方，近年來因觀光旅遊活動的盛行，富岡伽藍漁港更成為遊客前往綠島、蘭嶼的重要門戶，近幾年賞鯨活動也開始在這裡興起，為遊客提供了一個從海洋觀看台東風情的新視野。

(六)成功新港漁港

　　成功新港漁港位在台東縣北端,為台東沿海地區最具規模、設備最完善的漁港,成功新港還有休閒碼頭、海洋博物館、魚貨拍賣場等設施,除了可以提供賞鯨豚的生態知性之旅外,更是台灣鏢旗魚的漁業重鎮,除體驗漁船進出港、拍賣漁獲等傳統漁村文化之外,也是最佳休閒漁業的場所之一。

新港漁港

照片提供:魚樂天地。

二、澎湖國家風景區

(一)地理位置

　　澎湖群島位於中國大陸與台灣之間的台灣海峽上,大約在台灣嘉義縣與金門縣之間,東對台灣,西面福建,北上可聯絡馬祖列島、大陳島、舟山群島,南下則可以連接東沙群島、南沙群島而通

達南洋各國，自古即為東亞沿海及太平洋遠洋航線的要衝，地理位置十分重要。澎湖是台灣唯一的島縣，由九十座島嶼組成，全島面積一百二十六點八六四平方公里，三百多公里海岸線，細緻沙灘、碧海藍天加上玄武岩方山，構成澎湖獨特的地理景觀，也因冷流與黑潮交會，形成魚產豐富的海洋牧場。

澎湖群島位於北緯二十三度十二分至二十三度二十七分，東經一百一十九度十九分至一百一十九度四十三分。澎湖縣縣轄有一市五鄉，包括馬公市、湖西鄉、白沙鄉、西嶼鄉、望安鄉、七美鄉。近年，因本縣特殊的玄武岩地質景觀，國際地質專家建議爭取列為世界遺產或設置為國家地質公園。

(二)自然資源

西方人稱澎湖為"The Pescadores"，意即「漁人之島」（漁翁島）。海岸美麗壯觀的珊瑚礁是最大的特色之一。澎湖地區的鳥類計有二百九十一種，南海與北海的鳥種以鷗科較多，包括列為保護的玄燕鷗、蒼燕鷗、紅燕鷗、白眉燕鷗。位於赤崁外海，也是澎湖紫菜主要生產區的姑婆嶼，島上還有罕見珍貴的大批鳥雀棲息，而險礁嶼位於白沙鄉赤崁村與吉貝島之間，島上全是白沙，是水成岩形成的無人島，其周圍海中，築有「石滬」，常有丁香及鰹魚，是國人最早的人工魚礁。

(三)吉貝嶼

位於澎湖本島的北邊，吉貝沙尾是熱門的遊樂景點，一望無際的沙灘和海洋盡在眼前，還有許多配合沙灘的遊樂設施，離島的水上活動除了往年的香蕉船、水上摩托車、浮潛餵魚、拖曳圈，現在較新鮮的玩法還有拖曳傘、海上漁場釣烏賊及餵海鱺魚。

(四)七美島

七美島古稱大嶼，為澎湖最南方的島嶼，七美人塚是相傳明初貞節故事的遺跡。南滬燈塔下方海岸，有一伸出海面宛如平躺的婦人礁石，此即望夫石，傳說係等待夫君打魚歸來的婦人化身。

早期澎湖的人民以海為生，與海洋及漁業息息相關，澎湖的古蹟文物、民俗風情，依然帶有濃厚的海洋文化氣息，到處可見古厝、廟宇、石敢當、咾咕石，傳說古早的捕魚方式至今仍然沿用，只不過從早年謀生的主業，轉換成補貼家用的副業，如石滬、牽罟、立竿網、抱墩、摃灘鰻、戳蛤仔、照章魚、摘紫菜等。

石滬為澎湖早期重要的捕魚方式，數目達數百餘座，如今雖日漸沒落，但部分石滬依然作業，或轉為休閒之用，如雙心石滬。目前在白沙鄉吉貝村尚在使用，且村民叫得出名字的石滬共有七十八個。石滬漁業在澎湖不僅是漁撈的經濟活動，更是漁村社會組織行為及文化風俗的呈現。

三、綠島國家風景區

(一)地理位置

綠島舊稱火山島、雞心嶼與青仔嶼，外圍成不整四角形，全島丘陵縱橫，坡度30％以上之土地約占60％。最高點火燒山（二百八十一公尺）、阿眉山（二百七十六公尺）居於島之中部。

(二)地質與地形

本區為菲律賓海板塊前緣之火山島，熱帶氣候之北限，有台灣最典型的熱帶雨林與珊瑚礁生態。又是歐亞大陸與南洋群島生物區系的交會過渡帶，孕育出特殊的生態相與諸多特有種、珍稀種生物。

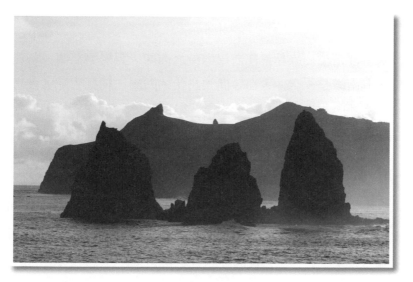

綠島地形

照片提供：莊瑞華。

(三)氣候

綠島屬亞熱帶氣候，四季溫暖，雨量豐富，冬季東北季風強勁，夏季常遭颱風與西南季風之侵襲。

(四)生態環境

綠島因地理環境特殊，擁有許多珍貴稀少的動植物生態，其中島上有四種保育類動物，分別為椰子蟹、黃裳鳳蝶、蘭嶼鼈斯及津田氏大頭竹節蟲。其中較為人所知的是椰子蟹，由於早期數量眾多，加上可以實用且味美，於是遭到大量捕食，使得現今數量銳減，急需保護與復育。其中周邊的海洋生態，包括飛魚、珊瑚、珊瑚礁魚類、無脊椎動物及藻類、鯨豚等，皆是綠島當地擁有的珍貴海洋生態資源，應予以保護以及教導觀光遊客不要去傷害這些寶貴生物，使其能夠保有永續且美麗的海洋生態資源。

(五)海參坪

海參坪是位於綠島東部海岸中段之海灣，月形的海灣宛若天然防波堤，其南岬是一突伸入海、曲線起伏的階崖，稱為「睡美人岩」。另有一與睡美人岩隔海相望，名為「哈巴狗」的近岸島嶼，形狀有如大耳下垂的哈巴狗，逗趣可愛。

(六)小長城步道

一石階步道沿著蜿蜒的山稜而上，通往岬角頂上的觀景亭，地方稱為「海上長城」。遊客可沿著步道到達海灘礁岩，海灘為潔白的貝殼沙灘，礁岸上有各式各樣的潮間帶生物。

(七)紫坪

紫坪是一處由珊瑚礁構成的潟湖潮地，珊瑚礁地形、潮間帶生態和樹型優美的水莞花，是此處的景觀特色，因為花朵類似梅花，已被列為綠島的保育類植物。

 第三節　東部及離島地區海洋遊憩活動的影響

一、賞鯨產業法令規章尚未完備

台灣參與賞鯨活動人數的逐年增加，賞鯨船舶也快速成長，看似快速蓬勃的發展，卻也面臨了整個賞鯨業的問題及挑戰。賞鯨船業者多由傳統漁民轉型經營，在服務品質及整體行銷上，很難迎合未來發展之需求，面對現階段賞鯨旅遊經營的困境，業者間惡性削價競爭，價格無法統一，服務品質參差不齊，法令規章尚未完備，經營者缺乏行銷觀念，過多的賞鯨船數會造成鯨豚生態的衝擊，為主管單位亟須

重視的課題。漁業署在2003年委託中華鯨豚協會及生態旅遊協會，始建立「賞鯨標章」評鑑制度，評鑑準則分為服務品質、環境教育、鯨豚衝擊、永續行動等，目的是讓消費者自發性選擇，促使業者良性競爭，提高賞鯨生態旅遊品質，也有助於未來賞鯨業與鯨豚生態之永續發展。

二、賞鯨活動帶動周邊漁業發展

宜蘭縣因地理位置最靠近大台北地區，是賞鯨遊客人數最多的縣，目前頭城鎮的烏石漁港賞鯨船舶已超過十艘，且賞鯨船多數很新穎，可提供遊客多元的選擇，除了賞鯨與登島外，港區的魚貨產銷中心是消費者選購海產的絕佳場所，港區內擁有現代化的遊客服務中心，可為遊客提供行前解說服務，提升賞鯨品質。南方澳漁港賞鯨船數較少需要預約，漁港有豐富的漁業文化，可以看到不同漁業作業的船隻外，港區內有大型魚貨、漁市，各式各樣的海鮮可供遊客選擇，還有碼頭餐廳、商店、廟宇也相當繁榮。

三、花蓮漁港結合生態、漁村、阿美族文化發展

花蓮縣的花蓮漁港是台灣四大港之一，除了運輸的港埠功能外，還規劃成全國第一座娛樂漁船的專用碼頭，港區內有海洋生態展示區、鯨豚救援站、咖啡廣場等，因港口設施良好，在此搭乘賞鯨船是一種享受；另一方面，區內環境經過整體規劃建設，我們可以看到台灣傳統漁業轉型的艱辛路程。花蓮石梯漁港位於花蓮縣南端，景色優美，擁有石梯坪自然保護區，秀姑巒溪泛舟、小蝦虎生態及原住民生態捕魚區，月洞的鐘乳石、蝙蝠群，石門礁岩海岸等美麗的觀光據點。因外海發現鯨豚出沒而引起學者的重視、研究，是台灣賞鯨船的發源地，1997年台灣第一艘賞鯨船——海鯨號，在這裡首航，結合鯨

豚生態、漁村及阿美族文化的賞鯨豚遊程，是石梯海域賞鯨的最大特色。

四、成功漁港、富岡漁港

成功漁港在台東縣北端，為台東沿海最具規模、設備最完善的漁港，可眺望綠島、三仙台與海岸山脈等，附近還有石雨傘、八仙洞等美麗的觀光景點。成功港還有休閒碼頭、海洋生物展覽館、教育設施、魚貨拍賣場等，除了可以賞鯨豚外，更是體驗漁船進港、拍賣漁獲等傳統漁村文化的最佳場所。台東富岡漁港是台東縣第二大漁港，也是東海岸重要的魚貨集散中心，綠島、蘭嶼為台灣特有觀光景點，使富岡漁港成為前往綠島、蘭嶼觀光的樞紐；再加上賞鯨、海釣的熱潮，增加了不少遊客，使港區更加繁榮。

五、綠島

據統計資料顯示，綠島在1999年以前人口皆呈現負成長，探究原因，主要是因為在地就業機會不足、工作收入低及公共設施不足，造成人口外移的情形嚴重。1999年以後，由於綠島觀光的需求快速增加，島上的觀光產業也跟著蓬勃發展，這樣不但造就了許多的就業機會，居民的經濟收入也跟著增加，人口呈現回流的狀況。

六、澎湖

澎湖自近年因積極發展觀光，使得觀光人數呈現穩定發展，每年大約有四十萬人次至澎湖地區進行觀光旅遊，在2002及2003年因相繼發生華航空難及SARS而影響赴澎湖意願，而在2004至2005年因配合夏季大型主題活動（如：菊島海鮮節、花火節）辦理，使得觀光人次

大幅成長至五十萬人次。

(一)夜釣小管

　　夜釣小管為目前澎湖地區較廣為遊客所參與之休閒漁業活動，惟多數業者在經營夜釣小管活動多停留在載客出海的經營理念上，在本項休閒漁業活動的漁獲量無法確實掌控下，有時會造成整船遊客僅釣獲少量小管的情形，加上業者又無完善的補償方式，常造成旅遊糾紛。

(二)環境的變遷

1. **玄武岩的破壞**：玄武岩在早期是當地居民的重要建材之一，由於玄武岩初露地面，取材十分方便又堅硬，故為理想的建材。近年來，由於澎湖大力推動觀光遊憩活動，因此玄武岩除了是的建材資源外，亦屬於觀光遊憩資源，造成不少露出的玄武岩遭採走或破壞，是一大隱憂。

2. **珊瑚礁的破壞**：珊瑚礁石灰石自古就是建屋的天然材料，這種珊瑚礁在澎湖海域分布十分之廣，也成了澎湖人文景觀，然而珊瑚礁開採的速度永遠大於生長的速度；目前，珊瑚礁已列為國家級的資源，非法的漁事活動、觀光客的遊憩活動及海底步道的開發，在在都威脅著珊瑚礁生長的環境。

3. **不當採砂**：澎湖地區的砂石主要來自海邊的貝殼砂，由海濱的珊瑚石灰岩碎屑、有孔蟲遺骸及貝殼等堆積而成，是良好的建材。近年來，由於建築用砂急遽增加，業者大量不當開採，影響了海灘生態，妨礙保安防風林的生長，造成海岩急速侵蝕與後退的情形。

4. **鳥類的威脅**：澎湖的觀光遊憩活動引進大批的觀光客，每位觀光客都希望飽覽各島嶼風光，相對環境的改變對鳥類影響很大，也直接威脅鳥類的移棲。

5. **魚類資源的枯竭**：近年來，由於不法漁民從事非法炸魚、毒魚

及濫捕等，破壞海洋自然生態平衡，造成產量逐年減少，若不改善，恐怕有朝一日澎湖附近的海域將會變成死海。

6.海豚的捕殺：海豚是海洋中智慧最高的哺乳類，在澎湖，海豚屬洄游性生物，當地漁民因其吃掉大量魚類，便加以撲殺，造成海洋資源重大的變故。

7.海岸防風林的枯死：由於澎湖東北季風強勁，鹽害嚴重，造成海岸木麻黃等防風林的枯萎或死亡，對內陸造成影響。

專欄　石滬漁業

　　生態旅遊異於一般觀光旅遊，其得益不僅是增強體魄，而且增長見識，甚至提升靈性。生態旅遊能使旅遊者眼界大開，認識所到之處的種種野外生物或植物群體，而且往往還能領略旅遊地區最早期民族的生活文化。和過去五十年出現過的許多其他流行趨勢一樣，生態旅遊在台灣已經蔚然成風，前往澎湖旅遊也不例外，到澎湖，除了享受當地的陽光、海水、新鮮空氣之外，還可以親身體驗最古老的誘魚、捕魚設計——石滬的生態文化。

　　早在新石器時代，人類就懂得使用石頭作為求生的工具，生活在海島的子民也懂得開始使用石頭來捕捉魚蝦以求取生存。早年，海島的居民無法克服風浪的天然災害，退而求其次，只好仿照陸上的圍籬畜牧的方式，在海岸地區圍石，設陷阱引魚入甕的方式求生；在潮間帶順乎潮汐，疊築石堤以阻擋魚群退路的石滬，這種漁法無疑是當今人類最原始的捕魚方法。它確實也是我們老祖先智慧的結晶，最安全、最省力地在礁棚上創造一種特殊的漁撈文化。

　　根據師大地理系陳憲明教授的說法，石滬早在新石器時代就

海洋遊憩規劃與管理

已經存在（陳憲明，1995）。它是人類在岸礁上觀察潮汐起落的現象，創造的一種省時省力的漁撈特殊文化。目前地球上遺留的石滬已不多了，還有一些石滬遺跡的地區，分別散落在玻里尼西亞群島、美拉尼西亞群島、菲律賓群島、澎湖群島、日本九州、琉球群島等群島。

石滬如何形成

事實上，建造石滬有一定的地理條件，老祖先建造石滬的時候，大致考量的地理條件有四點：(1)海岸延伸到外海的海底平面傾斜度不宜過大；(2)石滬底部的海平面地質必須堅硬；(3)海岸附近須有構築用的岩石以作為建造石滬的材料；(4)海域的潮差必須適宜。

目前國內以澎湖石滬最多

澎湖係火山岩形成的群島，海域布滿玄武岩，島嶼海底遍布珊瑚礁石（俗稱咾咕石），建造石滬所需的材料——玄武岩、咾咕石，隨處就可取材，群島四周的潮差平均二至三公尺以上，地理上完全符合疊滬捉魚的條件。目前澎湖群島保存最完整的石滬，首推七美的雙心石滬，石滬分布的數量以在白沙鄉北海一帶最多，吉貝嶼當地居民能說出的石滬名稱就有七十八個。

石滬與社區的關係

從石滬形成的歷史沿革來看，其與社區的關係極為密切，由於建造石滬的海岸是屬於社區居民的公共領域，空間不容私人獨占獨享，建造一口石滬所需的材料數量非常龐大，從玄武岩和咾咕石挖鑿、打造、搬運到疊築造型，都需要集合眾人的力量。由於石滬建造的人力、組成方式，各社區不盡相同，導致後來石滬的所有權，巡滬捉魚的規則也有所差異，例如澎南地區五德里的石滬是屬於社區公廟的財產，社區的男丁有巡滬的權利也有拜神的義務。蒔裡的

澎湖雙心石滬

照片提供：魚樂天地。

石滬是屬於陳姓宗族，「入祖」的男丁才有巡滬權利，巡滬者同時也有拜祖的義務。同樣屬於宗族所有的石滬，像是西嶼赤馬的石滬，有四口全由楊姓宗族的六戶人家所共同建造而成的，至今楊家還有在利用石滬捕魚，至於像石滬分布密度最大的吉貝嶼，該島嶼石滬的共有人，也都有宗族、地緣鄰里等關係。

　　石滬是澎湖社區居民適應自然環境，應用自然環境的特殊產物，其與澎湖社區的關係，大致可歸納成三方面：

1. 代表社區血緣組織與地緣組織的一種結合。
2. 早期社區地位的一種象徵：漁獲價格低時，石滬通常是無田產又無帆船可運貨之人，才會閒來無事跑到海邊填石滬，然隨魚價好轉後，擁有石滬便等於擁有財富。
3. 與廟宇的關係：廟宇在漁村社區中是漁民尋求心靈慰藉的場所，維持廟內的香火鼎盛是漁村社區一項重要的工作。以吉

貝嶼為例，石滬的漁獲收入，便成為廟裡香火錢的部分來源。

由此可看出，澎湖的石滬不論在生態、經濟、社會、文化等方面，都與社區具有多層面的互動關係。石滬起源於遠古，代代相傳，時至今日，澎湖石滬所有權的型態大致有下列數種：

1. 屬於社區內小地緣團體（約五、六戶至十餘戶）所共有者，如吉貝嶼、鳥嶼。
2. 屬於社區廟宇財產，同樣也屬於全村居民所共有者，如五德里。
3. 屬於社區內宗族小群體所共有者，如西嶼的赤馬。
4. 也有屬於家族所共有者，如蒔裡陳家石滬。

會造成這樣多種所有權型態，實乃與各地的自然、社會、經濟與歷史等因素有密切的關聯（陳憲明，1996）。

隨著科技進步，漁船機動化，網魚工具與日俱新，石滬這種傳統的漁法對漁民早已不再具有吸引力，甚至逐漸為人淡忘，形同廢墟。石滬產業雖日益沒落，其生態觀光的價值卻不容忽視。近幾年來，交通部觀光局澎湖國家風景區管理處積極推廣「石滬產業」活動（如：2009澎湖石滬觀光季），以石滬的生態觀光作為轉型典範，重振石滬漁業休閒活動生機。

〔討論時間〕

台灣本島是否還有其他地方存在傳統的石滬漁業？我們該如何保存與推廣生態觀光呢？

石滬

資料來源：程許忠。

問題與討論

1. 試闡述東部及離島地區海洋遊憩活動種類。
2. 試闡述東部及離島地區，海洋遊憩活動地點分布範圍、發展情況。
3. 試分析東部地區海洋遊憩活動對當地海洋環境、漁業、社區、文化的正負面影響等。
4. 宜蘭國際童玩節自2008年起停辦，隨後由蘭雨節取代，試闡述童玩節沒落停辦之原因，並與蘭雨節比較其差異。
5. 宜蘭烏石港海洋遊憩產業日益興盛，現已成為東北部之衝浪勝地，試討論其興盛之原因。

Chapter 9

海洋遊憩活動發展之策略規劃

　　海洋是生命與文化的起源地，不但是提供人類糧食、運輸、能源與生計所需的重要元素，也提供人們許多觀光休閒的遊憩機會。近代，由於科技進步與休閒意識的抬頭，海洋觀光休閒的安全性與可及性不斷提高，參與這類休閒遊憩活動的人數急遽上升，使其成為全球新興的重要觀光休閒活動之一。雖然海洋觀光休閒的發展為人類帶來不少實質的正面意義，然而認識的不足、規劃的不當及管理的不善，亦可能為海洋資源與生態環境帶來不小的壓力，值得我們加以重視。有鑑於此，本章內容將介紹有關海洋觀光休閒的發展與活動策略的規劃。

　　海洋占地球表面積約三分之二強，維持著整體生態平衡，近年來地球氣候變遷議題引起熱烈討論，此因海洋攸關全球環境永續發展的重要關鍵之一。而在替代能源議題上，除了海域石油探勘運用之外，海洋環境的潮汐、溫差、風力等新興能源，近年來也吸引了各國的關注。另外，海上觀光遊憩產業，包括生態觀光、賞鯨、海釣、潛水等，更是方興未艾的熱門休閒活動。由於海洋對人類的重要性日益增加，聯合國於1982年制訂「海洋法公約」（United Nations Convention on the Law of the Sea, UNCLOS），該公約於1994年11月16日生效，其內容規範締約國之間涉及海洋事務的權利義務關係及解決紛爭的方法；也建立了領海、鄰接區、二百浬專屬經濟海域（exclusive economic zone）和大陸礁層管理制度，公約中也要求各沿岸國應對轄區內的海域進行管理，以達永續發展。

第一節　海洋遊憩活動發展的沿革與現況

　　台灣地處東南亞與東北亞、亞洲與美洲來往必經的樞紐位置，地理戰略位置非常重要。從轄屬領域的資源而言，台灣得天獨厚四面環海，本島加上一百二十一個以上的離島與礁岩，海岸線總長度約一千五百六十六公里，所轄領海面積約達十七萬平方公里，為國土面積的四點七二倍，因此海洋與人民生存、文化的形成息息相關。此外，台灣地處歐亞板塊及菲律賓板塊交錯之際，各方海流交會，具有不同的地形、水溫、水深與水流，其水域棲地格外具多樣性，海洋生物種類多達全球物種數的十分之一，東沙島礁更是與澳洲大堡礁同為世界級的珊瑚礁生態區。

一、海洋遊憩活動發展沿革

　　海洋與人類遊憩的互動已久，古老資料曾記載人類以游泳和釣魚

為樂。十五世紀中，葡萄牙人稱台灣為「美麗的島」（Formosa，福爾摩沙）後，荷蘭人、西班牙人為了拓展其亞洲殖民勢力陸續來台，並透過航運，大量出口台灣的鹿皮及蔗糖。至十八世紀初，海洋觀光反映在當時的藝術與文學上，畫家與詩人們分別以海洋觀光為題材作畫與讚頌。科學上對海洋的探究與日俱增，甚至連醫生都建議病人多接觸海洋有助於病情的改善。十八世紀末，由於海濱度假城鎮的發展，人們對於海岸之興趣與利用不斷成長。追求時髦的名流開始捨棄傳統內陸度假，轉向海濱度假。十八及十九世紀與大陸的海上貿易，也促成了府城、鹿港及艋舺的榮景；日據時代日本人以台灣為南進的基地，同時以航運大量回銷蔗糖、茶葉、木材及稻米到日本。

2001年政府首次公布「海洋白皮書」，宣示我國為「海洋國家」、以「海洋立國」；為落實「海洋之保護與保全」，2004年發布「國家海洋政策綱領」，作為我國整體國家海洋政策指導方針，以引導我國邁向生態、安全、繁榮的海洋國家境界；為貫徹綱領精神及目標策略，於2006年公布「海洋政策白皮書」，更以整體海洋台灣為思考基模，透過各項政策之規劃，全面推動海洋發展。台灣四周海域雖然寬廣，卻與四鄰密接，如何與周邊國家協商或合作，是必須審慎面對的課題。我們應體認海洋是海島型國家賴以生存的環境，在發展國家經濟的同時，海洋的永續經營是海島型國家永續發展的關鍵，也是人類發展過程中的共識。

二、海洋遊憩活動發展現況

海洋觀光休閒包括那些以海洋資源與環境（指海面上下和海岸受潮汐影響之水域）為基礎，所從事的觀光遊憩活動，或讓許多人們離開其居所至海洋環境，所引發的一系列活動消費行為，包括3S（sea, sand, sun）。而主要的海洋活動發展過程如下：

1.水肺潛水（scuba diving）：與海洋觀光活動有關之重要單一發明，「自給水中呼吸器──水肺」。人們不僅只從事水肺潛水的需求，更有對海洋進行全面性的探索和享受其中樂趣的需求。此種需求引發了更多可以接近海洋從事遊憩活動之發明。

2.混合氣潛水與密閉迴路式水底呼吸器（mixed gas diving and rebreathers）：利用此種科技，甚至在偏遠地區，潛水者都不需依靠極為昂貴之潛水設施，即可安全地潛至一百二十公尺深的水底。潛水者同時也可延長其在潛水靠岸處之停留時間，且安全度亦是前所未有的。另一個附加之優點，即此種呼吸器不會流出氣泡，除非在上升時。

3.水底住宿設施（accommodation）：如漂浮旅館曾在澳洲大陸試行，如今在越南的港口建立了基地。愈來愈多船隻以水域為根據地之住宿設施，其中包括許多小型遊艇及多數大型郵輪，這代表觀光客已逐漸能在水上或水底過夜了。

4.載客大船（passenger-carrying vessels）：此類船隻對於像澳洲大堡礁這些具有觀光吸引力的地方，有著重大影響。

5.遊憩用船隻（recreational vessels）：可以較便宜價格購得來從事釣魚、潛水、遊覽、賞鯨等。同時讓以前無法前往之島嶼、沙洲、港灣、海灣，因有了交通工具而可前往。

6.衝浪板和風浪板（surfboards and sailboards）：遊憩人口相當高的海洋活動項目。

7.潛水艇（the submarine）：原本是為了軍事目的，但現在亦被用來作為遊憩使用。

8.航海的輔助工具（navigational aids）：如無線電標識緊急定位指示器（EPIRB）能迅速協助找到受難船隻，提供救援。深度探測機（depth sounders）、魚群探測器（fish finders）、電子航海線圖繪製機與測程儀（electronic chart plotters and logs）、氣象傳真機（weather faxes）、氣象衛星影像（weathers satellite

images）等工具，如今普遍在船上為人們所使用。

　　由於海洋遊憩活動逐步發展，使得活動變得較多樣化；每個地區與國家因為條件的不同，海洋觀光活動的成長與重要性也有所不同；此外，人類對野生動物的好奇，也是海洋遊憩的重要資源。因此，海洋活動可以分述如下：

1. 海洋遊憩活動的多樣化：近年來，人們有更多途徑從事海洋遊憩活動，如發明更多方法潛入水中或乘坐各種遊艇以進行海面活動，然而人類的活動產生的排放物常會流入海中，使該地因遊憩活動帶來額外壓力，海洋觀光活動愈多的地區，生態系統愈容易受到破壞。因此，海洋活動的規劃，若未考量到活動對環境的影響，將對整體海洋生態造成危害。

2. 海洋觀光活動的成長及重要性：許多有重要海岸線之國家都是低度開發的，只有小規模基本公共設施來支持觀光發展。另外，觀光事業的成長性，常與該地區政治穩定度及氣候條件，有顯著直接影響。以遊輪為例，世界上最受歡迎的遊輪目的地是加勒比海地區，它會受歡迎乃是歸因於該區域理想的航行環境。

3. 野生動物與海洋觀光：和海洋動物在自然或野外環境互動是一個主要的觀光吸引力，環境和野生動物互動，已成為非常受大眾歡迎的活動，世界各地賞鯨業的迅速成長就是一個最能說明在自然環境中，以海洋生物為主之觀光活動具潛力的案例。

第二節　活動策略之建立

　　海洋遊憩活動的發展，需有一套完善的發展策略，以達到活動落實至一般民眾體驗與參加，由於「凡是利用海洋的自然人文資源與

環境人文空間，以進行休閒活動達到休閒目的者」，謂之「海洋性休閒」或「海洋休閒」（marine leisure），由此可知海洋遊憩活動所包含的內容與項目將非常廣泛。海洋遊憩活動發展的主要規劃課題，除了活動主題、對應的海洋資源條件、安全性、季節性、相關使用衝突、船舶限制、海洋環境對活動區域的限制、遊憩設施侵蝕海岸、遊憩設施過渡設計、人工結構物對環境的衝擊等，也應考量到遊憩市場的需求、消費者的便利性等因素，針對一系列的可能問題尋求解決方案，即為海洋遊憩活動的策略建立。

　　策略（strategy）源自於古希臘字"strategos"，原指軍事用兵之術，即整合行動，創造競爭優勢。在《虎與狐：郭台銘的全球競爭策略》一書（張殿文，2005）中談到的策略是指「方向、時機、程度」；而一般而言，策略是「為達到特定目標所進行之長程行動方案規劃，且策略與戰術或行動有所不同（A strategy is a long term plan of action designed to achieve a particular goal, as differentiated from tactics or immediate actions with resources at hand），我們可以瞭解，策略與目標設定是相互獨立的，先有目標設定，後有因應策略。換言之，策略即是為達此特定目標，所擬訂與規劃的執行方針。如果以商業活動上的策略來說，通常此特定目標為增加股東價值，亦即幫股東賺錢，也可稱為提升附加價值（value added）。因此，商業策略（business strategy）可定義為：「達成特定價值主張之途徑與行動方針規劃」，其中途徑有路徑的概念，亦即走的方向與途徑，而行動方針即是走的方法。而以海洋遊憩活動發展，目標則為在永續海洋資源下，開發或設計滿足人類體驗、放鬆等遊憩之活動，再以此目標進行策略規劃。

　　策略規劃（strategic planning）的全名為「具策略性之規劃」（「策略性規劃」、「具策略目的之規劃內容」），而不是「規劃某策略」，因為策略兩字本身即隱含規劃（planning）意涵。基此，策略規劃其實就是規劃，那規劃哪些內容呢？根據策略規劃的意思，係指「定義目標與達成此目標之方法途徑」（Strategic planning consists

of the process of defining objectives and developing strategies to reach those objectives）。

　　如果以時間與考量面向論，策略通常指的是長時間，大範圍之規劃。而相對而言之短時間，特定問題解決之規劃多稱為戰術（tactics），例如常聽得的迂迴戰，即是戰術之一。以動腦與動手比擬，策略重動腦，亦即重規劃能力，而後續之動手（hands on），通常指對應之執行力。總而言之，目標設定→策略→執行等三步驟可以當成問題解決之完成程序。如同「戴明循環」（deming cycle）或「戴明轉輪」（deming wheel），由P計畫（plan）、D執行（do）、C查核（check）及A處置（action）四大步驟過程所構成的一連串追求改善的行動，如果以PDCA環論來看，P步驟包括目標設定與擬定策略執行方針，D即執行，其餘兩步驟（即C與A）即是反覆修訂目標與持續執行。

　　其實海洋遊憩活動的規劃是一種事前分析與選擇的程序，其對象為未來某種要開發或設計的活動，良好的規劃能使活動發展進行有清楚的方向與目標，若無規劃可能使活動發展陷於混沌，進而造成資源的浪費，且無法完成原先的目標。事實上，除了熟悉策略規劃流程及策略內容外，實際上的困境，在於思考與推算如何來進行，也就是「什麼樣的環境、什麼樣的條件、該採用什麼樣的策略」，才是「策略」在組織經營中的奧秘所在，其實施的程序為：(1)界定活動範疇（scope）；(2)建立目標；(3)分析海洋活動資源；(4)評估外在環境；(5)預測；(6)評估機會與威脅；(7)找出策略；(8)評估策略；(9)選定策略；(10)執行策略。

第三節　海洋遊憩活動之策略規劃

　　在世上許多沿海國家中，不論是大如澳洲，或是僅有少數人口的小島國，對海岸地區的觀光發展都非常重視。各沿海國政府對海岸觀

光資源的開發也有相當的投入，良好的政策及落實的管理對海岸地區觀光發展具有舉足輕重的地位，良好的政策及規定可使觀光資源永續利用，反之則對資源造成極大的壓力；海洋遊憩活動策略規劃之觀光發展政策與建制應包含以下各要點：

一、永續利用原則

觀光產業是無煙囪工業，它的發展基礎是能夠吸引人的人文或自然資源，若是不能保有這些資源的品質，將會對觀光發展造成明顯的負面影響。以澳洲為例，其國家觀光發展策略（national tourism strategy）及海岸政策（coastal policy）中的觀光部分，均明確指出必須確保觀光產業的發展是符合生態永續性的（ecologically sustainable）。同時，依照這些策略及政策所執行的計畫，也應遵循生態永續的原則。

二、創造多樣性的特色

在海岸地帶多半是靠湛藍的海水、宜人的氣候、優美的沙灘，及美麗海洋生物等因素吸引觀光客，但這些相同的因素（利基）卻模糊了不同地點之間的差異性，因此各個不同的遊憩據點形成彼此競爭，因而減少總體經濟收益。這種情況是只注重海岸及水域的活動，容易忽略了鄰近內陸活動的發展。由於各地水域活動項目大致相同，因而各觀光地點須開創本身特點或與鄰近內陸人文或自然特色相結合，以發展出與眾不同的風格，以免彼此競爭影響當地收益。

三、提供當地利益，減少當地衝擊

基本上，觀光活動的進行可以提供當地經濟利益，在觀光活動中

有交通、住宿、餐飲、娛樂及購物等消費支出，同時政府為了推展當地的觀光事業，也會著手改善當地的基礎建設。例如，興建鐵公路或航空站等交通設施，改進當地電信、供水、供電系統等，都可使當地的生活環境獲得改善。然而，卻有許多情況不見得會使當地人感受到如此多的利益。以上述的觀光消費而言，交通費除非是在當地租車或租船，否則收益會流向大眾運輸服務業；而在海濱地區，外來的企業興建高級旅館，反而吸收高消費額的觀光客，其附帶之餐飲及娛樂等活動，使當地居民所興建的小型旅舍所獲得的利潤，比不上這些高級旅館。許多國家也有因高級旅館的興建，而有大幅減少當地人民親水權的情形；上述基礎建設要做到能應付尖峰時期大量觀光客的需求，有時會加重當地居民的稅負，引發當地居民對觀光的反感。最後，由於觀光客的購買力高於當地居民，可能因而引發當地居民的心理不滿，改變當地的作息習慣及社會文化，引發當地通貨膨脹，提高當地土地價值，迫使部分當地民眾遷離，甚至會增加當地販毒及賣淫的現象。因此在發展當地的同時，也必須考慮到如何使當地的大多數人獲益，並減輕負面的衝擊。

四、加強協調與整合，減少機關團體之衝突

良好的協調與整合可使政策順利推展，並減少不同利益團體間的衝突。在不同的政府部門間，政府與民間相關團體，以及在同一政府部門內部也都須加以協調，訂出在當地活動的相對優先次序或是其他規定，同時減少彼此間的衝突。在政府部門間經常會有管轄權的爭議，新政策的推行可能也會影響當地部分原有的權益。因此，為減少這些不利於政策推行的因素，必須在政策制定過程中多有協商。例如在澳洲，觀光政策及海岸政策是相輔相成的，彼此之間相當一致，而能順利進行。但在部分東南亞國家，卻有中央政府正大力推動某一海岸地區的觀光發展，但地方政府卻在開始時就未曾參與中央的規劃，

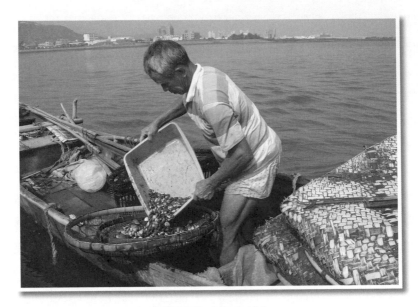

漁業活動（耙文蛤）

照片提供：蕭堯仁。

最後地方政府無力配合管理，造成民間企業各行其是，缺乏整體規劃，或急於增建搶建，造成各種活動相互衝突，使觀光地點欠缺系統與秩序，因而降低當地的觀光遊憩品質。

五、教育及訓練計畫

為使政策能順利執行，必須對相關政府官員實施教育及訓練計畫。此外，在政策中也應輔導業者盡力保護觀光資源品質，減少對當地生態環境的壓力。同時，也要建立解說計畫與宣導措施，教育觀光客珍惜當地資源，不破壞當地環境。例如，澳洲政府因水上的動力遊憩活動或交通都會消耗大量油料，故建議遊客選擇高能源效率的船隻（如：柴油引擎比汽油引擎有效率，四行程引擎比二行程引擎有效率）或利用帆船進行休閒活動；同時並建議船主買新式較省油的船，

不要用最高速行駛，做好維護及操作工作，並且將廢棄物帶回港內處理等。這些宣導措施，對於遊憩品質的維護甚有助益。

六、監督及評核

政策除執行之外，尚須進行評估的工作，依照政策中所提出各項計畫的預定完成時間表進行評估，用以確定政策是否依計畫執行，並檢視政策的施行是否有未完善或是忽略之處，通常政策須定期評估，以提出改進之道。

七、環境影響評估

如前所述，發展觀光會對當地造成多種好壞不同的後果，因此為減輕不利於當地的後果，在開發前應先進行環境影響評估，注意其區位之適宜性及開發計畫在生態、環境、社會、文化等各方面所造成的衝擊。在海岸地帶之開發行為，環境部分應特別注重對水體的影響，在開發進行中及實際營運時都必須要有良好的污水處理設施；生態部分則應特別注意有否超出承載量。另外在社會人文方面，亦須特別考慮對當地不利的影響。同時，在環境影響評估中亦應有協調與整合的空間，讓各種利害關係人共同參與。

八、建立應有法制

政策落實必須要法制化。例如透過立法程序或主管機關之研訂管理辦法，才能明確地使政策具體施行，民眾有所遵循，也使政府機關對違法行為得加以處罰，促其改善。

海洋遊憩規劃與管理

　　休閒觀光雖被視為一種無煙囪產業，然而遊客的遊憩活動也會間接造成環境的衝擊，而解決休閒觀光所造成問題的策略之一，是建立生態旅遊標章。建立標章主要是能以對自然地區負責任的方式進行旅遊，並且能保護當地的自然環境和對當地居民的福祉有貢獻。

　　一個好的生態標章制度可以包含所有永續活動所需要的元素：辨別、導正與監督環境影響。旅遊業的生態標章（UNEP, 1998）包含有：(1)跨國家的區域層級；(2)當地政府層級；(3)各地產業協會所組成；(4)私人企業；(5)民間團體。

　　過去在鯨豚資源利用議題的演進上，發生過共有財悲劇、殺戮戰場及國際控訴；學術團體與新漁民團體的出現及調查；非消耗性資源使用產業的快速發展與競爭；政府企圖透過產業聯盟、評鑑與回饋機制來管制外部性；志願性生態標章的測試。而台灣的學術團體是由周蓮香教授成立了中華鯨豚協會以及漁民團體成立黑潮海洋文教基金會，以進行鯨豚資源的調查。其實早在1996年時，宜蘭縣與花蓮縣即有龜山朝日號與多羅滿號進行賞鯨活動，到2001年時，成長至三十三艘船。根據2001年的統計，全球有八十七個國家及地區從事賞鯨活動，每年至少有九百萬以上的遊客參與，營業額在十億美元以上。

　　此外，隨賞鯨活動的成長，一些非消耗性資源使用的活動也快速發展與競爭，包括有：(1)鯨豚資源保育；(2)賞鯨事業；(3)解說服務；(4)地方回饋。

　　而就目前我國鯨豚資源保育的管理方面，娛樂漁業管理辦法針對各港口娛樂船數、航行區域、申請要件有規定，但無鯨豚接

觸方式、時間、種類；船舶法、台灣地區海上遊樂船舶活動管理辦法中，有規定海上救生、消防安全；但沒有針對船速、遊憩、賞鯨之管理，以及身分、超載、風浪等規範。當然賞鯨事業除了本身經營成本高之外，營運季節有限、較缺乏專屬停泊碼頭與遊客中心、港對港及藍色公路的運用、賞鯨船數訂定、合理的賞鯨價格等問題。

台灣在2002年時，透過鯨豚生態旅遊策略聯盟，開始推動回饋制度，配合學術界長期性調查鯨豚生態，並訂立有效賞鯨管理規定，朝開始試評生態標章制度前進。賞鯨標章推動程序為：(1)建立審查制度；(2)受理審查；(3)實地評鑑。

當時政策規劃為賞鯨業者要通過品質認證建立證照制度、賞鯨船要有認證解說員陪同解說、制訂賞鯨生態旅遊標章制度、娛樂漁船經營賞鯨事業法律的立法、劃定鯨豚海洋保護區、規定賞鯨船航行規範減少干擾鯨豚、賞鯨船分級、各級統一定價、每一港口採固定的排班賞鯨船班、賞鯨船員規定穿制服與帶證件、船費中設定比率作為保育研究基金、規定每一港口賞鯨船席位的總量、賞鯨收入回饋地方發展。

台灣地區賞鯨標章的認證準則：

1.降低對鯨豚的干擾行為及對海洋的污染：靠近鯨豚的速度、圍觀船隻；人數限定、班次限定；油污排放、廢水處理。

2.做好環境教育提升遊客的環境意識：行前解說、海上解說員配置、素質；遭遇鯨豚時的規範。

3.維持當地居民的經濟與社會福利：幫助市容；漁港設施維修；免費遊程讓當地居民體驗；投入地方社區教育。

4.滿足所有法律規定：船隻執照、船長執照、船隻安全、賞鯨豚業者之教育與證照。

5.其他可提出對環境友善的設施：減低船隻油污污染、減低船隻噪音。

最後就賞鯨活動的發展而言，仍有須改進的部分：

1.生物資源量難以衡量。

2.永續產業的成長要緩慢，而非急速。

3.貸款壓力致使削價競爭或者頻頻出船。

4.缺乏監測研究回饋投入。

5.業者與保育界的立場問題。

6.解說品質、設施。

7.必須讓地方事業體獲利。

8.賞鯨標章制度缺乏資源及公信力。

討論時間

瞭解我國賞鯨活動的發展後，請試著規劃台灣賞鯨活動發展的策略。

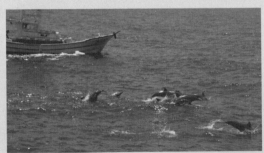

賞鯨標章與賞鯨活動

照片提供：莊慶達。

問題與討論

1. 試說明台灣近年海洋遊憩的發展過程。
2. 海洋活動可以分為哪三類，試討論之。
3. 試舉一海洋遊憩活動，並討論其發展策略。
4. 試說明我國海洋遊憩活動策略規劃的目標。

Chapter 10

海洋遊憩活動推動之管理機制

　　台灣海洋遊憩活動隨著邊防的解嚴後逐年發展，各政府單位也逐步建立相關的海洋遊憩管理機制，而這也表示著台灣海洋遊憩是未來休閒活動的重要項目之一，本章將介紹海洋遊憩的管理形式、相關課題以及政府的管理機制，相信隨著管理機制的日益完備，可預見台灣的海洋遊憩活動的未來，將會更加成熟。

　　觀光發展會增加遊客與當地居民間不同文化接觸的機會，多元化的交互作用，可能對傳統文化造成威脅、促進和平、瞭解不同國家社會的相關知識，因此對當地居民的生活直接造成影響。此外，在政府相關體制仍未健全，海域遊憩活動也在推動初始之際，對於生態環境的可能衝擊是不容忽視的，本章將海洋遊憩活動規劃之管理課題與策略加以討論。

第一節　海洋遊憩的管理形式

　　台灣地區四面環海，海岸線長達一千五百六十六公里，海洋是國人發展運動休閒的項目，提升民眾生活品質最佳的途徑之一，因此如何有效利用海洋資源，開創海洋運動休閒價值與觀念，普及海洋運動人口，將是本世紀最重要的課題之一。目前，我國國民所得已經超過一萬四千美元，國人對運動休閒品質之要求日益提升，依據國外經驗，國民所得達到一萬美元時，購買海上遊艇能力開始竄升，依國人目前消費能力而言，購買遊艇從事海洋運動休閒人口，未來將會持續增加，海洋運動休閒活動將成為未來發展的主要潮流。

　　台灣海洋遊憩的發展，主要是在1987年解嚴後逐漸被民眾所重視。隨著台灣海岸線的開放，民眾親近海洋的機會增加，且在社會文化與經濟環境的變遷下，民眾休閒時間及所得的提升，對於遊憩活動的需求也進而提高。在這些客觀的環境因素下，海洋遊憩活動在台灣四周的海岸線及沿海地區因而自然發展。海洋遊憩活動是指發生在海岸地區或海洋的遊憩活動，與一般陸地型遊憩活動主要的不同，在於以海洋為中心，吸引遊客前來從事各式各樣的遊憩活動。這些活動包括前面章節介紹的浮潛、游泳、水肺潛水、衝浪、風箏衝浪、滑水、風浪板、帆船、輕艇、水上摩托車、遊艇、賞鯨、郵輪、藍色公路、漁港遊憩、海洋生態導覽及沙灘區和潮間帶、海釣、船釣、岸釣、

磯釣等活動。海洋遊憩係屬海洋事務的一環，行政院於2004年1月設置的海洋事務推動委員會，即將「擴大海洋觀光遊憩」視為推動海洋事務的目標與策略之一。可見隨著海洋遊憩活動的發展，已被視為與「永續海洋漁業」、「海洋科技產業」、「航港造船產業」同列，為台灣的四大海洋產業之一。政府為推動及規範各式各樣的海洋遊憩活動，近年來已逐漸建立許多不同業務部門的管理體制，且訂定相關的規定與政策。

我國加入世界貿易組織（WTO）以後，農漁業勢必面臨轉型，近海漁業閒置人口將隨之增加，漁港的多功能利用，海洋休閒運動發展，應結合地方特性，鼓勵當地居民投入運動休閒產業，發展海洋休閒活動。然而，隨著海洋活動的推廣，將可預見的是管理上的問題，如何在各方面的考量下，讓遊客盡興而歸是最重要的。Orams（1995）曾將觀光客管理策略（如圖10-1），分成管制性、實體性、經濟性、教育性等四種主要類型：

1.管制性：是海洋環境中，管制觀光客活動的傳統方式。法則和規定常被用來限制遊客的舉止、進出、時間及人數，而且通常由警察、公園巡邏員，或管理處的相關部門來執行取締。這部分主要是保護觀光客的安全、降低觀光客間的衝突、保護海洋環境。

2.實體性：指的是以人為設施來管制人們的活動，包括限制移動的範圍及活動的形式。此種設施可引導及滿足觀光客的需求，並可降低其經過敏感地區可能帶來的負面影響。

3.經濟性：是利用價格作為鼓勵因素或阻礙因素，以限制人的行為。雖然這些方法並未受到明確的認同，但在許多自然區域的管理上使用多年。

4.教育性：以「教育」為根基的管理政策，其目的在鼓勵自發性的行為改變，以降低遊客產生不當行為的可能性，並增進遊客的愉悅享受和知性的領悟。

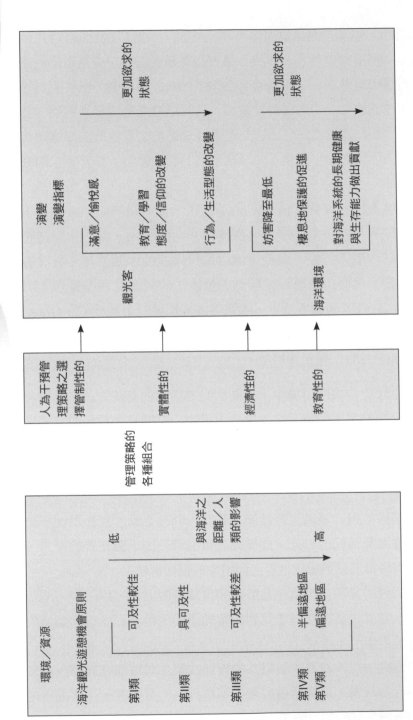

圖10-1 海洋觀光的管理策略

資料來源：Orams（1995），作者製作整理。

由此可知，海洋遊憩活動的管理也應該考量到上述四項類型，加上海洋特殊的氣候條件、安全的要求等，再配合政府單位的管理及相關健全的法規，才能讓一項好的海洋遊憩活動推廣得宜。

第二節　海洋遊憩活動管理課題

茲將現階段海洋遊憩發展的主要管理課題分為季節性的影響、相關使用間的衝突、船舶限制、海洋環境對活動區域的限制、遊憩設施侵蝕海岸、遊憩設施過度設計、人工結構物對環境的衝擊、政府機關間缺乏整合的觀念、海洋活動偏重比賽項目、海洋活動的教育與制度應強化、泥質灘地應否改良、國家議題上對海域遊憩的政策不明確等，說明如下：

一、季節性的影響

季節性（seasonality）的氣候，對台灣的遊憩活動影響，甚為明顯。冬季風大浪猛，海岸地區除少數地區（如：墾丁）外，在冬季遊客甚少，水上活動幾乎完全停止。這種情形，對於經營管理者來說，或為維修保養上的好時機，但如為私人受託經營者言，則為經營頭痛的時刻。

二、相關使用的衝突

除使用區位如比鄰工業區外，傳統漁業、漁場與新興海域遊憩之間發生衝突，屢見不鮮（如：海釣活動管理、漁港遊艇停泊、漁業權水域與作業干擾等），最為棘手。尤其依據漁業法之規定，漁業權視為「物權」，即牽涉到海洋資源的看法與利用之優先次序，如果當事者之間觀點看法不同，各據本位，爭議就不易解決。

三、船舶限制

有關遊憩用的船舶進口與檢丈制度的限制，也影響海域遊憩的推動，例如在二十總噸以下的小船進口手續非常複雜，交通處主管機關須檢視泊地許可證明、活動水域、船隻設計規格圖及出口國合格證等書面資料，並要進行船隻丈量；國外進口的船隻皆符合比賽規格（如：重量、長度等），但國內卻以商船或營業用船的標準對運動競賽用船進行丈量，例如帆船之桅杆是必需的，但丈量卻因桅杆而與國際比賽規定穩定度不合；此外，台灣亦要求這些白天運動用船裝置燈具、馬桶、船錨及纜繩等物品與設備，這些東西在一般使用或國外比賽時都用不到，有些時候甚至影響行船的穩定與安全。若為國內自己所造之船，須在三個月前提出申請，核可後三個月新船造好出廠時驗船，若不合格可等三個月後再驗，國內造船廠已有合格驗證，但在台灣的船多半無法符合許多不合時宜的規定。船舶的嚴格管制，也間接影響到海域的活動方式，例如深潛（scuba diving）多由岸潛，而非由船潛，船隻的管制應有相當關係。

四、區域活動的限制

國內長久以來對於海洋環境能夠提供作為海域活動的潛力（opportunities）或限制（constraints）條件並不關切，因此所選擇之區域，在區位、活動上仍有斟酌餘地。尤其，在海流、海底地形、底質的調查、區劃、標示等工作，有待加強，這些條件直接或間接限制了海上活動的類型或方式，也與民眾安全關係密切。

五、遊憩設施位於侵蝕性的海岸地區

海岸的沉淪流失是台灣一項普遍和嚴重的問題，造成公共投資與

民眾安全的一大問題。目前有許多遊憩設施位於侵蝕性海岸地區，其設置地點或規劃配置甚有問題，很有可能在不久的將來，被淘蝕而崩塌。

六、遊憩設施過度設計

海岸地區的基本背景，多為沙灘、礁盤或岩石，但諸如羅馬式拱門、毫無遮蔭效果的牆壁水泥柱等，反而成為一種極不調和的設計風潮；海岸遊憩地區宜儘可能保持原來風貌，其實提供基本設施即已足夠，但著重加工雕琢的風氣卻十分普遍，形成一種資源的浪費。

七、人工結構物對環境的衝擊

目前一些海岸遊憩地區附近，常有大型人工結構物（如：漁港）的興建，造成或加速海岸侵蝕與設施破壞的現象；東北角金沙灣附近

海岸線的人工化

照片提供：魚樂天地。

的和美漁港、宜蘭頭城的烏石港等，都是明顯的實例。據悉澎湖林投海岸也將建港，其結果無疑將造成海灘侵蝕變遷，得失難斷。

八、政府機關間缺乏整合的觀念

各行其是，是台灣海岸衝突與亂象的根源。海域遊憩與漁業之間的關係，必須加強互動與溝通。前項漁港設施之興建，雖與觀光主管機關無直接關係，但也說明海岸問題需要整合，海岸遊憩之規劃管理與其他目的事業主管機關應有更強的機制存在。

九、海洋活動偏重比賽項目

傳統概念中，海域水上活動係以參加奧運，為國爭光為主要推動依據，因而在全國體協之下設立許多單項比賽的協會。這些協會對於推動海域及水上活動，功不可沒，但對於一般民眾的休閒遊憩活動而言，顯然不是重點。

十、海洋活動的教育與制度應強化

許多海域遊憩（如：潛水、水上摩托車等），在安全上需要特別的考量。換言之，活動者本身及其對他人的影響，有必要施以教育及訓練，相關的證照和查核制度也應加強。此外，民間團體（如：潛水協會曾提供的課程）、商家（如：潛水器材商店協助驗證）的責任分擔也十分重要，不能全由政府獨力負擔。

十一、泥質灘地應否改良

以人口密度及海岸線而言，台灣應該闢設更多的海域遊憩活動之場址；另外，因台灣西部人口稠密，海岸頗多泥質灘地；東部雖有極

佳遊憩觀光資源，但對廣大西部民眾而言，可及性不高，如何在西部以人工方式進行改善，曾引發討論。但觀光遊憩之發展，仍宜配合地區生態環境，維修提升現有設施質量。自然沙岸應盡可能保存為海灘與海岸遊憩使用，泥質灘地則宜尊重自然，發展生態旅遊，非必要狀況，應減少人工結構，確有必要施作工程時，生態工程之觀念應予重視。

十二、對海域遊憩政策不明確

公共事務必須要能引起相當的關注，才能獲得政府與民眾的支持。近岸海域遊憩畢竟在台灣才剛起步，相關的體制有待強化，然而，在國家眾多事務中，海域觀光遊憩如何定位，其經濟貢獻如何，政策上如何獲得支持，是未來推動這項事務必須要思考的課題。只有在政策與法律上明確定位，才有可能讓海域遊憩活動更為穩健的發展。

第三節　政府部門的管理機制

台灣海洋遊憩的管理機制，依據「發展觀光條例」第三十六條規定，水域遊憩的管理辦法是由主管機關（交通部）會商有關機關訂定之，可見水域遊憩係屬於觀光部門的法定業務之一，因此觀光單位是參與台灣海洋遊憩管理體制的主要部門。而該條例也規定為維護遊客安全，水域管理機關得對水域遊憩活動之種類、範圍、時間及行為限制之，並得視水域環境及資源條件之狀況，公告禁止水域遊憩活動區域。另依「水域遊憩活動管理辦法」第四條規定，水域遊憩活動位於風景特定區、國家公園所轄範圍者，水域管理機關為該特定管理機關，上述範圍以外者，水域遊憩管理機關則為直轄市、縣市政府。由此可見，水域管理機關同樣是海洋管理機制的參與者之一，此機關如

海洋與海岸型的國家風景區（如：海洋國家公園管理處、墾丁國家公園、東北角海岸國家風景區、東部海岸國家風景區、澎湖國家風景區、大鵬灣國家風景特定區等）。

由於海洋遊憩活動有部分係涉及到海洋生物資源的觀賞、漁港空間的使用，以及傳統漁業轉型成娛樂漁業的娛樂漁船，因此漁政單位為規範上述活動，也須訂定漁業方面的相關遊憩管理機制。而部分的海洋遊憩活動本身屬於體育運動之一，且海上體育活動較陸上體育活動有較高的危險性，因此充實海洋體育資源及加強民眾對海洋安全的教育與推廣，顯為重要，故體育和教育單位也扮演了海洋遊憩活動管理的重要角色。基此，我們可以發現台灣存在著多元化的海域遊憩活動，而主要的管理機制可分成農委會（漁港、漁業）、內政部（國安法、領海法、海岸管理）、海巡署（海域執法及救援）、國防部（國防安全、軍港）、財政部（海關緝私）、交通部（遊樂船舶、水域遊憩、商港）等。此外，地方政府為推動地方的海洋遊憩觀光，訂定相關的法規，也屬於管理機制之一，例如縣市地方政府推動的藍色公路、訂定的相關規定。

台灣海洋遊憩活動的管理機制，由於涉及不同單位，至目前已訂定若干規定及政策，將海洋遊憩活動納入管理機制之下，除可作為推動海洋遊憩的法令依據外，並可藉此提升遊客對海洋遊憩安全的認知。惟台灣整體對海洋遊憩管理機制發展時間不長，使得相關法規並未完備，為了要讓海洋遊憩有更優質的活動空間、不同類型的海洋遊憩能共存發展、相關海洋遊憩產業能永續發展，與其他經濟產業發展不衝突，台灣仍面臨許多管理上的問題（陳璋玲，2008）：

一、娛樂漁船與遊艇管理的事權整合

娛樂漁船及遊艇的管理事權分屬農委會漁業署及交通部觀光局，兩者在提供民眾海域遊憩活動的選項上相近度很高，難以區分，例如

皆可提供船釣、藍色公路航行、海洋生態導覽觀光、船潛等。但兩者因分屬不同的管理單位，在管理體制上存有某些差異，例如在證照核發上，漁政單位基於港區停泊席位數及作業漁船數之控制，娛樂漁船證照採限量發給，且必須受限於汰建制度的規定；而遊艇則基於海上遊憩活動的推廣，其證照發放原則上不限量，且不受汰建制度的規範。在船舶停泊空間上，娛樂漁船因屬漁政系統，有較豐富的漁港空間資源可供使用；而遊艇則除了龍洞及後壁湖有專用遊艇港可供停泊外，必須借用漁港的資源，此涉及到漁港碼頭泊位的分配。在漁業資源使用上，娛樂漁船和遊艇的船釣活動皆會對沿近海漁業資源及沿近海漁業造成衝擊，但前者可受漁業法及相關子法規範，而後者在管理上則處於較空白的地帶。

二、海域遊憩船隻的管理

目前海域遊憩使用的船隻非常多樣化，包括娛樂漁船、小船、帆

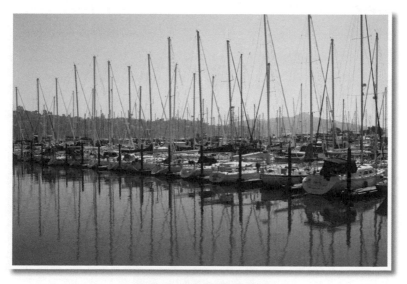

舊金山海岸停泊的遊艇

資料來源：蕭堯仁。

船、遊艇、水上摩托車、橡皮艇、香蕉船、水上腳踏車、獨木舟等。娛樂漁船係受「漁船建造許可及漁業證照核發準則」及「娛樂漁業管理辦法」管理。然而，交通部現行有關的「船舶法」、「小船管理規則」、「客船管理規則」等，無法有效將運動船隻，例如帆船、水上摩托車、橡皮艇等納入管理，縣市政府對於這類船隻（或歸為運動器材），目前並無實質的管理或輔導。

三、不同目的使用海洋資源的衝突

海洋資源的使用是多目的性，除海域遊憩目的外，尚包括資源保育需要、船舶航道、漁港及商港設施、國防安全設施、海岸工程、工業區開發、核能電廠設施等。衝突的產生在於對海洋資源不同使用的目的之間，很難達到一個讓各方皆滿意的平衡點，例如，工廠廢水排放和釣魚遊憩兩者的使用目的不同，很難相容並存。因此台灣海域遊

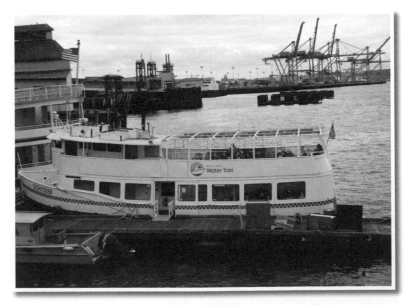

西雅圖交通船

資料來源：蕭堯仁。

憩活動的發展歷程中，可能必須不斷面臨和其他不同使用目的活動或事業，在海洋資源使用上發生競爭與競合的問題。此問題的解決通常須藉由跨部會的協調機制，以建構更完善的管理體系。

四、水域遊憩衝突

遊客在使用海洋遊憩資源時，在同一遊憩場域中，若存有不同的遊憩項目（如：水上摩托車和浮潛），或是同一遊憩項目，因其他遊憩者不當的行為（如：水上摩托車遊憩者在水面騎乘時，不遵守正面會車、交叉相遇及後方超車等騎乘規則），或是遊憩者人數過多而造成其他遊憩者技術的干擾或心理感受不佳等，則容易產生海域遊憩的衝突，進而降低遊憩品質。

五、提升民眾海洋環境保育的觀念

任何一個海洋遊憩活動，皆係以海洋環境為主要的吸引力，優質的海洋環境是海域遊憩永續發展的基石。當愈來愈多的遊客來到海岸邊或沿岸水域從事海域遊憩活動時，可預見對海洋環境的負面影響將愈大。因此，如何提升民眾保育海洋資源的觀念，並進而落實在行動實踐上，以降低對環境的衝擊，是海域遊憩管理體制所應解決的議題。

六、建立安全海域遊憩空間及提升海域遊憩安全的認知

相較於陸域遊憩活動，由於海洋環境的不確定性，海洋遊憩活動存有較大的安全風險。因此，為健全台灣海域遊憩活動的發展，海域遊憩安全是非常重要的議題。近來媒體對海域遊憩事故大肆報導，如2008年4月間在七星岩海域，發生八位潛水客失蹤獲救事件及釣客

落海溺斃事故等，更加深民眾對海域遊憩安全的疑慮，此當然對於海域遊憩的發展會有不利的影響。海域遊憩空間的妥適規劃、加強海域遊憩安全的教育與推廣、訂定活動安全規範等，可提升海域遊憩的安全，此亦是現行的管理體制中應加強的重點。

　　台灣海洋遊憩活動的逐年發展，各政府單位也逐步建立相關的海洋遊憩管理機制，而這也表示著台灣海洋遊憩是未來休閒活動的重要項目之一，相信隨著管理機制的日益完備，可預見台灣的海洋遊憩活動的未來，將會更加熱絡、更加豐富。

專欄　娛樂漁業與遊樂船舶開放建造衍生的管理問題

　　娛樂漁業為目前政府推動的海洋休閒活動項目之一，依據娛樂漁業管理辦法規定，推動娛樂漁業之目的是希望提倡國人從事正當的海上休閒娛樂活動，也藉此調整沿、近海的漁業產業結構，以解決沿、近海水產資源壓力與漁業經營困難等問題。但整體而言，娛樂漁業在發展上有許多管理問題尚待解決，特別是遊樂船舶開放建造後，兩者間的相關法制問題有待進一步的釐清。

一、事權整合與漁政管理問題

　　目前我國漁船及遊艇之管理事權分屬行政院農業委員會漁業署及交通部觀光局，未來在遊樂船舶開放建造上，如果涉及水產生物資源之撈捕，則須適用漁業法及其相關之子法，由農委會主管；如果僅單純由發展觀光的立場而言，則須由交通部主管。在相關法制之比較上，遊樂船舶因具有休閒及體育運動之功能，已非單純從漁獲或觀光為考量因素，且在管理上，由於兩者皆屬於海上遊憩活動，無法嚴格區分其管理事權，縱使區分，在執法上，亦無從加以區辨。因此，在法制上，有整合由單一管

理機關釐訂政策，並統一事權之必要。其次，就我國專有之漁港及商港二分法之立法而言，遊樂船舶目前仍無專用之港口碼頭可供停靠，加上遊樂船舶規模噸位及其所需停泊設施又較近似娛樂漁業之規模，若因管理機關事權不一，強予分割，對遊樂船舶之開放建造，將無實質意義。基於發展國人海上遊憩活動或漁業資源保育之必要，在事權上似宜參採美、日之立法精神，由單一機關主管或成立跨部會協調委員會，始克健全管理制度及永續發展之原意。因此，在管理制度之建構上，似可參採日本法制制定專法，透過所成立之委員會或相關協調機制執行，或成立類似美國的跨部會協調機構，由行政院農業委員會漁業署及交通部觀光局組成，並聘請相關部會成員及學者、專家釐訂政策後，由漁港所在地漁會統籌執行相關管理工作，而相關部會所屬機關，例如觀光局及港警所等，則派員共同參與協調分工，建構完善之管理體系。

　　我國漁業管理制度，在立法上，正由獵捕型漁業轉型為保育型或責任制漁業制度。因娛樂漁業為漁業活動之一環，在管理上可適用漁業法相關規定，納入管理機制，對漁產最大可捕獲量之推估上，可予估計，並採配額及限制捕撈漁獲規格大小等，形成漁業管理制度之重點。而遊樂船舶因主管機關為交通部，依遊樂船舶管理辦法規定仍可從事船釣活動，若逕予開放，對漁撈活動之管理將產生立即之衝擊，尤以對最大可捕獲量之推估上，即無法計入遊樂船舶相關活動所發生之影響，形成漁業管理之漏洞，同時對娛樂漁業經營者之合法經營，亦將產生不公平之競爭。此外，僅以法規命令開放遊樂船舶之建造，在無法律明確授權及規範下，縱然開放漁港船席予遊樂船舶，對整體漁港管理亦將造成紊亂失序，因遊樂船舶之經營者，既非漁會成員，漁船與遊樂

船舶席位應如何分配？此外，遊樂船舶的發展將難免和漁港內的漁船與娛樂漁船產生衝突，如發生絞網或碰撞時，應如何解決紛爭？由於遊樂船舶無法像娛樂漁船和漁船經營者彼此熟識，而可迅速處理解決，且遊樂船舶並無搭載漁船船員及載具等規範，對於漁港安檢工作的執行，亦容易形成治安上的死角。

二、船席與證照發給問題

我國現行有關港口管理之法制，包括商港法及漁港法等兩套制度，娛樂漁業之開放係以漁港作為管理基礎機制，而開放遊樂船舶之建造，因遊樂船舶既非漁業經營之主體，亦非漁會之會員，使用漁港席位，尚乏法律依據。商港之碇泊費用又非遊樂船舶所能負擔，雖經行政院經濟建設委員會於1997年6月25日召開第八百八十一次委員會中決議：「台灣地區現有漁港，因漁獲減少，使用率低，宜視實際使用狀況，在不影響漁業發展原則下，配合需求日殷之海上遊憩活動，釋出適當空間，供遊艇使用，以有效利用現有資源，解決遊艇泊位不足問題。」惟衡諸目前娛樂漁船所停靠條件較佳的漁港，其利用需要已呈飽和及所需碇泊設施不同，這類漁港並無能力釋出相當之船席供遊樂船舶使用，在相互排擠下，非僅娛樂漁業無法健全發展，開放遊樂船舶建造，以因應國人海上休閒活動之政策亦將無法順利推動，甚至兩者會互為羈絆。為突破此一困境，似宜將遊樂船舶與娛樂漁業做適度之整合規劃，始克解決遊樂船席問題，亦符合遊樂船舶得進行船釣之原意，並健全發展海上休憩活動。

我國現行娛樂漁業執照係由農政機關主管發給，遊樂船舶證照之發給則係交通主管機關的權責，前者在發給證照的政策考量上，涉及漁民轉業輔導及作業漁船數的控制，故採限量發給；後者則係為推廣海上遊憩活動為目的，在證照發給上，採不限量，甚而獎勵

之政策。兩者的基本政策取向不同，且由不同主管機關主政，極易形成行政部門政策無法協調一致的現象。衡諸實際經營情形，娛樂漁業之利用者，非全以從事船釣活動為目的，兼有海洋生態導覽、保育教育及觀光等功能；遊樂船舶亦有提供利用者從事海釣之實際需要，兩者實無從嚴予區分，從而適度地將娛樂漁業範圍包括遊樂船舶之經營，結合為一證照發給制度，對海域生態資源的保育及實際運作與管理的需要，均有正面積極之必要。

三、捕撈限制與漁船汰建問題

資源保育型的漁業經營為國際間漁業發展的趨勢，亦為我國將來漁業法修正之主軸，為避免娛樂漁業的活動過於頻繁，影響資源保育及近海漁業經營，並符合娛樂漁業的娛樂目的，在管理機制的建構上似宜參考美國及日本法制，對娛樂漁業捕撈海中動植物，應有所限制，包括漁獲數量及魚隻尺寸、大小等予以規範，對有保育需要之物種則不得捕撈，以減少娛樂漁業的負面影響，進而達成資源保育與永續發展的目的。準此，遊樂船舶開放經營並允許船釣活動，除對娛樂漁業造成立即之影響外，亦無法確保資源保育及降低對近海漁業的可能衝擊。從而遊樂船舶宜與娛樂漁業整合，並加強相關管理法制之建構，以因應漁業發展的趨勢。

我國漁業法囿於獵捕型漁業之傳統思維，在漁業管理機制上，向來以對人及船的管理為主要政策工具。由於面對漁業資源逐年減少的困境，漁政機關自1967年4月起，即實施漁船限建政策，並於1989年依漁業法第七條及第八條規定，訂定漁船建造許可及漁業證照核發準則，作為漁船證照核發許可之依據，漁船建造須取得汰建資格者，始予許可。同時於1991年度起，陸續減少老舊漁船作業漁船船數。面對責任制漁業的來臨及國際間要求削

減全球漁撈能力的趨勢下，此項政策現仍繼續辦理，方能因應國際漁業發展的趨勢。娛樂漁業及遊樂船舶分別以漁船或他種船舶為工具，從事海上船釣活動，提供國人休閒娛樂，兩者均可能污染海洋及破壞生態，其結果並無二致，遊樂船舶之建造允宜配合漁船汰建政策，以達成下列政策目的：

1. 減少作業漁船數目，以因應我國沿近海漁業資源不足及保育型漁業之發展。
2. 輔導漁民以讓售汰建噸數所得轉業，或改以提供遊樂目的，以取代漁獲收入，增加漁民收入。
3. 漁船噸位汰建，達成較具經濟規模的經營模式，對未能適應海上活動的民眾，提供較大噸位相對平穩安全的船舶，以增進民眾從事海上休閒活動的品質及照顧漁民生計。
4. 遊樂船舶的建造應比照漁船汰建噸位之基準，可解決現行開放遊樂船舶建造，發生船席不足之窘境。
5. 遊樂船舶的建造以漁船汰建始可取得許可，有助於整合遊樂船舶與娛樂漁業之管理，達成海洋資源永續利用的目的。

四、單獨立法與定位問題

我國現行娛樂漁業之管理係依娛樂漁業管理辦法作為管理之依據，上述辦法係依漁業法第四十三條「中央主管機關對專營或兼營娛樂漁業之漁船設備、人員安全及應遵守事項，應訂定辦法嚴格管理之」所授權訂定，其中娛樂漁業管理辦法對娛樂漁業之管理所衍生之問題，例如娛樂漁業經營方法（第二條及第十四條）、出海時限（第二十四條）、活動區域（第二十四條）等，均涉及娛樂漁業經營者的權利義務，目前僅以命令規範而未有法律明文授權的依據，在法制上即不無商榷之處。其中尤以行政處

分部分，除比照特定漁業違規行為依漁業法相關規定，予以罰鍰外，對於限制、停止、撤銷娛樂漁業經營或撤銷娛樂漁業執照處分部分，係依漁業法第十條第一項「漁業人違反本法或依本法所發布之命令時，中央主管機關得限制或停止其漁業經營，或收回漁業證照一年以下之處分；情節重大者，得撤銷其漁業經營之核准或撤銷其漁業證照」之規定予以處分，惟前述漁業法第十條第一項規定，顯然違反司法院歷次解釋所釋定之法規授權明確要求，在合憲性之檢驗上不無可議之處。為免滋生合憲性之爭議，現行娛樂漁業管理辦法，應可斟酌採行日本所實施之法制，制定專法，亦即自平成元年（1989年）10月1日起施行之遊船業適正化法律，以為管理之依據。

現行娛樂漁業管理辦法係漁業法授權訂定之子法，其位階較低，且在處理各項具爭議性之娛樂漁業管理問題上，除無法限制人民權利義務外，對於娛樂漁業與遊樂船舶之相互影響，亦無法明確釐清相關主管權限。交通部於1993年8月19日訂定、1997年6月9日修正發布的「海上遊樂船舶活動管理辦法」第二條所界定的海上遊樂船舶活動，係指民眾休閒乘船出海從事遊覽、駛帆、滑水、船釣、船潛及其他海上遊樂活動，其中船釣部分，顯已涉及娛樂漁業之經營範圍。因此，在開放遊樂船舶之經營後，對娛樂漁業或沿近海漁業之經營，勢將造成某種程度的衝擊，允宜透過立法予以整合各機關間之權責，並明確界定經營者的權利義務。

娛樂漁業為我國現行法制上所界定之名詞，依據娛樂漁業管理辦法第二條之規定，其定義係指：「提供漁船，以娛樂為目的，在水上採捕水產動植物或觀光之漁業。前項所稱觀光，係指乘客搭漁船觀賞漁撈作業或海洋生物及生態之休閒活動。」同時依娛樂漁業管理辦法第二十四條規定，亦以每航次四十八小時為

限，活動區域則限於台灣本島及澎湖海域周邊二十四浬內，以及彭佳嶼、綠島、蘭嶼周邊十二浬為限。從而我國現行法制所稱娛樂漁業，似僅限於沿近海船釣之休閒活動，並不及於陸上養殖及湖泊河川之休閒釣魚活動，參諸須以漁船為工具之定義，應可認定，惟本項娛樂漁業的定義所造成娛樂漁業的定位問題，尚有下列各點有待釐清：

1. 娛樂漁業究為服務業或農業之一環，現行娛樂漁業之營運，已非傳統農業生產之本質，而係「提供漁船」以娛樂為目的的休閒活動，漁獲生產並非娛樂漁業經營的目的，故而衍生相關漁船用油補貼等政策不適用於娛樂漁業的問題，我國漁業法中授權訂定娛樂漁業管理辦法的立法，即不無斟酌之處，改以個別立法予以規範，或有助於娛樂漁業定位問題的釐清。

2. 本項定義亦包含「觀光」，似已逾漁業經營本質，亦易與遊樂船舶經營滋生爭議。惟衡諸實際運作，娛樂漁業經營僅依賴從事船釣之人員，並不足以支持其經營發展；而開放遊樂船舶之證照，並得從事船釣，將使娛樂漁業所可能取得的利基為之動搖，從而遊樂船舶與娛樂漁船似宜統一管理，政策上為同一之立法考量，始克落實娛樂漁業及遊樂船舶之管理，並兼顧海上資源的永續利用。

討論時間

我們可以就上述船舶問題一起討論，以更加瞭解目前我國政府對娛樂漁業及遊樂船舶管理上的問題。

娛樂漁船

照片提供：魚樂天地

問題與討論

1. 試闡述海洋觀光的管理策略為何。
2. 目前有哪些海洋遊憩活動管理課題？
3. 試討論娛樂漁船與遊艇的差異為何。
4. 試討論台灣推動海洋遊憩活動時，應注意的管理事項。

Chapter 11

海洋遊憩活動發展之衝突管理

　　本章敘述隨著海洋遊憩觀光活動的發展，將會對當地居民、環境以及生態等產生衝擊與衝突，如過度人工設施、自然環境破壞、空氣污染、遊客所產生的垃圾等。衝突管理則是希望透過解決機制，架構在環境的先決條件、居民空間型態、遊客時空分布為主，並將影響層面分為經濟面的影響、社會文化面的影響、實質環境與生態面的影響，皆有正負面之分別，一起進行討論以尋求解決策略，再執行海洋遊憩活動策略規劃，以降低海洋遊憩活動所可能造成的衝突。

　　觀光發展會增加遊客與當地居民間不同文化接觸的機會，多元化的交互作用，可能對傳統文化造成威脅、促進和平、瞭解不同國家社會的相關知識，因此對當地居民的生活直接造成影響。本章將海洋遊憩活動之衝突管理課題與策略加以討論。

第一節　觀光發展的衝擊

　　在觀光發展的初期，觀光活動所帶來的影響，大部分都被視為是正面的，尤其是針對一個地區或國家之經濟發展的影響力而言，因為觀光活動帶來了現金流入而成的經濟體系是有形的、易估算的，因此觀光便被視為一應該發展的目標。近年來，台灣民間相關協會、團體或機構的帶動參與，對於近岸海域遊憩活動的倡導，實具有十分重要的作用。國內各海域活動在民間團體組織以及協會的積極推動下，其舉辦各項大小型活動，以提供國人參與海域活動的機會，甚至以國際性的活動比賽來吸引國外人士的參與，對於台灣海洋資源的認識與觀光遊憩的行銷，具有不可磨滅的功勞。然其推動或舉辦海域活動的過程中，仍有一些窒礙難行的問題與困難，這些衝擊都是值得注意的課題。

一、觀光衝擊架構

(一)Brougham 和 Butler

　　Brougham和Butler（1981）為研究蘇格蘭斯利特（Sleat）島上居民對觀光衝擊認知所提出的架構，該研究認為觀光衝擊是由三個構面交互作用而產生的。

　　1.先決條件：自然人文景觀、政府政策與發展機會。

2.居民空間型態：居民的年齡、性別、職業、宗教信仰、文化、居住時間等社經背景。

3.遊客時空分布：遊客的性別、消費型態、活動型態、宗教信仰、文化、對旅遊地之時間操控度。

當以上三個構面交互作用，產生了觀光衝擊，居民依所受衝擊的程度，對觀光發展就有不同的反應。

(二)Mathieson 和 Wall

Mathieson和Wall（1982）認為不同的旅遊過程會有不同的變數影響觀光品質，當其影響超過地區的承載量或容受能力（carrying capacity），即可能產生觀光衝擊，唯有透過良好的規劃與適當的管理，方能加以控制。整個架構分為以下三部分：

1.流動元素：由於觀光機會的供應和可及性（access）而有觀光需求，帶動觀光發展，然因遊客背景不同，旅遊型態殊異，對於觀光地區的使用行為也不同。

2.固定元素：觀光地區受到遊客特質與遊憩地區的屬性影響，其壓力超出地區承載量時，就產生不同程度的衝擊。

3.結果元素：觀光衝擊的層面可分為社會、實質環境與經濟等三方面，透過規劃與管理可以達到衝擊的控制。

由以上架構，我們可以將觀光衝擊的原因歸納為四個方面：(1)遊憩區的特性，包括自然人文景觀、經濟結構、社會結構、發展機會、觀光發展程度、遊憩承載量等；(2)當地居民空間型態，包括居民年齡、性別、宗教信仰、語言、文化、居住時間等社經背景；(3)遊客特性，包括遊憩需求、活動型態、停留時間、使用程度、社經背景、消費型態、語言、文化、滿意度等；(4)政府政策。

二、觀光發展的衝擊

其實觀光發展也會帶來許多成本，只不過觀光發展的成本利益分析，常傾向集中在其所帶來的正面結果，而較少注意發展所帶來的社會、環境及其他部分的成本。近年來，對觀光發展的研究已多能兼具正、負面的觀點去看待觀光衝擊，通常將觀光衝擊分為經濟面的影響、社會文化面的影響及實質環境與生態面的影響等三個面向。

(一)經濟面的影響

觀光遊憩發展會對有關的社區、區域，甚至國家帶來廣泛的經濟利益，並因而產生社會利益，如更多的就業、更好的服務、健康的改善及生活水準的普遍提升。因此，觀光發展經濟面的影響評估是最早且最容易被接受的，因為經濟效益可量化、資料較容易取得，同時從一些研究證實觀光能為當地帶來實質的利益，而備受重視。觀光發展的正面影響有促進經濟投資、增加就業機會、收入與生活品質的改善、增加稅收、促進公共建設、改善交通運輸、增加購物機會等；負面的影響有物價提高、商品與服務價格的提升或短缺、土地與房屋價格上揚、生活消費與稅負增加、傳統勞力市場的減少等。

雖然觀光發展在經濟上確有其實質的效益，但我們往往忽略了其付出的代價，觀光發展經常會造成帶動地方經濟繁榮的假象，如物價上揚乃觀光客造訪該地區，使得商品與勞務的需求增加，導致價格上漲。當觀光活動並未使接待社區獲得更多的收入時，會對該地區造成經濟上的困境。另外，效益流失也是觀光發展常見的通病，當觀光客在一個接待區花費的金錢沒有留在當地，而導致未能帶來地方繁榮的情況，此種情況在海洋觀光中最為普遍，因為海洋觀光的經營商都不是當地居民，其總公司都在別處，所以許多花在生意上的金錢，實際上都流出該接待社區。

(二)社會文化面的影響

　　欲評估觀光發展對社會文化的影響是較不容易的，因為社會文化的影響可能較不直接，需要長時間的變遷，且許多差異是無法量化的，所以社會結構產生變化很難證明是觀光發展所引起的；但是地區發展觀光，遊客與當地居民難免有所互動，必會導致當地社會文化面的衝擊。社會影響乃因觀光活動所引起的價值觀、道德意識、個人行為、家庭關係、集體生活型態、創意表現、傳統慶典儀式與社區組織改變的一種歷程。相關研究對此提出以下十項對社會文化面影響的主題：

1.依存度：觀光的發展，使得當地社區的發展、福祉愈來愈依賴外來因素。

2.人際關係：當地人際關係的穩定性受到破壞，逐漸趨向個人化，而產生社區壓力與衝突。

3.社會結構：使得社會組織的基礎改變，而以經濟利益為主導，變成商業化為中心的社會。

4.生活節奏：觀光活動會影響農業社區的生活方式，進而影響家庭生活的節奏。

5.遷移及就業：更多的就業機會，穩定地減少當地人口外移，同時吸引外來勞動人口的移入。

6.婦女就業：許多女性就業，使社會結構與經濟地位因而改變，導致家庭生活的衝突。

7.社會階層的變化：改變階層關係的標準，由傳統的注重個人出身或階級榮譽，轉為金錢為重的經濟導向。

8.權力的分配：產生新政治利益與新經濟壓力的結構變化。

9.社會秩序的敗壞：增加了脫序行為的發生，如偷竊、色情、賭博及詐欺行為的增加。

10.傳統習俗及藝術：導致傳統習俗及藝術均以經濟導向或商品化。

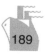

　　由以上可知，社會文化面的影響大抵可分為兩類，一為當地地區特性所引起的，即當居民與遊客接觸時所產生的衝擊，包括色情、犯罪、價值觀、文化代溝、態度與行為的改變等；另一類為對地區資源與基礎結構的衝擊，如社區資源與設施所承受的壓力、外來勞工的引入、當地的語言、文化、藝術、生活型態等的改變。

三、實質環境與生態面的影響

　　觀光開發對於實質環境的衝擊，一般以負面為多，隨著全球性環保意識的抬頭，觀光發展對實質環境的衝擊逐漸受到重視。探討觀光對實質環境的影響可分為自然環境與人文環境，一為觀光活動本身所帶來的影響，例如探討遊客對環境之土壤、水質、野生動植物與植被的影響；一為提供觀光活動的設施所帶來的影響，例如探討建築、景觀、設施、擁擠、噪音、垃圾、交通等問題。

北海岸天然景觀

資料來源：魚樂天地。

　　有學者認為，觀光發展對實質環境有正、負雙方面的影響，正面影響包括：(1)自然環境受保護；(2)歷史建物或博物館等受保護；(3)整體地區外觀的改善。負面影響包括：(1)交通擁擠；(2)過度擁擠；(3)噪音與垃圾等污染增加。

　　造成遊憩衝突的四個因素，包括活動型態、資源特性、體驗模式以及生活型態的容忍度。另外，常被提及可能會影響衝突感受之因素，尚有參與者的社會經濟背景（如：性別、年齡、教育程度、所得收入、婚姻狀況、工作性質等）、同伴性質、使用者人數、活動的相容性、實質空間的競爭、其他使用者對環境的衝擊、人為干擾（如：噪音、垃圾、設施的破壞等）。其中，活動型態因素牽涉到遊客參與強度、專業程度，和所追求的遊憩體驗品質。一般而言，較常從事某一特定活動的遊客，對該活動之參與有特定之目的，較少遊客知道或遵行他們嚴格的行為準則，因此比較容易受到干擾及產生衝突；而遊憩活動特殊化程度較高者，發生衝突的可能性也較高；資源特性乃是以使用者對遊憩情境之依附程度，即對遊憩地點之依賴度與認同度、對遊憩資源之正確使用行為，及對該遊憩地點之過去經驗為指標；體驗模式則是以遊客對遊憩環境特性的注重程度來衡量，和遊客對活動、安全、技術等的專注程度來衡量；生活型態的容忍度是指與其他群體共用資源的意願，這通常是經由遊客的外在打扮、行為、裝備，以及種族、社會階級、美學素養等的差異來評定。

第二節　溝通程序建立

　　海洋遊憩活動的發展，常與永續海洋資源及漁民作業權益有衝突，有些則是面臨傳統居民或組織的反對，導致現實狀況與理想目標有所落差，甚至造成衝突。因此，如何能在不損及利害關係人（stakeholder）原有的權益，又能達到海洋遊憩活動的開發，溝通程

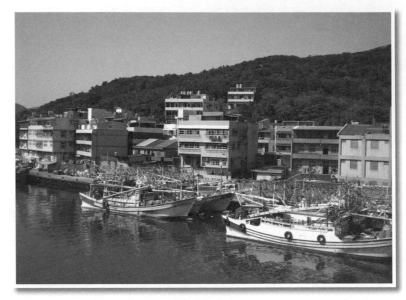

基隆長潭漁港

資料來源：魚樂天地。

序就顯得相對重要。

　　一般而言，會造成衝突的主因有三種，第一是兩者間認知的差異；其次是彼此因立場或利益不同所造成的衝突；第三則是自我瞭解的差異所造成的自身衝突。造成認知差異的原因有很多種，包括有語言、判斷、文化、情緒、價值觀、個性等，此部分另外也包含因為溝通障礙所造成的認知差異，如訊息過多或不足、嫉妒、時機、缺乏信賴與坦誠、先入為主（月暈效果）、語意解讀、衝突、認知差異、詞彙表達、文化差異等。造成衝突發生的第二種主因，乃因彼此立場或利益不同所造成的衝突，是由個人、組織或政府，彼此間因利益問題、政策因素，保育與文化議題或其他立場有損某一方，所產生的衝突。第三則主要是形容個人對以往的認知與目前的認知所產生的自我衝突。欲解決衝突產生，首先應備妥完善的解決策略，除了基本永續海洋目標不變之外，考量不同利害關係人的立場與利益，面對問題，

發訊者(Sender)　　　　　　　　　　　　　　　　收訊者(Receiver)

圖11-1　溝通程序

資料來源：作者製作整理。

尋求最好的方式，配上完整的溝通程序，應可在影響相關利害關係人權益變動最小化之下，達成永續海洋的政策目的。

　　溝通模式的完整程序是透過發訊者將其想法編碼，透過訊息的發送，傳送給收訊者，再由收訊者將之解碼並轉換為意思，完成完整的訊息傳遞（如**圖11-1**）。

　　面對衝突情況時，解決衝突的方式一般包括有五種，分別說明如下：

1.面對問題、解決問題（confrontation）：一般來說是解決問題最好的方法，雙方直接針對衝突點尋求解決方案，以創造雙贏的局面。

2.妥協（compromise）：第二好的方法，雙方就最堅持的部分各退讓一步，以解決所存在的衝突，

3.調和（smoothing）：暫時性的措施，強調以雙方的共通性來達成問題的解決，但這並未真正解決問題。

4.撤退（withdrawal）：暫時性的措施，雙方從衝突中退出，再尋求其他解決辦法。

5.強制（forcing）：最壞的方法，一方得逞，另一方失敗，如政府強制公告實施，可能會造成漁民大規模的抗爭。

　　台灣近年來因漁民對自我權益保護的意識抬頭，因此漁民集體抗爭的事件屢見不鮮，包括漁業權的紛爭、海上油污或海纜工程造成的漁民損失、工業排放的污染爭議、政府相關的管制政策等，都造成許多爭執與衝突，也因此增加許多社會成本。以下舉兩個衝突實例以供討論：

　　例如海軍為了興建左營軍港的第二港口，擬徵收援中港漁民的漁船筏，此徵收案已處理多年，軍方多次派員溝通，並由立委協調敲定補償方式，透過公告補償辦法，在第一階段申請作業期間，部分漁民仍抱怨補償金太低，因此發動約一百五十多位漁民，前往左營海軍基地抗議，產生衝突，雖在警方的排除下，抗議群眾隨後解散，但仍揚言若沒得到滿意回應，將再一次更激烈的抗爭。而漁民所提出的指控不外乎是：(1)海軍瞞上欺下，不顧漁民死活，強制徵收，漁民生計無下落；(2)海軍公告徵收價格約二百零五萬元，與漁民要求的五百二十萬元落差太大；(3)部分漁民希望以徵收魚塭模式進行；(4)漁民指出當初所召開的協調會只有少數人參加，不具代表性。惟由符合申請補償資格的三百三十九艘漁船筏主中，已有一百四十五艘提出申請，可看出過去的協調已達成一定的共識，但仍有一部分漁民的意見並未有共識。

　　另外，中部科學園區四期計畫，因為可能會通過環評的議題，引發彰化沿岸居民與漁民擔心中科四期的污染，影響到生計跟環境，進而發動近五百人北上抗議，漁民主要是憂心高污染產業會污染彰化沿海傳承百年的養殖文化，因此呼籲環評委員不要犧牲農漁牧與居民生存權益。王功自救協會也提到：「台灣是我們這麼好的地方，不可以因為商人來把我們的土地污染，所以我們這些漁民為了生存絕對抗爭到底。」環保署則表示，不會因經濟考量而不顧環保，也不會干預會

議，一切尊重環評委員的決議。

由上面例子不難瞭解，因為彼此立場或利益的不同，進而產生衝突事件，而審視其過程可發現，第一個案例是溝通程序有進行，但並未達成共識；而第二個案例則是利害關係人的溝通程序都不健全，結果都是要耗費更多的社會成本來解決。

第三節 環境衝突管理與解決機制

衝突是指兩個（含）以上相關的主體，因互動行為所導致不和諧的狀態，原因可能是利害關係人（stakeholder）對不同議題的認知、看法不同，需要、利益不同，或是基本道德觀、宗教信仰不同所致（汪明生等，1999）。Crowfoot和Wondolleck（1990）指出，大多數導致社會大眾高度關切的環境衝突，是社會中不同團體間對環境的價值觀和態度有很大的差異。Mitchell（1997）認為，衝突是社會中正常的情況，在個人或群體間以價值、利益、期望、預期和優先順序等「不同特性」（different characteristics）存在或發生。

在自然資源的衝突上，一般認為是來自環境上的問題，如土地利用、自然資源管理及水資源等（Bingham, 1986）。Schmidtz（2002）指出，環境衝突係指至少一個團體表達出其對環境資源的看法，且衝擊到其他團體的利益，而產生利害關係的不對稱。

Glasbergen（1995）指出，環境的衝突總是和社會、經濟的活動有緊密的關聯，並且會造成環境的破壞。在一個資源有限的世界裡，要滿足人類的欲望需求是不可能的，必然產生排他性，因此衝突在人類社會有其必然性與普遍性（Robbin, 1974; Harrison, 1987）。

Olson（1971）提出，在資訊充分的條件下，強調利己經濟的理性個體，基於搭便車的心態，大規模的集體行動是不會發生的，即在無利益的前提下，是不會有人為共同利益盡力的。

環境的衝突產生，並非只是環境資源減少或環境資源分配不均。Eden（1998）指出，環境衝突的議題尚隱含著社會、經濟、文化和農業等的層面。汪明生等（1999）將衝突的根本原因歸納為：(1)程序衝突（procedural conflict）；(2)資料或資訊衝突（data or information conflict）；(3)價值判斷衝突（value conflict）；(4)利益衝突（interest conflict）；(5)關係衝突（relationship conflict）；(6)情緒衝突（emotion conflict）。

Amy（1987）在衝突的議題上強調原則性與世界觀的重要性，並提出環境衝突的三大模式：(1)誤解模式（misunderstanding model）：當環境利益被分配時，產生誤解（misunderstanding）、訊息錯誤（miscommunication）與個性衝突（personality conflicts）等重大衝突；(2)利益衝突模式（conflicting interest model）：衝突的發生導因於企業、環境學家和政府間無法避免的利益衝突；(3)基本原則模式（basic principle model）：衝突主要根源於價值、原則、社會結構、世界觀等之基本差異。

黃國良（1994）歸納各學者之研究，將導致環境衝突之主因分為五大類型：(1)程序衝突（procedure conflict）；(2)事實衝突（factual conflict）；(3)價值衝突（value conflict）；(4)利益衝突（interest conflict)；(5)關係衝突（relationship conflict）。

Schmidtz（2002）將環境衝突分成三種類型：(1)使用衝突（conflict in use）；(2)價值衝突（conflict in values）；(3)優先權衝突（conflict in priorities）。

Chandrase-kharan（1996）依據各權益關係人間之相互關係，將自然資源的衝突分為六大類型：(1)取用的衝突；(2)因資源特性和可利用性之改變所產生的衝突；(3)有關當局資源的衝突；(4)價值認知的衝突；(5)資訊傳遞與利用性的衝突；(6)法律政策引起的衝突。

Jackson和Pradubraj（2004）進一步提出環境衝突的四大見解：(1)環境衝突是資源缺乏的結果，顯示出資源使用與分配不對稱之社會鬥

爭；(2)環境衝突反映出政府在發展複雜的公共政策方面績效不彰；(3)環境衝突包括權力與權利的議題；(4)環境衝突是發展過程中不可避免的結果，並具有建設性。

　　由各學者對衝突的歸納，利益衝突經常是實際上的議題，包括實行與政策上的議題和資源應用的議題；而價值衝突是最難解決的環境衝突，因價值是無形的（汪明生等，1999）。價值衝突係指不同的當事人或群體，對於事件各主要目標或主要紛爭議題，因價值觀不同所引發的衝突，因在現實生活中，由於社會規範的限制及人與人間的互動，大多數的衝突狀況都來自價值目標的不相容（張惠堂，1988）。

一、衝突解決機制

　　環境衝突解決狹義的定義，係僅指爭執的解決，如訴訟的解決；而廣泛來看，係指公開決策與複雜公共關係之過程。因此，資源衝突解決包含三個基本條件：(1)只針對環境、自然資源或公有土地之議題與衝突，包括能源、運輸與土地利用之議題；(2)包含一個獨立、第三團體之協調者或中間人；(3)試圖朝向獲得共同協議的過程（Orr et al., 2008）。傳統利用法律體系（juridical system）作為衝突解決機制，已無法符合現今之需求（Wittmer et al., 2006）。Emerson等（2003）指出，過去三十年來，利用協商（negotiation）與合作（collaboration）的方式作為環境衝突的決策方法，已普遍的運用在小規模的個案研究上。而在衝突的解決上大都著重於是否易於測定（easy-to-measure），例如解決比例（settlement rates）和參與滿意度（participant satisfaction）（Mayer, 2004）。因此，在新的環境衝突解決策略上，由傳統的易於測定發展為試圖獲得更好的環境衝突解決效益與影響之方法（Orr et al., 2008），且讓環境衝突解決的策略更廣泛的符合環境遭受的衝擊。

　　汪明生等（1999）認為，衝突的產生是各團體間利害關係的強度

差異，根據爭議的結果提出不同的解決策略：(1)競爭策略：係指某些場合中，一團體的利益很狹窄，僅有少數的解決方法，又不被相關團體所接受時，將選擇此策略，而競爭策略包括訴訟與仲裁；(2)迴避策略：係為處理僵局的解決策略，同時又可分為中立、隔離與撤退等三個層次；(3)迎合策略：係指一團體將自己需求的利益讓予他人；(4)談判策略：屬於教育與磋商的策略，常用於團體間認知無共識之情況；(5)合作解決的問題策略：此策略是藉由尋求擴大解決範圍，以達成所有團體的需求。且隨著合作管理技術的興起，與新的組織方法的發展，合作解決策略已成為普遍的衝突管理方式。Rauschmayer（2006）指出，環境衝突解決的方法有兩個構面：(1)商議（deliberation）的範圍與形式：係透過不同權益關係人的參與；及(2)科學分析的範圍與形式：係利用多準則決策法來分析。並藉由此兩構面發展出不同的環境衝突解決模式：(1)斡旋模式（mediated modeling）；(2)共識協商模式（consensus conference）；(3)支持整合性方法論之參與式多準則決策模式（participatory multi-criteria decision support integrated methodological approach）；(4)合作研討會中的多準則評估模式（multi-criteria evaluation in deliberative workshops）；(5)合作溝通模式（cooperative discourse）；(6)調解模式（mediation）；(7)非參與式多準則決策模式（non-participatory multi-criteria decision-aid）。

二、衝突管理機制

在衝突管理的規劃上，汪明生等（1999）認為，衝突管理規劃（conflict management planning）是設計關於潛在爭論、克服不必要的衝突，並將真正差異導入問題解決之建設性管道的方法與步驟。且進一步提出衝突管理的六個階段：

1.檢討衝突分析（reviewing conflict analysis）：取得衝突中之有關問題、動態與人員等資料。

2.評估利益團體之目的（assessing the interest of the parents）：比較在爭論中各團體所希望的結果，並評估達成他們利益的障礙。

3.使策略利益相結合（matching strategy with the interests）：選擇達成確定利益的一般性管理策略。

4.與問題一致的處理方法（matching approach to the problem）：發展與衝突層次相稱之特定方法。

5.選擇處理方法（selecting an approach）：選擇一個衝突管理之特定方法。

6.發展特定計畫（developing the specific plan）：決定必須進行的特殊活動。

專欄　台灣海岸環境的變遷

　　根據日本環境廳第五回自然環境保全基礎調查，四個大島、六千多個小島的日本，三萬二千八百公里的海岸線總長當中，高達33%為人工海岸。而根據2006年「台灣永續發展指標」，包括台、澎、金、馬，台灣海岸總長中，人工海岸占比為44%。若以台灣本島來看，人工海岸更超過55%，這是一個驚人的數字，它代表著：「全台海岸已大部分水泥化」。甫獲亞洲生態學界最高榮譽「生態學琵琶湖獎」的中央研究院研究員鄭明修指出，台灣人工海岸的比率，應該已經超過日本，成為「新世界第一」。另外，台灣有二百三十九個漁港，平均不到六公里就有一個，密度世界最高。台灣海岸消波塊使用密度應該可以列入金氏世界紀錄，尤其每年每人水泥消耗量更是世界上數一數二。台灣不斷往海裡投下消波塊、進行漁港等人為開發，持續破壞天然海岸。成大

水利暨海洋工程系名譽教授郭金棟進一步形容分析，除部分東北角海岸、東部斷層海岸及南部珊瑚礁海岸外，全台灣的海岸幾已為混凝土包圍。「此一比例之高，已超過素稱『世界之最』的日本。」

官方數字之後，學者研究的真相更為驚人。儘管花東地區一直被視為台灣最後的淨土，但靜宜大學生態系教授陳玉峰經過三年的研究指出，如果從南迴公路安朔橋後（台九線四百四十三點五公里）算起至花蓮市為止，這段長約二百二十公里的海岸線中，原始自然海岸僅剩約七公里長，即大約97%的海岸已變成人工海岸，海岸生態系全遭滅絕，讓人匪夷所思的是，號稱以海立國的台灣，為什麼大量破壞海岸生態？

每個小學生都讀過「天這麼黑，風這麼大，爸爸捕魚去，為什麼還沒有回家，聽狂風怒號，真叫我心裡害怕。」我們從幼小就開始懼海、怕海，因此需要救苦救難的媽祖。既不願意親近海，也不珍惜它，反而用暴力的手段對付它，填海、把垃圾丟進大海，失去美麗而生意盎然的海岸也無所謂。導致呈現出懼海的海島子民，沒有海洋文化，只有海鮮文化。

此外，建造人工海岸，必須用消波塊、水泥牆保護從大海奪來的土地，但結果還是敵不過大自然的力量，只好每年繼續把四、五億元的「海岸維護與改善工程費」丟進大海，進行這場拔河賽。這筆錢，幾乎可以讓全台灣國中小和高中職七萬多名無力支付午餐費的學生，免費吃一年營養午餐。惟從南亞大海嘯的世紀大災難中發現，印度洋中的小國馬爾地夫就靠著良好的珊瑚礁屏障，減輕了海嘯大浪的侵襲。珊瑚礁、紅樹林等自然海岸，才是人類對抗天災的最佳保障。美國環保專家也指稱，卡崔娜颶風重創的美國墨西哥灣沿岸，也是因為過度開發，讓海灘和沿海濕地逐漸失去天然屏障作用。

　　最後根據世界經濟論壇2005年的「環境永續指標」（environmental sustainability index）全球排行，台灣名列第一百四十五，只領先北韓，再從台灣行政院發布的2006年台灣永續發展指標來看，其中的生態與環境綜合指數（包括：天然海岸比例、單位努力漁獲量、有效水資源等指標）也創歷史新低。這代表，我們的生態環境發展方向，已經背離永續發展的原則。（本文摘錄自《商業周刊》一〇三九期／陳雅玲）

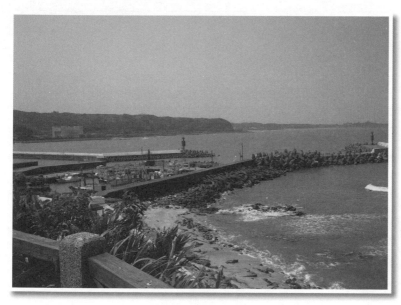

海岸線過度開發

資料來源：蕭堯仁 。

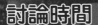

討論時間

台灣如何落實海洋永續發展,是否應有一套完整的海洋開發與資源使用維護計畫,讓我們來討論一下。

人工化的海岸(左)、天然海岸線(右)

資料來源:魚樂天地。

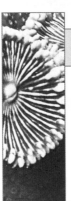

問題與討論

1. 闡述觀光發展的衝擊,並討論之。
2. 解決衝突的方式,一般有哪些?
3. 概述衝突管理意義,說明解決機制與管理的程序。
4. 試舉海洋遊憩發展面臨衝突的實例,並討論之。

Chapter *12*

海洋遊憩活動之永續發展與政府角色

　　本章說明海洋遊憩活動之永續發展的概念，以及政府所扮演的角色。由於台灣政府解除戒嚴之後，才開始開放海洋遊憩活動，起步相較其他國外政策晚，開發體制上也較不完整，除了政府對海洋地區的規劃外，民間相關協會、地方團體或機構的帶動參與，對於台灣近岸海洋遊憩活動的倡導與管理，實具有舉足輕重的地位。由國外成功的管理制度，引用至國內各海洋遊憩活動規劃中，可以探討國內所不足的地方，民間團體組織以及協會的地方性社區聯盟，根據當地海洋遊憩區規劃適合當地風俗民情，與環境的相關辦法及再教育課程；而政府應積極正視觀光產業的經濟價值，依據良好海洋遊憩環境，研究規劃一系列的海洋遊憩環境區域評估，制定限制的法規、相關的辦法及條例，並整合當地社區、漁會取得共識，才能落實國內海洋遊憩規劃與管理的目的及願景，發揮預期效果，同時喚起民眾愛惜海洋生態環境的目標。

海洋永續發展是希望儘量以可行和創意的方式，活用並善用資源環境，以滿足各世代人的各項要求，而推動有限資源的約制使用，兼顧目前技術狀況、人口數量以及生物圈承受人類影響的能力。換言之，永續發展係認知資源的有限性、不均勻性和脆弱性，而追求其「睿智使用」，使資源儘量再生利用，不致浪費，並發揮其長期及最大的效用。此外，由於海洋遊憩活動多會涉及到公共財或共有財的範疇，因此政府的角色格外重要，本章將針對此海洋遊憩活動之永續發展與政府的角色，來加以討論。

第一節　永續發展的概念與課題

人類在地球環境中生存且持續之發展，是各世代人的願望與基本需求。海洋占地球面積70%左右，海洋與陸地交會之海岸地區綿延，經多年風向、降雨、洋流、日光等環境氣候變化的影響，形成沙灘、濕地、潟湖、沙洲、岩岸、峽灣等地形，生物棲息亦隨時演化，人類如何與環境共存並保有生態最完整的面貌，是目前社會必須要加以思考的課題。

一、永續發展的定義

「可持續發展」（sustainable development）一詞在國際文件中，最早於1980年國際自然保育聯盟（The World Conservation Union，簡稱IUCN）、聯合國環境規劃署（United National Environment Programme，簡稱UNEP）、世界野生動物基金會（World Wildlife Fund，簡稱WWF）於「世界自然保育策略」（World Conservation Strategy）中提出：「人類在追求經濟發展與使用自然資源的同時，必須整合發展與保育，將保育的觀念融入開發過程中，才能讓生態資源

再生不息」。

聯合國環境與發展世界委員會（WCED）於1987年的布特蘭委員會議中，所提出的「永續發展」概念，是為了解決環境與發展失衡而引起的全球性環境問題，以避免全球性環境問題繼續惡化，而污染與破壞人類所賴以生存與發展的環境與地球生態系統，並進而危及人類持續生存與發展的機會與使命。企業在追求利益之際，亦必須對員工、社區以及環境負應盡之義務，而並非僅以營利能力來衡量。

1987年聯合國世界環境與發展委員會對於可持續發展的定義是：「能滿足當代的需要，同時又不損及未來世代追求其需要之發展」。1991年於《關心我們的地球》（*Caring for the Earth*）一書中，將可持續發展定義為：「在自然維生體系可承載的範圍內，改善人類的生活品質」。另一較廣泛被接受的定義，為1992年聯合國地球高峰會議所通過的「二十一世紀議程」之全部內容，且其更將可持續發展的理念，規劃為具體的行動方案，其中強調可持續發展的三大要點為：經濟有效、社會公平與生態平衡。

二、永續發展的起源

永續發展是人類面臨生存危機，對未來生存和發展道路的正確選擇。十八世紀末開始工業化以來，隨著世界人口急遽增長，自然資源消耗加速及環境污染日趨嚴重，人們對聯合國提出的「永續發展」理念普遍重視和廣泛支持，乃因近二、三十年來，全球面臨人口（population）、貧窮（poverty）和污染（pollution）三大突出問題，這就是國際上所說的「三P危機」。

人口、貧窮和污染三者之間有著密切的相互關係，而其核心問題是人口。人口多，對不可再生的自然資源消耗就會迅速增大，平均每人可用之資源就相對減少，難免導致貧窮。自然資源消耗總量逐年增加，各種廢棄物包括人們日常生活以及工農業生產排出的廢水、殘

渣、廢氣等，遠遠超過自然環境能夠自我淨化的能力和現有工廠淨化處理的極限，難免造成污染。

海洋環境是一個複雜的系統，其中牽涉許多重疊與衝突的利益、機構、處理方法和法令；海洋環境包括了生物物理資源（水、魚類、鳥類、海洋生態系統、礦物資源）及住民（海岸社區、相關組織與企業），在此海洋世界中各有其利害關係和利益糾葛。永續海洋管理所需關切的事宜包括：

1. 海洋利害關係人之間缺乏溝通及互信，這會嚴重抑制永續管理的發展。
2. 海洋知識的缺乏，對環境面和經濟面是一重大危機，而政府對此知識之獲得的投資，是達到永續管理目標很重要的一環。
3. 目前海洋觀光的架構乃是恣意的、零碎的，且缺乏整合各種利益與價值觀之所需整體連貫的策略性焦點。
4. 當今商業捕魚權制度，本身無法確保海洋漁業和其他海洋資源的永續管理。

觀光遊憩管理和營運上，須界定出當地的所有利害關係人，包括當地的觀光遊憩業者，並與之共同合作，以確保管理和營運都能有社區涉入；清楚地知道不同觀光遊憩活動的對象是很重要的，例如潛水遊客、沙灘觀光客、泳客等，因為這是瞭解其可能帶來之觀光遊憩活動衝擊的基礎，如此方能發展出所需之管理規劃，並將其應用到每一海洋保護區上。也就是說，必須知道當地對觀光遊憩領域有影響力之管理單位及其管轄範圍。

當海洋保護區設立時或面臨過大使用壓力時，我們便需要找出一些替選方案，或設立另外一些觀光遊憩景點，來減輕海洋保護區的壓力。總之，各種規劃和營運工作，都需要許多適宜的決策工具，這些工具必須實際且適合當地的情境。對於要能瞭解其中的相關議題及提供選擇方案和管理資訊，以管理為導向的研究與監測是很重要的，例

如監測觀光遊憩活動對不同資源產生之各種影響。

海岸與海洋觀光遊憩業者和觀光客、遊客,並未對於其活動所帶來之「不利影響」及「潛在影響」有明確的認知,若能讓業者與一般大眾都體認到管理方針並非頭痛醫頭,而是根據健全的、符合科學方法之研究而制定的,則可減少其對管制措施的抗拒。海岸與海洋觀光遊憩活動要能做永續發展規劃,但永續觀光的概念與發展在現今仍面臨以下的許多重要課題:

1.雖然永續觀光的原則已為業界所考量,但是業界在實務上如何執行永續觀光業務,仍有許多問題。

2.將焦點放在永續性的環境面上,會使得我們無法均衡地探討永續性的有關議題。我們不能忽略永續發展之經濟面和社會面課題。

3.大部分有關永續觀光發展的研究都偏向供給面之探討,我們應更多元化,並探討有關永續觀光之需要面的各種議題。

4.我們須具備衡量任何觀光發展所可能帶來之影響的能力,俾促進永續觀光的進一步實現。目前所面臨的基本困難,乃是我們並未能精確地衡量永續性的方法。

5.小規模的良好觀光發展範例雖然有許多,但是我們仍無法處理龐大且持續成長之觀光產業。

6.到目前為止,我們對永續觀光的分布狀態並未做探究。要處理永續業務,我們需要檢視不同資源在世代中與世代間,可以如何加以利用。我們不但要針對世代中與世代間的永續發展規劃,亦要能對橫跨現今世代各種作為觀光利用之資源加以管理。

台灣為因應各項國際公約及各種關於永續發展活動的要求,行政院在1992年成立「行政院對外工作會報全球環境變遷工作小組」。1994年擴編提升為「行政院全球環境變遷政策指導小組」,使得全球環境變遷與永續發展工作邁入新的里程碑。近幾年,由於全球永續發

展的活動進展快速，國內政治、社會、經濟與環境等永續發展事務亦發生重大轉變，為掌握國際契機，統合國內永續發展之相關事務，以配合國家政體提升競爭力之目標，於1997年擴編成立為跨部會之「行政院國家永續發展委員會」。

此外，國科會於1997年完成永續發展研究的規劃工作，確立永續發展研究的推動架構。此一架構以「永續台灣願景與策略研究」為主軸計畫，並分為全球變遷、環境保護及人文經社三個基礎議題，重點在於探討國家發展所受外在環境衝擊的研究、自然與生態環境永續性的研究，及國家發展動態的永續性研究。為落實永續發展的責任，行政院開始推動永續發展指標的工作，「台灣永續發展指標」經五年試用後，於2001年公布正式版本，共建立一百一十一項指標，之後考量資料的可用性及穩定性，與公共政策連結之意義、國際接軌之可能，經由召開專家學者與民間團體研討會，進一步選擇出具有永續發展意義與代表性的指標，指標區分為「海島台灣」及「都市台灣」兩個體系，共建立包括生態資源、環境污染、社會壓力、經濟壓力、制度回

東北角海岸

資料來源：魚樂天地。

應及都市永續發展六個領域，四十二項核心指標，作為國家永續發展指標，評估台灣永續發展趨勢。

三、永續發展的最終目標

海洋環境是一個複雜的系統，永續海洋管理所需關切的事宜，包括海洋利害關係、海洋知識缺乏、海洋觀光架構零散、商業捕魚權制無法永續。永續發展之最終目標為：(1)永續性；(2)公平性；(3)協調性；(4)共同性；(5)需求性；(6)限制性，分別說明如下：

(一)永續性

包括人類發展的橫向平衡性和縱向永續性。橫向平衡性是因為人類共同的家園是地球，而地球只有一個，故人類的發展首先尋求的是全球各區域的共同平衡發展；縱向永續性是因為人類為共同的未來著想，當代的發展不影響或危及後代人的發展，即為發展的永續性。

(二)公平性

國際之間應體現公平的原則，使用和管理屬於全人類的資源和環境，每代人都要以公正的原則負起各自的責任，當代人的發展不能以犧牲後代人的發展為代價。

(三)協調性

永續發展是一種動態過程，在這個過程中，資源的開發、投資方向、技術開發的選擇和體制的建立，以及國際間的相互合作，都應是相互協調的。

(四)共同性

人類共同居住於地球上，呼吸的是同一個大氣圈，飲用的是同一

個水圈的水，吃的是同一生物圈的食物，是一個相互依存、相互聯繫的整體，有著共同的根本利益。

(五)需求性

人類需求是由社會和文化條件所確定的，是主觀和客觀因素相互作用、共同決定的結果，與人的價值觀和動機有關。世界環境與發展委員會認為，發展的主要目的是滿足人類需求，包括基本的需求及生活的需求等。

(六)限制性

沒有限制就不可能有永續性，永續發展不應破壞支持地球生命的自然系統，亦即人類的經濟和社會發展不能超過資源與環境的承載力，對再生資源的利用率不可超過其再生和自然增加率，以免資源枯竭。

第二節　政府在海洋遊憩活動管理中的角色

全球海岸線錯綜複雜，經歷數千萬年以上逐漸自然演化，才得以成為目前的景象。邁入現今科技文明之二十一世紀，仍有部分的海岸地區尚未開發。由於海岸景觀中，例如潟湖、沼澤、岩礁等形成不易，更需加強保護，避免遭受破壞，以便觀察生態系中物種、族群及環境變化之相互關係和影響程度。基於地球村之一分子，應同樣尊重各生物之生存權利，由於環保人士極力推廣，自然生態的重要性，已普遍受各國政府和民間團體單位的重視，多處已闢建為野生動物保護區或生物保育區棲息處，提供原生物種天然庇護場所，繁衍後代免於絕種威脅。

1987年間政府解除戒嚴之後，海岸活動之管制大幅開放，各式各

樣的使用齊聚海岸，海岸地區由嚴格管制到幾乎成為「三不管」的地帶，衍生了許許多多的問題。

　　海域遊憩活動之推展，顯然不是單純觀光遊憩的問題而已，應該由海洋資源總體分派與利用的觀點來看待。依據最近數年來相關團體及各地發展概況來看，隨著國民所得與休閒時間增加，海域遊憩活動勢將有可觀之發展潛力。為加速推動將來海域遊憩之發展，主管機關應擬定明確之總體政策，並據以訂定具體之措施。此一政策宜包括以下方向：

1. 依據美國、紐西蘭的經驗，研擬或增修「觀光遊憩發展政策白皮書」或「政策說明書」。政策具有宣示與主導之作用，透過共識形成的過程，研擬政策對於事務之推展，有相當之助益。主管機關應積極宣導遊說，使成為具有共識基礎之公共議題。同時總體政策中須爭取海域觀光遊憩在海洋海岸事務之明確政策定位，以為後續建制之基礎。

2. 檢討觀光遊憩活動與海洋與海岸資源之配合情形，並增修相關計畫。海洋與海岸資源應該做必要之調查，並據以決定資源之使用方式、區劃和優先秩序；觀光遊憩範圍之劃定、漁業權之調整變更，以及漁業權之延續核准，應積極協調，與之適當配合。

3. 海洋與海岸資源應視為「公有資產」，做永續而合理之使用，不宜視為世代傳續、絕對排他之私人所有物；有關漁業權與海域資源之看法，政府有必要召開專題會議，凝聚分析各方看法，集思廣益，謀求合理之解決，並據以修正相關法規。

4. 海域遊憩活動區位、範圍之規劃，應儘可能蒐集海象、環境、生態、漁業等資訊，做總體之考量，並強調事先之協調；必要時，應成立漁業與海域遊憩協調委員會，以消弭事後衝突，並強化相互瞭解與合作。

5.於「觀光發展條例」中，納入適當條文，以為海域遊憩活動推展之法源，並作為法律競合時部會協商之基礎；海域遊憩活動相關辦法不合時宜者，應予配合修訂。

6.強化公私部門之合夥關係（partnership），藉以分擔公部門之責任，使海域遊憩之證照核發查驗以及教育訓練課程，由民間組織、團體或商家協助，減輕公部門之負荷。但此一公私部門之運作，也應有法律基礎支應。

7.就國內的個案研究中，具有值得學習及參考的優點：(1)與地方互動之關係上，綠島整體觀光將由當地居民接受訓練後，經營管理遊憩活動及相關事業，達到繁榮地方發展的目的；(2)在活動的引進方面，以澎湖的姑婆嶼為例，因當地具有特殊的天然資源──紫菜生長區，未來遊憩活動將以「生態旅遊」的方式作為當地特有之海域活動；(3)經營管理方面，頭城海水浴場的經營模式，是由頭城區漁會以「休閒漁業」方式投資及經營推動海域遊憩活動，實有減少漁業與海域遊憩活動間的衝突情形。

我們應儘量讓其自然生態保持原有風貌，讓它們有自己生活空間，繼續於地球上生存。因此，對於尚未開發或已列為保護區域海岸線，不宜過度干擾，亦留給後代子孫一片淨土，尤其具有生態交錯密集、鹹淡海生物共存、沼澤地帶等特殊環境；具指標性區域，例如南美洲之亞馬遜河出海口、台灣地區紅樹林生態保護區、綠蠵龜生態保護區、淡水河出海口野鳥保育區、曾文溪出海口黑面琵鷺保護區，更應珍惜保存，以延續當地族群生命發展。

海岸地區生態環境保護工作，若僅單靠政府行政單位執行，恐無法達到預期效果。為此，可擴大參與單位，鼓勵民間企業、機關、學校、團體共同推動，如舉辦海岸淨灘、海岸區段認養、配合海洋相關之活動、民俗文化節慶活動等。藉由主辦單位宣導及報章、雜誌、電子媒體、網路、平面媒體等廣泛報導下，發揮預期效果，同時喚起民

眾愛惜海岸生態環境。經由前述策略，除可增添參與單位，節省政府行政開銷和減輕財務負荷之外，亦可讓民眾藉由親自參與、瞭解、體認和發現海岸、海洋、河川、陸域等，相異地形具有不同景觀及生物族群演化過程，探討各區域相關環境保護和自然生態等知識。此外，亦可運用特殊時節（如：黑面琵鷺生態保護季、綠蠵龜產卵繁殖保育季、紅樹林水筆仔復育等瀕臨絕種生物保育方面主題），辦理生態保育方面國際研討會，邀請國內外政府行政部門、學術界、研究單位、產業界等各領域專家學者共襄盛舉，彼此相互交流實務經驗，以為借鏡或仿效，可擴大交流範圍，縮短自我摸索時間及提高技術發展空間。經由討論、溝通等方式，吸收他國保育經驗，探討國際合作之可行性，藉以提高國際視野，改善國家形象。

第三節　國際海洋保護區的發展

　　近年來，生態永續與環境保護意識抬頭，以往維持最大持續生產量（maximum sustainable yield，簡稱MSY）、降低經濟成本的時代已過，轉而朝預防原則、生態系管理、遺傳資源開發利用等新思維模式生產，世界莫不致力於自然資源的保育與養護工作，並透過舉辦研習討論會、制定環保公約等措施，積極呼籲全球重視海洋生態保育、漁業資源持續發展、增加海洋保護區（marine protected area，簡稱MPA）劃設面積等。有關海洋保護區的概念在1962年的世界國家公園大會首次被提出，到1982年的世界國家公園大會，決議將海洋、沿岸及淡水保護區納入。1992年第四屆世界國家公園和保護區大會中列舉海洋保護區的三大目標，海洋保護區觀念被列入1992年巴西里約熱內盧第一屆地球高峰會的「二十一世紀全球議程」第十七章，成為許多國家保育海洋資源的方法，也被視為是漁業資源保育、海洋生物多樣性以及海洋生態系管理的重要工具。2005年澳洲第一屆國際海洋保護區大會

中，建立全球海洋保護區體系，以解決日漸滅絕的海洋資源，已成為國際間的共識。

　　海洋中的漁業資源是地球所賦予人類最龐大的自然資產之一，然在世界各國皆朝工業化及大規模化的發展之下，全球過漁與海底資源衰竭現象日趨嚴重，95%的大型魚類呈現過漁狀態，75%的經濟漁獲種類將瀕臨崩潰（邵廣昭，2004）。許多進步國家為拯救海洋資源，陸續召開區域與國際會議以形成共識，進而簽訂相關公約與法規，以減緩海洋死亡時代的來臨。其中海洋保護區系統建制是各種建議中，被視為最節省成本又具效力的方式之一（邵廣昭，2004），爾後依不同國家需求與特色形成多元化用途的組合，其涉及的層面亦相當廣泛。依據國際自然保育聯盟（IUCN）資料顯示，目前全球已有四千多個海洋保護區，並呈現出不同形式的劃設與管理機制，如「海洋公園」、「海洋庇護區」、「國家公園」、「漁業資源保育區」、「海洋保育區」等，且數目正在持續增加之中。基於海洋保護區已是國際間為維護及保育海洋資源的主要共識，更成為各國政府管理海洋資源的必要手段之一，台灣如何與國際接軌，並逐步達成海洋保護區的劃設目標與管理機制，甚為重要。

一、海洋保護區的緣起與發展沿革

　　面對全球海洋環境遭遇破壞、污染、過漁及採捕，海洋生物多樣性與漁業資源的快速枯竭，為拯救海洋，全球正籠罩在海洋保護區的風潮之下，根據國內外文獻顯示，海洋保護區劃設的主要理由大致如下：

1. 地球上不到1%的海洋受到完整保護，而海洋保護區的海洋生物密度較未受保護海域多91%、生物體型大於31%、種類多出23%（BBC, 2001）。

2. 可以保護典型的生態系統、多樣性物種、完整的海洋生物鏈、文化生態價值、科學研究價值與教育價值等。

3.長期過漁、氣候變遷、污染與環境承載力超載等，若干因素造成海洋資源呈現萎縮現象，海洋保護區可永續海洋環境，維繫完整海洋生態體系。

4.海洋保護區將以往單一「物種保育」轉為整個「棲地保護」，保存生態系的生物多樣性，涵蓋棲地的生活史。

5.海洋保護區彌補過去漁業管理的缺陷，納入預防原則、生態系管理、公眾參與之共同管理思維。

6.生態旅遊是現今世界觀光趨勢，海洋保護區維護棲地、自然族群均衡與豐富的海洋生物，可吸引遊客創造商機及教育民眾，貢獻永續觀光。

另外，國際自然保育聯盟（IUCN）認為，海洋保護區設置理由，在於可作為重要生態系統與棲地型態典範、藉「禁漁區」劃設達到漁業永續性利用、保護高度生物多樣性、增加生物活動範圍、保留自然奇觀與遊客吸引力、提供關鍵棲地給特殊物種或生物族群、保留特殊文化價值、保護海岸帶不被侵蝕、破壞與提供天然基線之研究或測定（Salm et al., 2000）。

海洋資源開發到以海洋保育為主的發展歷程中，經過工業革命、石油開發、高科技技術引入等階段。當海洋產業類型達到多角化開發之下，相對採集海洋資源的模式與廢棄物便損害海洋生態環境，包括地球原有生態過程、生物食物鏈異常、漁業資源枯竭等，有鑑於此，1935年世界第一座海洋保護區設立於美國佛羅里達州——傑弗遜堡紀念碑（Fort Jefferson National Monument）（Kachel, 2008），從此海洋環境被各國視為亟須保存原有自然風貌的焦點之一。國際間發展環保意識主要浮現於1970年代，1971年聯合國教科文組織提出「人與生物圈計畫」（man and the biosphere，簡稱MAB），強調以廣角度認識與發揮自然保護區五種以上的作用，分別為生態、社會、經濟、科學與文化等重要價值。自此世界漁業發展，原以維持最大持續生產量（MSY）、重開發之獵捕型漁業模式，轉而邁入重保育資源管理的永

續利用漁業發展，1982年聯合國針對海洋範疇制定「聯合國海洋法公約」（UNCLOS），更建構了海洋基礎管理架構。

海洋保護區與生物資源保護的熱潮年代是在1990年之後，1992年召開「地球高峰會議」（earth summit），決議公布「生物多樣性公約」、「二十一世紀議程」與「里約宣言」，以保護生物多樣性、可持續使用，及公平合理分享由利用遺傳資源而產生的效益。同年舉行「第三屆世界國家公園大會」，則倡導社群參與及成立保護區基金等。1997年提出「惡水宣言」（troubled waters），呼籲2020年將沿近海水域20%劃入海洋保護區（邵廣昭，2004）。1999年舉行「第四屆世界公園大會」中，提到未來海洋保護區的五大趨勢：生物區域計畫（bioregional planning）、共同管理（co-management）、管理結構（the structure of management）與財務永續性（financial sustainability）等，其中又以共同管理為主要管理趨勢（Phillips, 1999）。

自二十一世紀以來，國際海洋的保育議題愈來愈興盛。2002年「地球高峰會議」中宣示海洋生態系統基礎，實施預防原則以達永續利用水準；2003年「第五屆世界保護區大會」著重全方位保護海洋生物生活史及生態環境，達到海洋系統一體化、十年內將海洋保護區面積增加到12%、落實2012年代表性海洋保護區網絡。藉「德班協定」（Durban Accord）凸顯海洋議題的重要與急迫性，並期望能密切結合全球各個會議之協定與公約（邵廣昭，2004）；2005年的「第一屆國際海洋保護區大會」再度強調，2012年的全球海洋保護區體系與公海保育，實現海洋生物多樣性的保護；爾後2007年劃設西北夏威夷群島國家保護區；2008年吉里巴斯（Kiribati）政府劃設鳳凰群島保護區（Phoenix Islands Protected Area，簡稱PIPA）；2009年美國總統布希劃設西北夏威夷群島國家保護區（Marianas Trench, Rose Atoll and Pacific Remote Islands Marine National Monument）。

2010年4月初英國宣布將印度洋的查哥斯群島（Chagos Islands）一帶成立目前世界最大的海洋保護區，此海洋保護區範圍約五十四萬

五千平方公里（台灣十五倍大）。查哥斯群島一帶的海洋生物包括珊瑚礁、黃鰭鮪魚、烏龜和椰子蟹，可以媲美大堡礁（Great Barrier Reef），英國政府希望透過海洋保護區的成立，來禁止商業捕魚及榨取自然資源的活動，而此舉使得國際間對於保護海洋的行動又往前邁了一大步。全球至2008年時，已有四千四百三十五個海洋保護區，涵蓋面積達二百三十五萬平方公里，但這卻只是世界海洋面積的0.65%（MPA news, 2008），可見海洋保護區的推展，仍有很大的空間可以進行。**表12-1**所示為目前世界排名前十二大的海洋保護區。

二、海洋保護區的定義與目的

目前海洋保護區有多種不同形式，但保護的精神與目的大體一致。廣義海洋保護區意指「所有海洋（岸）地區之範圍所設立之保護區皆屬於海洋保護區」，海洋保護區的主要定義指：「在潮間帶或亞潮帶地區，連同水體、動植物、歷史與文化特性，藉法律或其他有效手段來保存部分或全部與世隔絕的環境」。（IUCN, 1994）全球典範的澳洲大堡礁海洋保護區，當地政府對海洋保護區之定義為：「一個海域地區特別指定在於保護與維持生物多樣性、自然風貌及相關聯的文化資源，透過法律或其他有效的方式管理，介於州的內水、領海和聯邦水的海洋保護區，其包含珊瑚礁、海草床、潟湖、泥灘、鹽沼、紅樹林、岩盤、沉船遺址、考古遺址、沿岸的水下地區以及深海海床。」聯合國糧農組織（Food and Agriculture Organization of the United Nations, FAO）認為，依照法律或其他有效手段，在領水範圍內或公海上劃定的受保護潮間或潮下地體，連同其上覆水域和有關的動植物、歷史和文化特點。海洋保護區根據允許的利用程度，對重要的海洋生物多樣性和資源；特定生境（例如：紅樹林或珊瑚）或魚種、或亞種群（例如：產卵魚或幼魚）提供某種程度的保全和保護。海洋保護區的利用（為科學、教育、娛樂、開採及包括捕魚在內的其他目

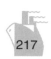

表12-1　全球前十二大海洋保護區

項目	國別	海洋保護區名稱	類型	設立時間	總面積萬平方公里
1	英國	Chagos Islands	海洋保護區	2010	54.5
2	美國	Marianas Trench, Rose Atoll and Pacific Remote Islands Marine National Monument	海洋保護區	2009	50.5
3	吉里巴斯	Phoenix Islands Protected Area	海洋保護區	2006	41.05
4	美國	Papahanaumokuakea Marine National Monument	珊瑚礁生態系保留區	2000	36.2
5	澳洲	Great Barrier Reef Marine Park	海洋公園	1983	34.44
6	澳洲	Macquarie Island Marine Park	海洋公園	1999	16.2
7	厄瓜多爾	Galápagos Marine Reserve	海洋保留區	1996	13.3
8	丹麥	Greenland National Park	國家公園	1974	11（扣除領海）
9	哥倫比亞	Seaflower Marine Protected Area	海洋保護區	2005	6.5
10	澳洲	Heard Island and McDonald Islands Marine Reserve	海洋保留區	2002	6.4
11	俄羅斯聯邦	Komandorsky Zapovednik*	嚴格受保護的自然保留區	1993	5.58
12	俄羅斯聯邦	Wrangel Island Zapovednik*	嚴格受保護的自然保留區	1976	4.67

*總面積包含緩衝區之面積。

資料來源：MPA news（2008）及本作者整理。

的）受到嚴格管制，也可以被禁止，並希望在建立後，能協助維護魚類族群開發的一個工具、保護重要棲息地，及保護生物多樣性等三項目標，茲將海洋保護區的相關定義整理如**表12-2**所示。

　　綜合上述定義與目的可瞭解，海洋保護區應包含多重目標，強

表12-2　海洋保護區之定義

單位／來源	定義
國家自然保育聯盟（IUCN）	係指特別針對一個海域之維持生物多樣性和結合自然及文化資源，並經過立法或其他有效的方法加以管理此一環境。
世界野生動物基金會（WWF）	海洋保護區係為指定可保護海洋生態系統、過程、棲息地和物種的一個區域，並有助於社會、經濟與文化豐度的恢復與補給。
加拿大漁業及海洋部（Fisheries and Oceans Canada）	係指在其內水、領海及專屬經濟海域的海域地區基於下一個或多個理由而被指定為特殊保護： ・保育及保護商業及非商業的漁業資源，包括海洋哺乳動物和牠們的棲息地。 ・保育及保護瀕臨絕種或受到威脅之海洋物種及牠們的棲息地。 ・保育及保護獨特的棲息地。 ・保育及保護高度生物多樣性或生物生產力的海洋地區。 ・由加拿大漁業及海洋部所指定的有必要保育及保護的任何其他的海洋資源或棲息地。
加拿大國家公園（Park Canada）	係指管理海洋地區以達到永續性使用，以及控制需要高度保護的較小型區域，其包含了含有泥土及水體的海床以及濕地、河口、小島和其他海岸地。
澳洲政府（Australia government）	係指海域地區特別指定在於保護與維持生物多樣性、自然風貌及相關聯的文化資源，並透過法律或其他有效的方式管理。介於州的內水、領海和聯邦水的海洋保護區，其包含珊瑚礁、海草床、潟湖、泥灘、鹽沼、紅樹林、岩盤、沉船遺址、考古遺址、沿岸的水下地區以及深海床。
聯合國糧農組織（FAO）	係指依法律或其他有效手段，在領水範圍內或公海上劃定的受保護潮間或潮下地體，連同其上覆水域和有關的動植物、歷史和文化特點。海洋保護區根據允許的利用程度，對重要的海洋生物多樣性和資源；特定生境（例如：紅樹林或珊瑚）或魚種、或亞種群（例如：產卵魚或幼魚）提供某種程度的保全和保護。其利用（為科學、教育、娛樂、開採及包括捕魚在內的其他目的）受到嚴格管制，也可以被禁止。
美國白宮（Unite States）	係指被聯邦政府、州政府或地方的法律或法令所明定永久性的保護部分或全部海洋環境的自然及文化資源。
美國國家海洋保護區中心（National MPA）	是個具有價值性的工具，其主要功能是為了保存部分生態系統的國家自然與海洋文化資源，以達到管理功效。

資料來源：作者製作整理。

調自然保育與維護歷史文化環境種種，藉由環境教育、法律規範與社區參與等，促使人與自然共存共榮，達到保護海洋環境維護的境界。在全球面對惡劣環境與氣候變遷下，各國亟須採取積極作為以維護海洋生態系統。以海洋資源管理為例，原先以族群生態（population-based）或群聚生態（community-based）為基礎的傳統方式，須轉變以生態系（Ecosystem-based）之基礎管理模式。類型則分為單一海洋活動進行規範管理、針對稀有地區或物種提供保護與整合性體系之綜合型保護區等三階段。

三、海洋保護區劃設之評選要素

海洋保護區的劃設類型、方式、標準、分區設計、法律依據等皆是關鍵成功要素，一般權益關係者常誤解海洋保護區區劃範圍是「數大」便是美的心態與設置後，不能入漁的植入式觀念。事實上，劃設考量與評選須根據法規與管理的可推行程度、權益關係者權利、海洋生態區域涵蓋核心棲地等多重層面，並著重於取得生態保護與人類永續發展利用平衡點的雙贏理想境界，故國際自然保育聯盟將劃設海洋保護區的考量標準歸納成生物地理區、生態面、自然面、經濟重要性、社會重要性、科學重要性、國際或國家重要性、實用性或適用性與雙重性或可重複性等九項準則。有效的管理海洋保護區著重在於劃界與有效管制，其中又以分區管制措施為保育環境生態最有效益，如台灣東沙環礁海洋國家公園中，以周圍一百米等深線以淺作為核心生態保育區，並在外圍設置緩衝區作為次管理區。以下針對海洋保護區劃設之評選要素加以闡述：

(一)海洋保護區之類型

海洋保護區類型視當地權益關係者配合度、在地資源利用程度、海域資源狀況而定，由自律到嚴格控管皆有，國際尚未有嚴格的細項

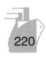

規定。1976年聯合國教科文組織提到基本海洋保護區劃設方式可依據實際情況與特色，將類型劃分為核心區、緩衝區與過渡區等三個功能型態區，茲分述如下：

1. 核心區（core zone, no-take zone，禁漁區）：具完整性與嚴格性，目的為保護當地資源、物種與生態系統，俾可能不受人為與外力因素干擾，依當地文化來決定是否開放傳統資源利用模式，保存原有區域代表性、物理特徵及自然演化，僅供研究與非破壞性遊憩行為。

2. 緩衝區（buffer zone）：此區是防止外力干擾因素影響核心區保育的護城河，在此的魚蝦群會因為核心區的嚴格保護造成資源量增加，此現象稱作「溢出效應」（spillover effect）。由於此區保護細節不夠明確，故最容易產生開發與捕撈的狀況。

3. 過渡區（transition area）：是海洋保護區的最外圍的區域，包括部分原生或次生的生態區域，為海洋活動或捕撈漁業使用等類型，允許部分漁民與業者在此開發利用，使海洋保護區的設置與當地漁民生計的衝突降至最低，是為二者之間的協調區。

表12-3是根據國際自然保育聯盟之保護區分類所整理，一般海洋環境不如陸地區劃容易，主因是海域沒有明顯的界線劃分，故若要有成效性的保護複雜的海洋生態系統，需要投入大量人力、物力以及費心規劃與管理。海洋保護區之分區概念於管理上是個有效的方式，Kelleher和Kenchington（1992）依目標分作六項原則，包括：(1)永久保存的海洋保護區保育；(2)保護重要或代表性棲地、生態系、生態過程；(3)減緩人為活動的衝突；(4)在合理使用範圍內保護自然或文化特性；(5)保留特殊人為使用區；(6)應維持自然狀態供科學研究與教育，儘量避免人為干擾。Palumbi（2000）亦曾將海洋保護區依其用途區分成：永續漁業利用、保護海洋生物多樣性與生態系，與保護特殊文化遺產或易受傷害之物種生活史等三種。

表12-3 國際自然保育聯盟之海洋保護區的類型、定義及目的

類別名稱			定義	目的
I	IA	嚴謹的自然保留區	擁有特別或具有代表性的生態系、地質或物種的陸域／海域地區。	自然科學研究
	IB	荒野地區	未經人為改變或僅受細微變化、保留著自然的特性和作用、沒有永久性或明顯人類定居現象的大面積陸地／海洋區。	保護荒野
II		國家公園	自然海／陸地區指標： 1.為現代人和後裔保護一個或多個完整生態系。 2.排除抵觸該區劃設目的的開發、攫取或占有行為之意圖。 3.建立環境面與文化面共存，提供精神、科學、教育、休閒及遊客的各種機會。	保護生態系統及遊憩
III		自然紀念地	此地區包含具特殊的天然物，或由於它們的本身具稀少性、典型、美學，或文化重要性，使其有此突出、獨特的自然，或文化特色價值。	保存獨特的自然及文化面貌
IV		棲地、物種管理區	確保維持特殊物種的棲地及需要而有著管理的介入之海／陸區。	透過管理的介入來保護
V		地景／海景保護區	陸地（海岸或海域）、人與自然在時間推移間，相互交流而塑造出具顯著美學精神、生態或文化價值，此區通常具高度生物多樣性。	海陸景觀的保護及遊憩
VI		資源管理保護區	此區含有未受人類改變的自然系統，須進行管理以長期性保護及維護生物多樣性，同時提供滿足當地社區需要的、穩定的自然產品供應。	自然生態系統的永續性利用

資料來源：參考IUCN（1994）整理。

(二)海洋保護區之設計

　　過去環境保護的政策多以管制為主，發現問題後再彌補與善後，也往往帶來不良的影響與後果，故在維護海洋環境必須考慮到預防原則。即劃設海洋保護區之前，應先確立目標，決定海洋環境的特色，再評選具潛力之熱點，評選的標準則依生態面、社會經濟面與其他準則做區分，地點設於重要的棲地，如交配及孵育海域、族群聚集之棲地或重要洄游路線。海洋保護區劃設著重於評選區的多樣性、自然

性、生態重要性、完整性等，通常生態面會是評選的首要準則，再考量社會經濟與其他準則（見**表12-4**）。可使用專家評選法（delphi）或疊圖法（overlay），並配合地理資訊系統（Geographic Information System，簡稱GIS），以圖形方式呈現數個評選海域點的重要性。海洋保護區劃設規模並沒一定標準，一般而言，規模愈大愈能保護整個海洋生態系統，但就其他層面，仍須配合海域所有權者與利用海域之權益關係者的充分討論才可。至於海洋保護區劃設程序則包括資料之準備收集、公眾參與及協商、法源與主管機關、二次公眾參與及專家諮詢及財務編列等重要事項（邵廣昭等，2003）。

　　過去權益關係者大都認為劃設海洋保護區即限制使用海洋，影響捕魚、遊憩與開發產業之權利，造成權益受損而反對劃設，因此有關海洋保護區的可能成效亦是劃設的關鍵因素。事實上，根據國外設置海洋保護區的成效發現，除了維護生態環境，更帶動當地經濟成長與社區營造。國外研究也發現，許多保護區附近的漁民喜好在保護區之邊界捕魚，定棲性愈強的魚類於當地設置海洋保護區愈能見到成效，例如智利在境內設置一處禁漁區保育龍蝦，經三年後發現，保護區內的龍蝦體積與數量增加，距離五十公里外的海域龍蝦數量也上升，此種現象推斷是海潮流帶著卵與幼魚散布出去之故（Gell & Roberts, 2003）。此外，澳洲政府也認為設置海洋保護區，可以達到保護生物多樣性與生態系統、維持基因多樣性、保護稀有的海洋生物種類與族群、將海洋環境的調查貢獻給科技與科學的研究及保護科學研究的遺址、文化遺產、提供教育機會與永續性遊憩等好處。世界野生動物基金會則認為海洋保護區有維持物種的生物多樣性及提供棲息地；保護重要棲息地避免過度漁撈的破壞及人類活動造成的傷害；提供復育魚苗場所使能產卵及成長至成魚大小；增加捕魚區的漁獲量（數量和大小）；建立回復力以抵抗外力傷害，如消除變遷；協助維持地方文化、經濟和複雜的海洋生長環境；回復自然生態系統的初始狀態，並能衡量人類活動進而改善資源管理等好處。

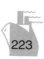

表12-4　海洋保護區劃設地點之評選標準與順序

價值		標準	評選順序
生態方面	多樣性	在生態系、棲地、群聚與物種方面，呈現最多樣或豐富者。	1
	自然性	該區域因受到保護，故尚未受到人類的影響者，或較不致受到人類影響而改變者。	
	生物地理代表性	含有稀有的生物地理特徵者，或含有能代表區域特色的一個或多個生物地理「型態」者。	
	生態重要性	具有高生產力者，或有助於維持重要的生態過程或生命支持系統者。	
	完整性	該區本身或與其他保護區包含了一個完整生態系的程度者，或含有多種棲地者。	
	生物依賴性	含有稀有或瀕危物種之棲地者，或為生物之孵育成長攝食、生殖或休息之場所。	
	獨特性	含有任何物種生存所依賴的稀有或獨特之棲地者，或含有獨特的或稀有的地理特徵者。	
	脆弱性	區域特色易受自然或人為影響而損害，其中之生物對目前環境改變的容忍度低者。	
社會經濟方面	經濟重要性	依賴該區域生活的漁民人數、生態旅遊的價值，由於保護之功效而具有實質或潛在經濟價值。	2
	社會重要性	具有襲產、歷史、文化、傳統漁法、沉船、地景、教育或娛樂等方面，對地方、國家或國際社會具有現實或潛在的價值者。	
	科學重要性	具有研究、教育和監測價值者，特別是已有相當研究或監測計畫或資料者。	
	國際或國家重要性	已經列入或可能列入世界或國家襲產名單上，或已宣布或有潛力成為生物圈保護區，或包括在重要的國際或國家名錄中，或是國際或國家保護協定之主體者。	
	可行性	指社會和政治可接受程度、社區支持程度。	
	可及性	指從事教育、旅遊和娛樂活動的方便程度。	
	利益衝突或相容性	指與現有使用、特別是與當地使用的相容程度。	
其他準則	急迫性	必須採取立即行動，以免區域的價值降低或消失者。	
	受威脅程度	指各種活動對於海洋保護區造成的破壞，或所受威脅程度。	
	有效性	指管理計畫是否有效可行，尤其執法能力及與相關計畫間之互動，皆會影響海洋保護區的成效。	

資料來源：參考邵廣昭等（2003）。

近年來，國際間的保育意識大大提升，保護區劃設更納入生物圈、生態系保護的概念，其中海洋保護區因可降低人為對於海洋的惡性破壞，包含過度漁撈、採礦、陸域污染等，並使成魚孵卵、幼魚或魚卵等得到安全庇護，故受到不少國家的青睞。不過，海洋保護區的爭議性也非常高，卻又有劃設與管理之必要性。因此，各國莫不謹慎評估後才予以劃設，包括根據靈活性、適用性與發展性來評估海洋保護區設立之適切性，同時重視有關海洋保護區分區設計、劃設位置、當地衝擊因子大小、權益關係者重視利益程度等要素。其中，透過共同管理將海洋公共財私有化，以提升權益關係人對海洋管理之動機，並增進海洋保護區劃設的決策過程透明化，以減少資訊不對稱而造成政策施行的絆腳石，進而使權益關係人有參與感及願意溝通，應是政府推動海洋保護區劃設與管理所要加強的事項。

專欄　台灣海洋保護區的發展沿革與未來方向

　　台灣過去皆以陸地發展為主軸，在海洋保育部分落後陸上保育至少二十年（鄭天明，2008），今日的保護區由於是陸地延伸至海洋，相關規範是依陸地保護區法令規章及模式來籌劃管理。其實台灣早在1961年就開始推動自然保育與國家公園的工作，並於1972年制定「國家公園法」，於內政部轄下成立國家公園管理處，以有效執行經營管理國家公園、維護國家資產。目前國家公園共有七座，依成立年代分為墾丁、玉山、陽明山、太魯閣、雪霸、金門國家公園與東沙環礁海洋國家公園等。另外，從1978年至今，行政院農委會陸續在全國設置共二十六個沿岸漁業資源保育區、內政部營建署依台灣沿海地區自然環境保護計畫相繼公告了十二個沿海保護區等。

今日世界各國意識到海洋主權的重要性，乃相繼宣示領海、大陸礁層、專屬經濟區的範圍，台灣也於1998年頒布「中華民國領海及鄰接區法」與「中華民國專屬經濟海域及大陸礁層法」，向國際社會宣示我國的領海主權。另外，行政院在1999年通過「生物多樣性行動方案」，要求將5%近岸海域劃設為海洋保護區，以符合生物多樣性公約之目標。2004年，政府著手推動海洋事務，制定海洋事務政策與措施協調等，核定「行政院海洋事務推動委員會設置要點」，並發布「國家海洋政策綱領」，作為我國國家海洋政策之指導文件。2006年政府出版《海洋政策白皮書》提供整體性與前瞻性的海洋策略，為建立海洋事務跨部會整合之管理機制，並進一步讓全民瞭解台灣海洋的現況與願景，書冊中更提及了欲將龜山島納入推動保育的工作項目當中（行政院海推會，2006），2007年海洋國家公園管理處正式成立，公告設立第一座海洋型國家公園——「東沙環礁海洋國家公園」，開啟我國海洋保護區劃設的先河。

表12-5　台灣海洋保護區之法規分析

項目 法規	定義／目的	保護標的	保護區名稱	法規特色	主管機關
漁業法	為保育、合理利用水產資源，提高漁業生產力，促進漁業健全發展，輔導娛樂漁業，維持漁業秩序，改進漁民生活。	水產動植物。	水產動植物繁殖保育區	為典型海洋保護區樣式，保護標的物較為單一。	農委會

項目 法規	定義／目的	保護標的	保護區名稱	法規特色	主管機關
文化資產保存法	為保存及活用文化資產，充實國民精神生活，發揚多元文化。	指具保育自然價值之自然區域、地形、植物及礦物。	自然保留區	須具備珍稀、特殊、獨特生態為先決條件，擁有特殊資源才加以劃設。	文建會與農委會
國家公園法	為保護國家特有之自然風景、野生物及史蹟，並供國民之育樂及研究。	特有之自然風景、野生物及史蹟。	海洋國家公園	沿用最久的自然保育法律，分區內容較具完整性。	內政部
野生動物保育法	為保育野生動物，維護物種多樣性，與自然生態之平衡。	指瀕臨絕種、珍貴稀有及其他應予保育之野生動物。	野生動物重要棲息環境／保護區	保育瀕臨絕跡之生物，偏重陸域保護，罰則嚴厲。	農委會
發展觀光條例	為改善居民生活環境，並促進市、鎮、鄉街有計畫之均衡發展。	自然人文生態景觀。	國家風景區	立法以發展觀光及繁榮為目的，並非著重生態保育。	交通部
都市計畫法	保護當地之生態資源以供觀光遊憩。	名勝、古蹟及具有紀念性或藝術價值應予保存之建築。	其他資源保護區	保護當地資源，對於觀光客進入則無特別限制或要求。	內政部
海岸法（審核中）	為保護、開發及管理海岸地區土地，防治海岸災害，促進海岸地區天然資源之保育利用。	重要水產資源地區；珍貴稀有動植物；特殊景觀資源地；重要文化資產地區；重要河口生態地區；其他依法律規定應予保護地區。	海岸保護區	針對沿岸土地開發、天然保育利用等專設海岸保護區。	內政部

資料來源：作者製作整理。

根據前述各種法令比較可看出，台灣主要偏重於陸域保護，雖然陸域區有涵蓋海域部分，但並未有適當的管制措施。其實海洋保護區的劃設不論採取何種法律，最重要的是要有嚴格的公權力施行，並依據需求劃設禁漁區、建立生態資料庫、建立補償基準、完整的保護區法令規章，與建立海洋保護區之公眾參與的協商機制（丁國桓，2004）。鄭天明（2008）對於台灣海洋政策提出五項行動方案，分別為：著重管理的有效建立海洋保護區；降低海陸域之污染物進入海洋；加強海洋管理，保護自然海岸線；永續漁業管理；推動海洋教育，進而保育瀕臨絕種的海洋生物。整體而言，由於台灣並未對海洋保護區單獨立法，使得法制上有所不足，落實上自然不具有完整性。若進一步與其他海洋國家比較，台灣的海洋保護區則尚在起步之中，但從我國海洋國家公園的發展、漁業資源保育區的設置、海岸法的推動，以及海洋事務部的規劃等，尚可看見一些成果。另外，政府有意將海洋國土納入於國土計畫裡，並將重要敏感的棲地歸納為不同等級的保護區，並予以保護的作法，相信在未來必能在海洋保育上有一定的成就（邵廣昭，2000）。

「海洋立國」與「海洋興國」是前後任政府的政見之一，海洋保護區的劃設與管理亦是台灣參與國際社會無法避免的責任，因而隨著台灣海洋保育意識的發展，政策上如何在受海洋保育與資源利用間取得平衡，並以朝形成未來保護區網絡系統之連結為目標，以永續享受海洋環境所帶來的多樣化價值，應是有關單位所要深思的重要課題。

討論時間

我國目前規劃有幾座海洋型國家公園，主管機關為何單位，我們是否來討論一下，您支持設立海洋型國家公園嗎？您的理由為何？

海洋體驗

資料來源：魚樂天地。

問題與討論

1. 試闡述永續發展定義與起源。
2. 海洋遊憩永續發展的課題中，永續海洋管理所需關切的事宜包括哪些？
3. 政府在海洋遊憩活動管理角色中所執行的項目有哪些？
4. 試述永續發展之最終目標與方向。

參考文獻

一、中文部分

戶外生活雜誌新潮活動編輯組（1981）。《風浪板》。台北：戶外生活。

王惠民（2005）。《東北角海岸岸釣發展潛力、效益評估及其管理制度建構之研究》，國立台灣海洋大學海洋資源管理研究所碩士論文。

丘昌泰（2007）。〈宜蘭國際童玩節的問題建構與解決方案〉，《空大學訊》。台北：空大。

交通部觀光局大鵬灣國家風景區管理處（2000）。《民間參與大鵬灣國家風景區建設──先期計畫書》。

交通部觀光局東北角海岸國家風景區管理處（2009）。《2008福隆沙雕藝術季實錄暨宜蘭海岸國家風景區》。

牟鍾福（2002）。《我國海域運動發展之研究》。體育委員會。

行政院海洋推動委員會（2006）。《海洋政策白皮書》。台北：研究發展考核委員會。

吳偉靖（2006）。《海洋遊憩活動對漁業活動的影響與對策之研究》，國立台灣海洋大學環境生物與漁業科學研究所碩士論文。

李明華（2005）。《台灣賞鯨業營運績效及其改善之研究》，國立台灣海洋大學應用經濟研究所碩士學位論文。

李晨光（2005）。《珊瑚礁生態旅遊與保育策略之經濟分析》，國立台北大學自然資源與環境管理研究所在職專班碩士學位論文。

李銘輝、郭建興（2003）。《觀光遊憩資源規劃》。台北：揚智。

卓俊辰（1990）。《從健康的觀點論體能休閒活動的重要性與可行性措施》，中華民國戶外遊憩協會休閒教育研討會。

邱文彥（1997）。《台灣地區近岸海域遊憩活動之現況調查及制度研究》，國立中山大學海洋環境系碩士論文。

邱文彥（2000）。《海岸管理理論與實務》。台北：五南。

邱文彥（2003）。《海洋產業發展》。台北：胡氏。

張志強（1999）。〈可持續發展研究：進展與趨向〉，《地球科學進展》，第14卷，第6期，頁589-595。

曹建良等（2002）。《永恆的產業——二十一世紀中國農業的思考》。北京：
　　中國農業。

莊慶達、胡興華、邱文彥、高松根、何立德、碧函等（2008）。《海洋觀光休
　　閒之理論與應用》。台北：五南。

郭建池（1999）。《阿里山地區原住民對其觀光發展衝擊之認知與態度之研
　　究》，文化大學觀光事業研究所碩士論文。

郭慶清（2006）。《漁港轉型為觀光遊憩發展策略規劃之研究》，國立中山大
　　學海洋環境及工程學系碩士論文。

陳水源（1988）。《觀光地區評價方法》。台北：淑馨。

陳正男（2002）。《台灣地區海洋運動發展策略之研究——以澎湖縣、連江縣
　　為例》。體育委員會。

陳俊德（2008）。《台灣礁區水肺潛水遊憩活動之研究》，國立台灣海洋大學
　　環境生物與漁業科學系碩士論文。

陳思倫、郭柏村（1995）。〈觀音山風景區居民對觀光開發影響認知之研
　　究〉，《觀光研究學報》，第1卷，第2期，頁48-58。

陳炳輝（2008）。《節慶文化與活動設計》。台北：華立。

陳璋玲（2008）。〈台灣海域遊憩管理體制與相關法規政策之探討〉，《漁業
　　推廣》，第261期，頁8-P17。

閔志偉（2002）。《台灣海洋環境的永續管理——以墾丁國家公園建構海洋保
　　護區為例》，南華大學環境管理研究所碩士論文。

黃尹鏗（1996）。《綠島地區生態觀光之發展：遊客與居民之態度分析》，國
　　立東華大學自然資源管理研究所碩士論文。

黃聲威（2001）。〈發展海洋觀光〉，論文發表於主辦者主辦之「海洋休閒觀
　　光學術研討」會議，中國海事商業專科學校。

黃煌輝（2006）。〈台灣海岸的美〉，《科學發展》，第408期，頁52-P57。

台灣漁業經濟發展協會（2002）。《休閒漁業策略聯盟——再造漁會新生命漁
　　會經營休閒漁業之可行性評估與規劃》。

趙瑞華（2002）。《我國海域遊憩活動管理制度之研究》，中央警察大學水上
　　警察研究所碩士論文。

劉修祥譯（2001）。《海洋觀光發展、影響與管理》。台北：桂魯。

劉修祥（2006）。《海域觀光遊憩概論》。台北：桂魯。

劉　剛（2003）。《馬祖發展生態旅遊之研究》，國立台灣海洋大學環境生物

與漁業科學系碩士論文。

潘盈仁（2006）。《大鵬灣國家風景區遊客海域滿意度之研究》，南台科技大學休閒事業管理研究所碩士論文。

蔡長清（2003）。〈海洋觀光遊憩趨勢及前景〉，收入邱文彥主編《海洋產業發展》。台北：胡氏。

鄭天明（2008）。〈探索水域遊憩活動之定義〉，《漁業推廣》，第263期，頁40-43。

鄭媄壬（2007）。《花蓮縣沿岸休閒海釣之經濟效益分析》，國立台灣海洋大學環境生物與漁業科學系碩士論文。

鍾文玲、林晏州（1993）。〈釣魚者遊憩衝突認知之研究〉，《戶外遊憩研究》，第6卷，第1/2期，頁55-79。

藍亞文（2006）。《澎湖發展休閒漁業規劃與策略之研究》，國立台灣海洋大學環境生物與漁業科學系碩士論文。

嚴妙桂譯（2003）。《休閒活動規劃與管理》。台北：桂魯。

鍾宜庭、莊慶達、蕭堯仁（2005）。〈淡水漁人碼頭遊憩品質調查與發展概況〉，《中國水產》，第633期，頁14-31。

丁國桓（2004）。《台灣漁業劃設海洋保護區之策略》，國立台灣海洋大學環境生物與漁業學系碩士論文。

內政部營建署（2006）。《東沙環礁國家公園生態解說手冊》，內政部營建署。

行政院海洋事務推動委員會編（2006）。《海洋政策白皮書》，行政院研究發展考核委員會。

行政院農業委員會（2007）。〈保育區管理——保育態度決定資源豐度〉，《新漁業》，第239期，頁4-9。

洪莉雯（2008）。《探討宜蘭龜山島海域劃設海洋保護區之可行性研究》，國立台灣海洋大學海洋事務與資源管理研究所碩士論文。

邵廣昭（2000）。〈海洋資源與海洋保護區〉，《水產種苗》，頁30-31。

邵廣昭、邱文彥、歐慶賢、謝蕙蓮（2003）。《海洋保護區系統之建立及其經營管理策略之研究期末報告》。高雄：行政院農委會漁業署。

邵廣昭（2004）。〈海洋保護區在漁業資源永續利用方面的國際趨勢〉，《國際農業科技新知》，第23期，頁3-7。

汪明生、朱斌妤（1999）。《衝突管理》。台北：五南。

林妍伶（2007）。《台灣外岸磯釣遊憩效益之評估》，國立台灣海洋大學應用
　　經濟研究所碩士論文。

邵廣昭（2000）。〈海洋資源與海洋保護區〉，《水產種苗月刊》，頁
　　30-31。

張惠堂（1988）。《公共政策制定過程衝突面之研究——杜邦設廠爭議之個案
　　分析》，國立政治大學公共行政研究所碩士論文。

陳凱俐（1997）。〈自然資源之經濟效益評估——以宜蘭縣蘭陽溪口為例〉，
　　《台灣銀行季刊》，第48卷，第4期，頁153-190。

陳憲明（1995）。〈馬公市五德里廟產的石滬與巡滬的公約〉，《咾咕石季
　　刊》，第1期，頁4-10。

陳憲明（1996）。〈澎湖群島石滬之研究〉，《台師大地理研究報告》，第25
　　期，頁117-140。

黃宗成、吳忠宏、高崇倫（2000）。〈休閒農場遊客遊憩體驗之研究〉，《戶
　　外遊憩研究》，第13卷，第4期，頁1-25。

黃國良（1994）。《中介策略與地方建設環境紛爭處理之研究——認知衝突與
　　利益衝突的角色》，國立中山大學企業管理研究所博士論文。

潘盈仁（2006）。《大鵬灣國家風景區遊客海域滿意度之研究》，南台科技大
　　學休閒事業管理研究所碩士論文。

張殿文（2005）。《虎與狐——郭台銘的全球競爭策略》。台北：天下文化。

二、英文部分

Ap, J. & Crompton, John L. (1998). Developing and Testing a Tourism Impact Scale,
　　Journal of Travel Research, 37: 120-130.

Australian Economic Consultants. (1998). *Measuring the economic input of coastal
　　and marine tourism*. Department of Industry, Science and Tourism.

Brougham, J. & Butler, R. (1981). A Segmentation Analysis of Resident Attitudes to
　　the Social Impact of Tourism, *Annals of Tourism Tesearch*, 8: 569-589.

Brunt, P. & Courtney, P. (1999). Host Perceptions of Sociocultural Impacts, *Annals of
　　Tourism Research*, 26(3): 493-515.

Butler, R. W. (1974). Social Implications of Tourism Development, *Annals of Tourism
　　Research*, 2(2): 100-111.

Chapter 205A. Coastal Zone Management. Honolulu, Office of State Planning.

Cohen, E. (1984). The Sociology of Tourism: Approaches, Issues And Findings, *Annual Review of Sociology*, 10: 373-392.

France, L. (1997). *The Earthscan Reader in Sustainable Tourism*. UK: Earthscan Publications. Ltd.

Gartner, William C. (1996). *Tourism Development: Principles, Processes, and Policies*. New York: Van Nostrand Reinhold.

Inskeep, E. (1991). *Tourism Planning: An Integrated and Sustainable Development Approach*. Van Nostrand Reinhold.

Jacob, G., & Schreyer, R. (1980). Conflict in Outdoor Recreation: A Theoretical Explanation, *Journal of Leisure Research*, 12, 3380.

MacDonald, C. D. & Elizabeth, C. (1989). Managing Ocean Resources for Tourism Development in Hawaii. *State of Hawaii Department of Business and Economic Development*, 123-128.

Organization for Economic Cooperation and Development (OECD) (1980). *The Impact of Tourism on the Environment*. Paris: OECD.

Schneider, I. E. (2000). Revisiting and Revising Recreateon Conflict Research. *Journal of Leisure Research,* 32(1): 129-132.

Scott, D. (1994). A Comparison of Visitors' Motivations to Attend Three Urban Festivals. *Festival Management and Event Tourism*. 3(3): 121-128.

State of Hawaii (1985). *Hawaii Revised Statutes 1985 Replacement*.

State of Hawaii (1990). Hawaii Coastal Zone Management Program, *Office of State Planning*. Honolulu.

Tyrrell, T. J. (1990). An Economic Perspective of Tourism Development in Phuket, Tailand. In M. Miller & J. Auyong (Eds.). *Proceedings of the 1990 Congress on Costal and Marine Tourism,* Vol. 2, 460-468.

Warren, J. A. N. & Taylor, C. N. (1994). *Developing Ecotourism in New Zealand*. New Zealand InstItude for Social Research and Development, Wellington.

World Tourism Organization (1997). *International Tourism: A Global Perspective*. Madrid: Author.

Gell, F. & Roberts, C. (2003). *The Ffishery Effects of Marine Reserves and Fishery Closures*. WWF, Washington, D. C.

Kachel, M. (2008). Protection of Specific Marine Areas. *Springer Berlin Heidelberg*,

13: 37-50.

Kelleher, G. & Kenchington, R. (1992). *Guidelines for Establishing Marine Protected Areas, A Marine Conservation and Development Report.* IUCN, Gland, Switzerland.

Palumbi, S. (2000). The Ecology of Marine Protected Areas, in M. Bertness (ed.), *Marine Ecology: The New Synthesis,* pp.509-530. Sunderland, M. A.: Sinauer Press.

Phillips, A. (1999). *Guildelines for Marine Protected Areas,* IUCN.

Salm, V., Clark, R. & Erkki, S. (2000). *Marine and Coastal Protected Areas,* IUCN.

Schaeffer, R. L., Mendenhall, W. & Ott, L. (1990). *Elementary Survey Sampling* (4th, ed.), Belmont: Duxbury Press.

Amy, D. J. (1987). *The Politics of Environment Mediation.* New York: Columbia University Press.

Bingham, G., (1986). *Resolving Environmental Disputes: A Decade of Experience.* Washington, D. C., The Conservation Foundation.

Chandrase-kharan, D., (1996). *Proceedings of Electronic Conference on Addressing Natural Resource Conflict Through Community Forestry.* Rome: Food and Agricultural Organization of the United Nations.

Crowfoot, J. E. and Wondolleck, J. M. (1990). *Environmental disputes: community involvement in conflict resolution.* Washington, D. C: Island Press.

Driver, B. L., & Brown, P. J. (1975). "A Social-Psychological Definition of Recreation Demand, with Implications for Recreation Resource Planning." *Assessing Demand for Outdoor Recreation,* 12(8): 62-88.

Driver, B. L. and Toucher, R. C. (1970). "Toward a Behavioral Interpretation of Recreation of Planning" *Element of outdoor,* 13(3): 135-153.

Eden, S., (1998). "Environmental Issues: Knowledge, Uncertainty and the Environment." *Human Geography,* 22(3): 425-432.

Emerson, K., T., R. O., Nabatchi, and J. Stephens (2003). "The Challenges of Environmental Conflict Resolution.", In R. O'Leary and L. Bingham (eds.), *The Promise and Performance of Environmental Conflict Resolution.* Washington D.C.: Resources for the Future.

Harrison, E. F., (1987). *The Managerial Design Making Process.*(3rd.), Boston:

Houghton Mifflin Company.

Ittelson,W. H. (1978). "Environmental Perception and Urban Experience." *Environment and Behavior,* 10(2): 193-213.

IUCN (1994), IUCN. *Guidelines for Protected Area Management.* CNPPA with the Assistance of WCMC. Gland, Switzerland: IUCN.

Jackson, L. S. and P. Pradubraj (2004). "Introduction: Environmental Conflict in the Asia-Pacific." *Asia Pacific Viewpoint*, 45(1): 1-11.

Mayer, B. S., (2004). *Beyond Neutrality: Confronting the Crisis in Conflict Resolution.* San Francisco: Jossey-Bass.

Olson, M., (1971). *The logic of Collective Action,* Cambridge: Harvard University Press.

Orams, M. B. (1995). "Towards a more desirable form of ecotourism." *Tourism Management,* 16(1): 3-8.

Orr, P. J., K. Emerson and D. L. Keyes (2008). "Environmental Conflict Resolution Practice and Performance: An Evaluation Framework." *Conflict Resolution Quarterly*, 25(3): 283-301.

Rauschmayer, F. and H. Wittmer (2006). "Evaluating Deliberative and Analytical Methods for the Resolution of Environmental Conflicts," *Land Use Policy*, 23: 108-122.

Robbin, S. P., (1974). *Managing Organizational Conflict.*, Englewoodcliff, N. J.: Prentice-Hall.

Rossman, J. R. (1989). *Recreation Programming Designing Leisure Experience* (2nd, ed.). Champaign, Illinois: Sagamore Publishing all rights reserved.

Schmidtz, D., (2002). Natural enemies: An Aanatomy of Environmental Conflict, in D. Schmidtz and E., Willott (eds), *Environmental Ethics: What Really Matters, What Really Works.* New York: Oxford University Press, 417-424.

UNEP (1998). *Ecolabels in the Tourism Industry*, UNEP publish.

Virden, R. J. & Knopf, R. C.(1989). "Activities, Experiences and Environmental Settings: A Case study of Recreation Opportunity Spectrum Relationships." *Leisure Science*, 11(2): 159-176.

Wittmer, H., F. Rauschmayer and B. Klauer, (2006). "How to Select Instruments for the Resolution of Environmental Conflicts?" *Land Use Policy*, 23: 1-9.

British Broadcasting Corporation (BBC), Scientists demand 'fish parks' http://news.bbc.co.uk/2/hi/in_depth/sci_tech/2001/san_francisco/1176382.stmCochra, 20 Jun 2008.

IUCN海洋保護區類目來源：http://www.iucn.org/themes/wcpa/wpc2003/pdfs/outputs/pascat/pascatrev_info3.pdf，瀏覽日期：2007.05.17。

IMAPS互動式地圖http://stort.unep-wcmc.org/imaps/gb2002/book/viewer.htm

FAO http://www.fao.org/

MPA news http://depts.washington.edu/mpanews/issues.html

屏東觀光旅遊資訊網，來源：http://travel.pthg.gov.tw/CmsShow.aspx?ID=389&LinkType=3&C_ID=260

墾丁國家公園管理處，來源：http://www.ktnp.gov.tw/

台灣競爭力論壇，來源：http://www.tcf.tw/?cat=14

交通部觀光局，來源：http://taiwan.net.tw/

行政院海洋事務推動小組，來源：http://www.cmaa.nat.gov.tw/ch/index.aspx

日本國之簡介，來源：http://www.npic.edu.tw/~japanese/say%20j/say%20j2.htm

苗栗觀光文化網站，來源：http://travel.miaoli.gov.tw/index.php

全民休閒運動宣傳網，來源：http://www.hisport.com.tw/interview/interview32/2005.9.19

高美濕地，來源：http://www.gaomei.org.tw/

台灣船舶網，來源：http://www.ship.org.tw/news/detail.asp?tag=574

太魯閣國家公園，來源：http://www.taroko.gov.tw/Mainpages/welcome/default.aspx

雲林縣鄉公所全球資訊網，來源：http://www.zuhu.gov.tw/home.asp

邱偉誠，〈黃金海岸戲水、漫步　瞧見夕陽之美〉，來源：http://702.travel-web.com.tw/

歡迎光臨澎湖國家風景區管理處，來源：http://www.penghu-nsa.gov.tw/

李海清，〈台灣海洋運動可用資源與發展機會〉，來源：http://www.sac.gov.tw/annualreport/Quarterly154/p8.asp

莊慶達，〈海洋觀光與休閒漁業的發展〉，來源：http://www.tcf.tw/?p=68

鄭天明，〈探索水域遊憩活動之定義〉，來源：http://www.aptcm.com/fish/

km.nsf/ByUNID/3FF23CCBA29A64F6482574C2000723ED?opendocument，
漁業署。

中央氣象局http://www.cwb.gov.tw/

世界野生動物基金會http://www.panda.org/

加拿大海洋保護區http://www.pac.dfo-mpo.gc.ca/oceans/mpa/default_e.htm

台灣國家公園http://np.cpami.gov.tw

行政院農委會漁業署http://www.fa.gov.tw/

行政院農委會林務局自然保育網http://conservation.forest.gov.tw/mp.asp?mp=10

東北角國家風景區http://www.necoast-nsa.gov.tw/index.php

東沙環礁海洋國家公園http://dongsha.cpami.gov.tw

農委會林務局自然資源與生態資料庫http://ngis.zo.ntu.edu.tw/index1.htm

國家海洋科學研究中心海洋資料庫http://www.ncor.ntu.edu.tw/ODBS/

龜山島http://www.ilantravel.com.tw/turtle/index.htm。

宜蘭縣政府主計處http://bgacst.e-land.gov.tw/

生物多樣性公約http://bc.zo.ntu.edu.tw/cbd/cbd_c.pdf，瀏覽日期：97.04.12。

邵廣昭（2004）。〈生態系管理方法概念〉，重要國際漁業議題發展趨勢分析
　　座談會──探討永續漁業之內涵http://www.ofdc.org.tw/internationalinfo/04/
　　930602.pdf，瀏覽日期：97.05.20。

張隆盛、廖美莉（2002）。〈國政研究報告：生態保育──世界保護區發展的
　　趨勢〉，財團法人國家政策研究基金會http://old.npf.org.tw/PUBLICATION/
　　SD/091/SD-R-091-031.htm，瀏覽日期：97.06.17。

黃石國家公園http://vm.nthu.edu.tw/science/shows/sci038.html，瀏覽日期：
　　97.05.05。

澳洲政府 http://www.environment.gov.au/coasts/mpa/about/index.html

鄭明修（2008）。〈2008前瞻：從懼海到親海　建構海洋資源的永續價值〉，
　　http://e-info.org.tw/node/29509，瀏覽日期：97.05.04。

世界國家公園大會http://wpc.e-info.org.tw/PAGE/ABOUT/wpc_history.htm，瀏覽
　　日期：97.02.21。

附錄　水域遊憩活動管理辦法

<div align="right">（2004 年 2 月 11 日 公布）</div>

第一章　總則

第一條　　　本辦法依發展觀光條例（以下簡稱本條例）第三十六條規定訂定之。

第二條　　　從事水域遊憩活動，依本辦法規定辦理，本辦法未規定者，依其他中央法令及地方自治法規辦理。

第三條　　本辦法所稱水域遊憩活動，指在水域從事下列活動：

一、游泳、衝浪、潛水。

二、操作乘騎風浪板、滑水板、拖曳傘、水上摩托車、獨木舟、泛舟艇、香蕉船等各類器具之活動。

三、其他經主管機關公告之水域遊憩活動。

第四條　　　本辦法所稱水域管理機關，係指下列水域遊憩活動管理機關：

一、水域遊憩活動位於風景特定區、國家公園所轄範圍者，為該特定管理機關。

二、水域遊憩活動位於前款特定管理機關轄區範圍以外，為直轄市、縣（市）政府。

前項水域管理機關為依本辦法管理水域遊憩活動，應經公告適用，方得依本條例處罰。

第五條　　　水域管理機關依本條例第三十六條規定限制水域遊憩活動之種類、範圍、時間及行為時，應公告之。

前項水域遊憩活動之種類、範圍、時間及土地使用，涉及其他機關權責範圍者，應協調該權責單位同意後辦理。

第六條　　　水域管理機關得視水域環境及資源條件之狀況，公告禁止水域遊憩活動區域。

第七條　　　水域管理機關或其授權管理單位基於維護遊客安全之考量，得視需要暫停水域遊憩活動之全部或一部。

第八條　　　從事水域遊憩活動，應遵守下列事項：

一、不得違背水域管理機關禁止活動區域之公告。

二、不得違背水域管理機關對活動種類、範圍、時間及行為之限制公告。

三、不得從事有礙公共安全或危害他人之活動。

四、不得污染水質、破壞自然環境及天然景觀。

五、不得吸食毒品、迷幻物品或濫用管制藥品。

第九條　　　水域管理機關得視水域遊憩活動區域管理需要，訂定活動注意事項，要求水域遊憩活動經營業者投保責任保險、配置合格救生員及救生（艇）設備等相關事項。

水域管理機關應擇明顯處設置告示牌，標明該水域之特性、活動者應遵守注意事項，及建立必要之緊急救難系統。

水域遊憩活動經營業者，違反第一項注意事項有關配置合格救生員及救生（艇）設備之規定者，視為違反水域管理機關之命令。

第二章　分則

第一節　水上摩托車活動

第十條　　　所稱水上摩托車活動，指以能利用適當調整車體之平衡及操作方向器而進行駕駛，並可反覆橫倒後再扶正駕駛，主推進裝置為噴射幫浦，使用內燃機驅動，上甲板

下側車首前側至車尾外板後側之長度在四公尺以內之器具之活動。

第十一條　租用水上摩托車者，駕駛前應先經各水域水上摩托車出租業者之活動安全教育。

前項活動安全教育之教材由水域管理機關訂定並公告之，其內容應包括第十二條及第十三條之規定。

第十二條　水上摩托車活動區域由水域管理機關視水域狀況定之；水上摩托車活動與其他水域活動共用同一水域時，其活動範圍應位於距領海基線或陸岸起算離岸二百公尺至一公里之水域內，水域管理機關得在上述範圍內縮小活動範圍。

前項水域主管機關應設置活動區域之明顯標示；從陸域進出該活動區域之水道寬度應至少三十公尺，並應明顯標示之。

水上摩托車活動不得與潛水、游泳等非動力型水域遊憩活動共同使用相同活動時間及區位。

第十三條　騎乘水上摩托車者，應戴安全頭盔及穿著適合水上摩托車活動並附有口哨之救生衣。

第十四條　水上摩托車活動區域範圍內，應區分單向航道，航行方向應為順時鐘；駕駛水上摩托車發生下列狀況時，應遵守下列規則：

一、正面會車：二車皆應朝右轉向，互從對方左側通過。

二、交叉相遇：位在駕駛者右側之水上摩托車為直行車，另一水上摩托車應朝右轉，由直行車的後方通過。

三、後方超車：超越車應從直行車的左側通過，但應保持相當距離及明確表明其方向。

第二節　潛水活動

第十五條　　所稱潛水活動，包括在水中進行浮潛及水肺潛水之活動。

前項所稱浮潛，指佩帶潛水鏡、蛙鞋或呼吸管之潛水活動；所稱水肺潛水，指佩帶潛水鏡、蛙鞋、呼吸管及呼吸器之潛水活動。

第十六條　　從事水肺潛水活動者，應具有國內或國外潛水機構發給之潛水能力證明。

第十七條　　從事潛水活動者，除應遵守第八條規定外，並應遵守下列事項：

一、應於活動水域中設置潛水活動旗幟，並應攜帶潛水標位浮標（浮力袋）。

二、從事水肺潛水活動者，應有熟悉潛水區域之國內或國外潛水機構發給潛水能力證明資格人員陪同。

三、不得攜帶魚槍射魚及採捕海域生物。

第十八條　　從事潛水活動之經營業者，應遵守下列規定：

一、僱用帶客從事水肺潛水活動者，應持有國內或國外潛水機構之合格潛水教練能力證明，每人每次以指導八人為限。

二、僱用帶客從事浮潛活動者，應具備各相關機關或經其認可之組織所舉辦之講習、訓練合格證明，每人每次以指導十人為限。

三、以切結確認從事水肺潛水活動者持有潛水能力證明。

四、僱用帶客從事潛水活動者，應充分熟悉該潛水區域之情況，並確實告知潛水者，告知事項至少包括：活動時間之限制、最深深度之限制、水流流向、底

質結構、危險區域及環境保育觀念暨規定，若潛水員不從，應停止該次活動。另應告知潛水者考量身體健康狀況及體力。

五、每次活動應攜帶潛水標位浮標（浮力袋），並在潛水區域設置潛水旗幟。

第十九條　載客從事潛水活動之船舶，除依船舶法及小船管理規則之規定配置必要之通訊、救生及相關設備外，並應設置潛水者上下船所需之平台或扶梯。

第二十條　載客從事潛水活動之船長或駕駛人，應遵守下列規定：

一、應向港口海岸巡防機關報驗載客出海從事潛水活動。

二、出發前應先確認通訊設備之有效性。

三、應充分熟悉該潛水區域之情況，並確實告知潛水者。

四、乘客下水從事潛水活動時，應於船舶上升起潛水旗幟。

五、潛水者未完成潛水活動上船時，船舶應停留該潛水區域；潛水者逾時未登船結束活動，應以通訊及相關設備求救，並於該水域進行搜救；支援船隻未到達前，不得將船舶駛離該潛水區域。

第三節　獨木舟活動

第二十一條　所稱獨木舟活動，指利用具狹長船體構造，不具動力推進，而用槳划動操作器具進行之水上活動。

第二十二條　從事獨木舟活動，不得單人單艘進行，並應穿著救生衣，救生衣上應附有口哨。

第二十三條　從事獨木舟活動之經營業者，應遵守下列規定：

一、應備置具救援及通報機制之無線通訊器材,並指定
　　帶客者攜帶之。

二、帶客從事獨木舟活動,應編組進行,並有一人為領
　　隊,每組以二十人或十艘獨木舟為上限。

三、帶客從事獨木舟活動者,應充分熟悉活動區域之情
　　況,並確實告知活動者,告知事項至少應包括活動
　　時間之限制、水流流速、危險區域及生態保育觀念
　　與規定。

四、每次活動應攜帶救生浮標。

第四節　泛舟活動

第二十四條　所稱泛舟活動,係於河川水域操作充氣式橡皮艇進行之
　　　　　　水上活動。

第二十五條　於水域遊憩活動管理區域從事泛舟活動前,應向水域管
　　　　　　理機關報備。從事泛舟活動前應先接受活動安全教育。
　　　　　　前項活動安全教育之內容由水域管理機關訂定並公告
　　　　　　之。

第二十六條　從事泛舟活動,應穿著救生衣及戴安全頭盔,救生衣上
　　　　　　應附有口哨。

第三章　附則

第二十七條　從事水域遊憩活動,不具營利性質而有下列各款情事之
　　　　　　一者,由水域管理機關依本條例第六十條第一項規定處
　　　　　　罰之:

一、違反第八條從事水域遊憩活動應遵守事項之規定。

二、違反第十一條第一項駕駛前應先經活動安全教育之
　　規定。

三、違反第十二條第一項限制水上摩托車活動區域、第三項不得與非動力型活動使用相同活動時間及區域之規定。

四、違反第十三條應戴安全頭盔及穿著附有口哨救生衣之規定。

五、違反第十四條航行規則之規定。

六、違反第十六條應具潛水能力證明之規定。

七、違反第十七條從事潛水活動應遵守事項之規定。

八、違反第二十條船長或駕駛人應遵守事項之規定。

九、違反第二十二條應穿著附有口哨之救生衣及不得單人單艘進行之規定。

十、違反第二十五條第一項從事泛舟活動前應向水域管理機關報備、第二項應先經活動安全教育之規定。

十一、違反第二十六條應穿著附有口哨救生衣及應戴安全頭盔之規定。

第二十八條　從事水域遊憩活動，具營利性質而有下列各款情事之一者，由水域管理機關依本條例第六十條第二項規定處罰之：

一、違反第八條從事水域遊憩活動應遵守事項之規定。

二、違反第九條第一項水域管理機關所定注意事項有關配置合格救生員及救生（艇）設備之規定。

三、違反第十二條第一項限制水上摩托車活動區域、第三項不得與非動力型活動使用相同活動時間及區域之規定。

四、違反第十四條航行規則之規定。

五、違反第十七條從事潛水活動應注意事項之規定。

六、違反第十八條潛水活動經營業應遵守事項之規定。

七、違反第二十條船長或駕駛人應遵守事項之規定。

八、違反第二十三條獨木舟活動經營業應遵守事項之規
定。

九、違反第二十五條第一項從事泛舟活動前應向水域管
理機關報備之規定。

第二十九條　未列舉於第三條所稱之水域遊憩活動種類，由主管機關
認定並由各管理機關公告之，適用總則及附則規定。

第三十條　　本辦法所需書表格式，由主管機關定之。

第三十一條　本辦法自發布日施行。

海洋遊憩規劃與管理

著　　　者／莊慶達、蕭堯仁
出 版 者／揚智文化事業股份有限公司
發 行 人／葉忠賢
總 編 輯／閻富萍
執　　編／宋宏錢
地　　　址／台北縣深坑鄉北深路三段 260 號 8 樓
電　　　話／(02)8662-6826
傳　　　真／(02)2664-7633
網　　　址／http://www.ycrc.com.tw
 E-mail　／service@ycrc.com.tw
印　　　刷／鼎易印刷事業股份有限公司
 I S B N ／978-957-818-964-5
初版二刷／2012 年 9 月
定　　　價／新台幣 300 元

國家圖書館出版品預行編目資料

海洋遊憩規劃與管理 / 莊慶達、蕭堯仁 著. --
初版. -- 臺北縣深坑鄉：揚智文化, 2010. 07
　　面；　公分.
參考書目：面
　ISBN　978-957-818-964-5（平裝）

　1.觀光行政　2.海洋　3.休閒活動

992.2　　　　　　　　　　　　99012175